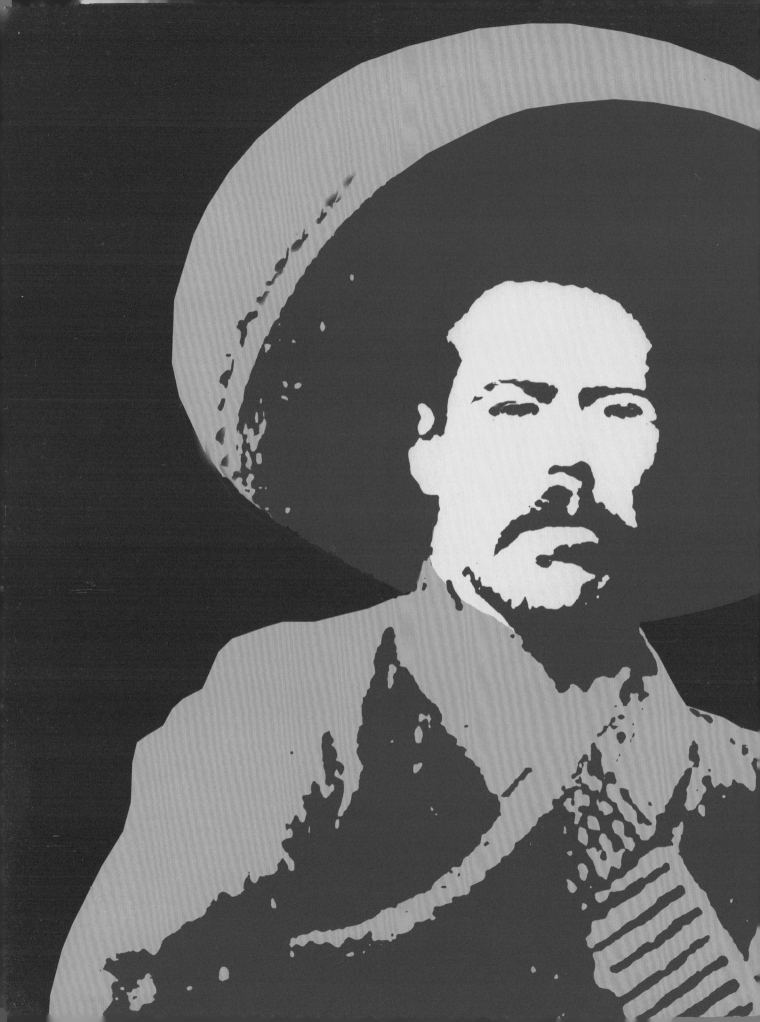

Guadalupe y Rosa Helia Villa

VILLA DE MI CORAZÓN

taurus

San Luis Potosí
Un Gobierno para Todos
GOBIERNO DEL ESTADO 2009-2015

MEXICO
2010
Bicentenario Independencia · Centenario Revolución
SAN LUIS POTOSÍ

GOBIERNO
FEDERAL
CONACULTA

Villa de mi corazón

D.R. © Guadalupe y Rosa Helia Villa, 2010

D.R. © De esta edición:

Santillana Ediciones Generales S.A. de C.V., 2010

Av.Universidad 767, Col. del Valle

México,03100, D.F. Teléfono 54 20 75 30

www.editorialtaurus.com.mx

Diseño de interiores y cubierta:
D.R. © Luis Almeida y Ricardo Real

Primera edición: octubre 2010

Este libro fue publicado con el apoyo del
Gobierno del Estado de San Luis Potosí

ISBN: 978-607-11-0728-2

Impreso en México

6/16 6098 1064

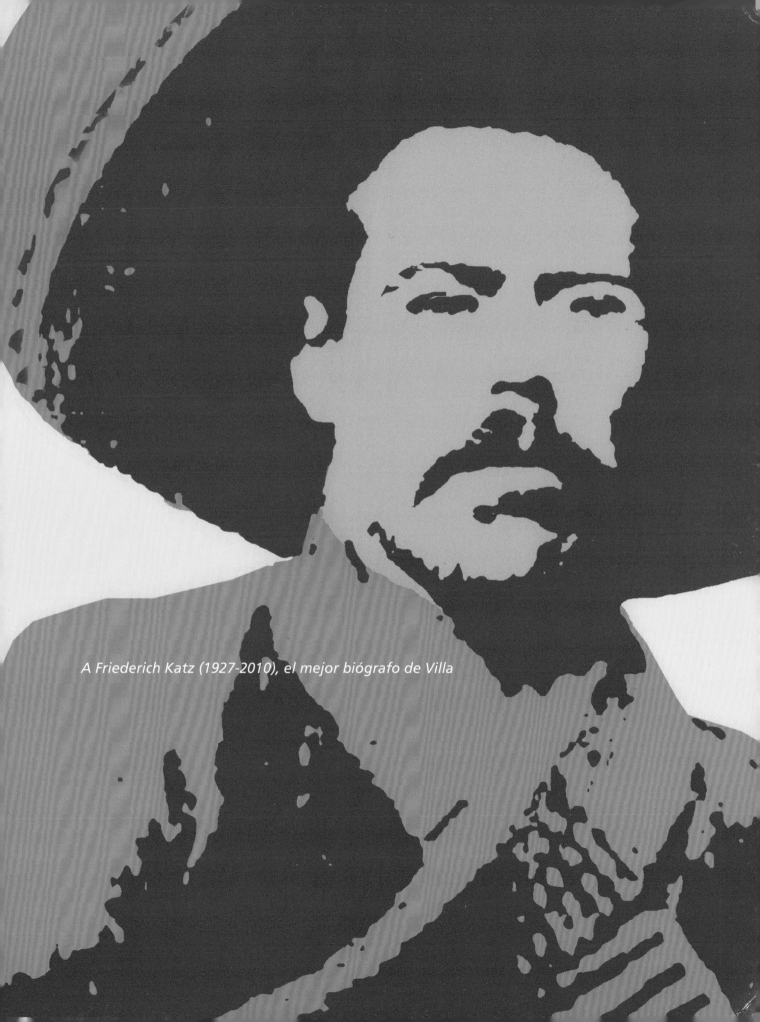

A Friederich Katz (1927-2010), el mejor biógrafo de Villa

VILLA

EL PRINCIPIO

EN EL CINE

EN LAS LETRAS

EN LA URBE

OBJETO MERCANTIL

EL EFECTO VILLA

SANTO DE MI DEVOCIÓN

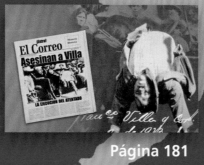

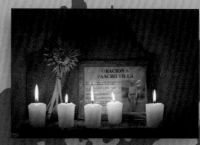

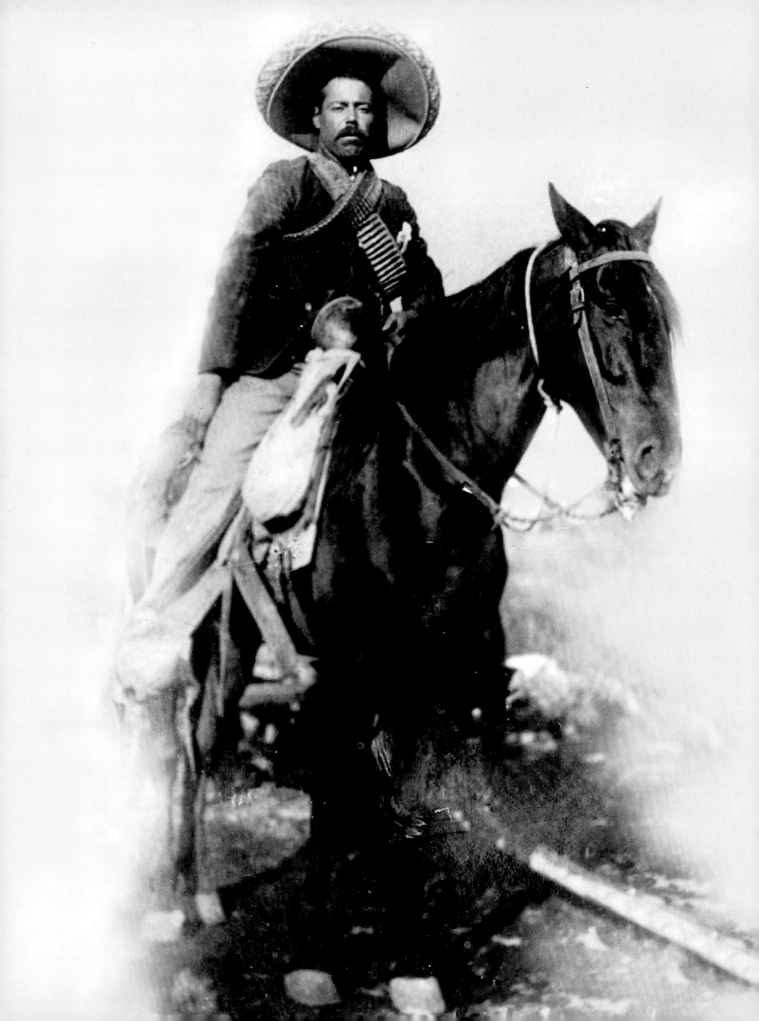

A cien años del inicio de la Revolución mexicana, las motivaciones de sus caudillos, aunque en su momento hayan suscitado enfrentamientos y acciones que aún ahora no logran consenso, enriquecen el ideario que motivó la movilización popular en busca de una sociedad más justa.

Junto a los que buscaron formar una estructura de poder y legalidad, contrastan dos figuras que pertenecen al pueblo de manera inequívoca: Emiliano Zapata y Francisco Villa, quienes desde sus regiones de origen, sus idearios, su modo personal de liderazgo y las circunstancias de su muerte, pasaron a corporeizar, como figuras míticas, la permanente insatisfacción de los anhelos populares.

Francisco Villa arraigó no sólo en las masas campesinas del Centro-Norte de México, también entre los desheredados de las ciudades, y su imagen, representada de múltiples formas y en materiales y soportes variadísimos, proyecta la necesidad de liderazgo y de condiciones de vida dignas a nivel nacional.

Villa de mi corazón es una obra que, desde su título hasta su contenido, es producto de un trabajo riguroso de investigación motivado desde el afecto, para contribuir a la comprensión de un personaje que sigue cabalgando por nuestra historia.

El Gobierno Constitucional del Estado de San Luis Potosí se suma a la conmemoración del Centenario de la Revolución convencido de la necesidad de añadir recursos para la memoria, el conocimiento, el análisis y la comprensión que trasciendan el presente y enlacen el pasado con el porvenir.

Contribuir a la edición de este libro es una forma de reconocer la pluralidad del pensamiento mexicano y simbolizar nuestra lucha permanente por perfeccionar la democracia y alcanzar la igualdad, la dignidad y la justicia social.

<div align="right">

Dr. Fernando Toranzo Fernández
GOBERNADOR CONSTITUCIONAL DEL ESTADO DE SAN LUIS POTOSÍ

</div>

El.

al margen de la ley. El líder de la primera

PRINCIPIO

Cuando Francisco Villa se unió al movimiento

revolucionario en 1910, llegó precedido de un historial

etapa de la lucha armada, Francisco I. Madero,
contribuyó a la creación de su mito

y su leyenda cuando, en una carta enviada a *El Paso*

Morning Times, fechada el 24 de abril de 1911, contó la

siguiente historia:

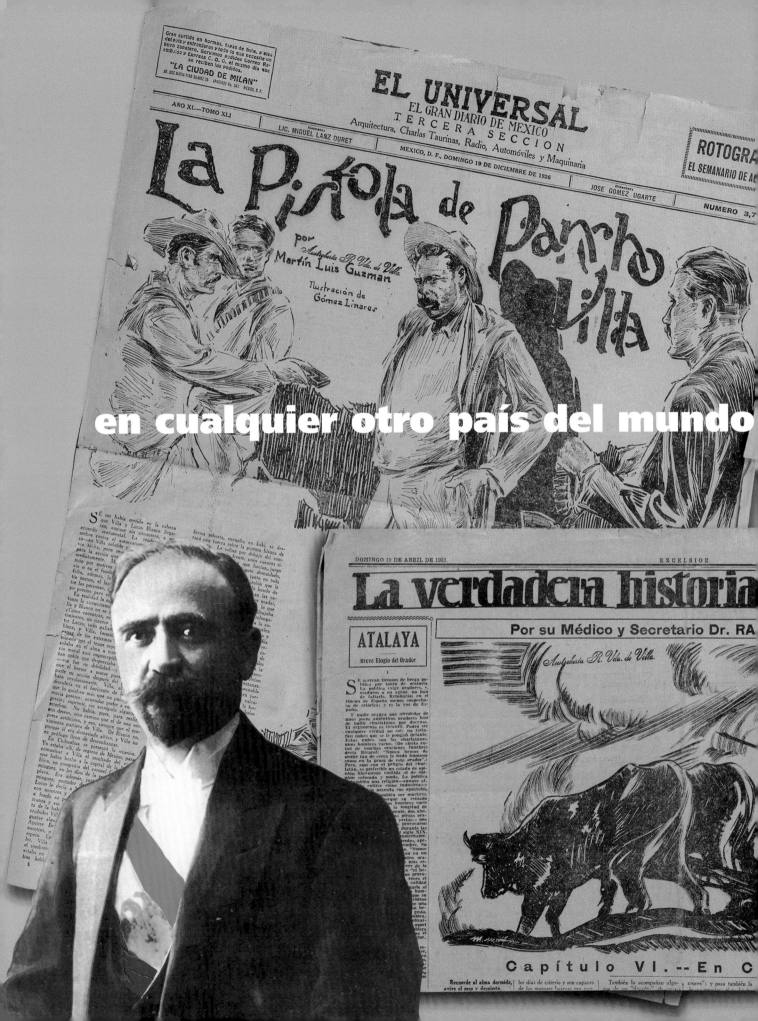

Al coronel Francisco Villa equivocadamente se le atribuye haber sido un bandido en los tiempos pasados. Lo que pasó fue que uno de los hombres ricos de esta región, quien, por consiguiente, era uno de los favoritos de estas tierras, intentó la violación de una de las hermanas de Villa y éste la defendió hiriendo al individuo en una pierna. Como en México no existe la justicia para los pobres, aunque

las autoridades no hubieran hecho nada

contra Pancho Villa, en nuestro país éste fue perseguido por ellas y tuvo que huir y en muchas ocasiones tuvo que defenderse de los rurales que lo atacaron y fue en legítima defensa de sí mismo, como él mató a alguno de ellos [...] Pancho Villa ha sido muy perseguido por las autoridades, por su independencia de criterio y porque no se le ha permitido trabajar en paz, habiendo sido víctima, en muchos casos, del monopolio ganadero en Chihuahua, que está constituido por la familia Terrazas, quienes emplearon los métodos más ruines para privarlo de las pequeñas ganancias que él tenía explotando los mismos negocios.

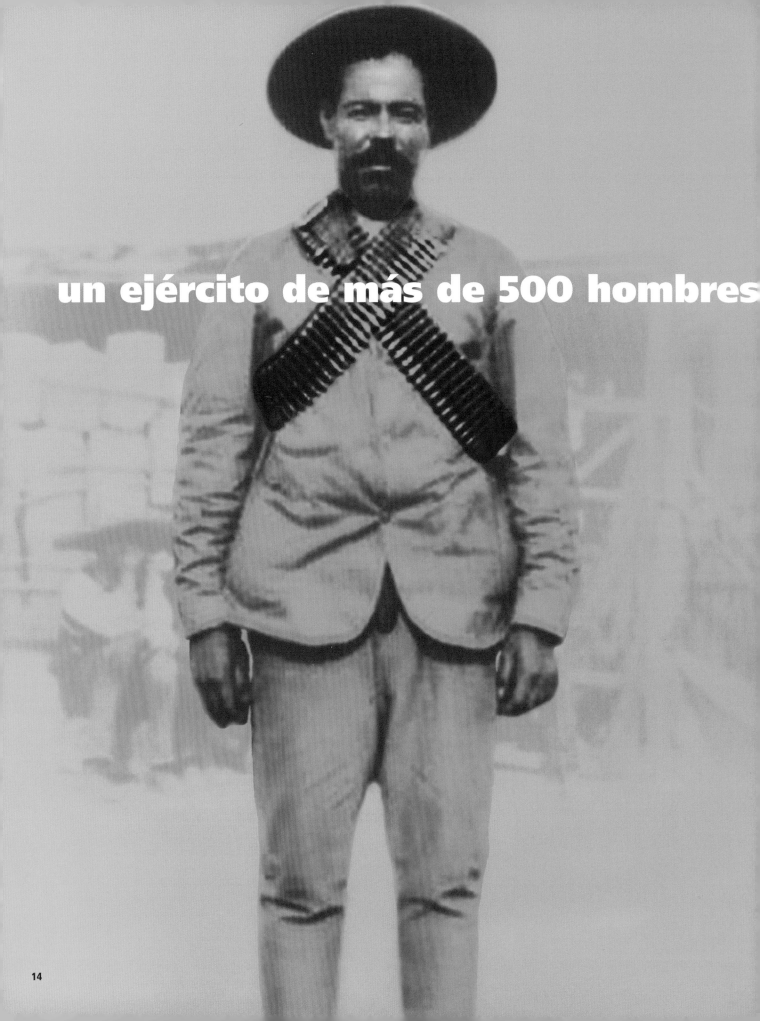

un ejército de más de 500 hombres

La mejor prueba de que Pancho Villa es estimado por todos los habitantes de Chihuahua, en donde él ha vivido, es que en muy poco tiempo, él ha organizado

a los cuales él ha disciplinado perfectamente. Todos sus soldados lo quieren y respetan.

El gobierno provisional le ha conferido el grado de coronel, no porque haya tenido absoluta necesidad de sus servicios, pues el Gobierno Provisional nunca ha utilizado, en ningún caso, personas indignas. Por lo tanto, si se le ha expedido el nombramiento de coronel, es porque ha sido considerado digno de él.

La misiva, publicada en Estados Unidos, también se conoció en México, creando en la gente un fuerte sentimiento de solidaridad. Abundaban ejemplos sobre los abusos de algunos poderosos, de la nula aplicación de la ley que obligaba a los hombres a tomar la justicia por mano propia, forzándolos a delinquir, y lo mismo ocurría por la falta de oportunidades para tener un empleo que no fuera subordinado.

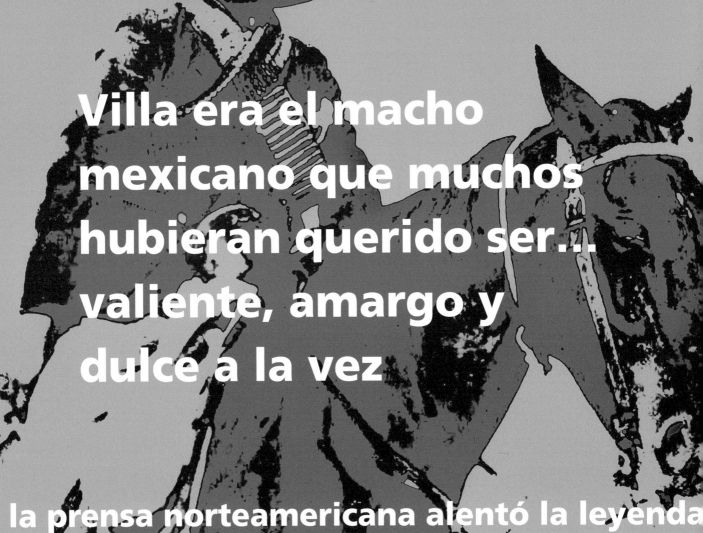

Villa era el macho mexicano que muchos hubieran querido ser... valiente, amargo y dulce a la vez

la prensa norteamericana alentó la leyenda

A partir de entonces corrieron de boca en boca historias sin fin que hablaban de su oscilante carácter, su gusto por las mujeres, las peleas de gallos y su temerario valor para guerrear. Muchos periodistas hicieron eco de aquellos relatos que se fueron magnificando, positiva o negativamente, en distintas versiones, atrapando de inmediato el interés del público en México y el extranjero.

Villa fue urdiendo su propia leyenda mediante la trama de imágenes positivas y negativas desbordadas por el imaginario colectivo. Cientos, miles, millones de seres humanos se identificaban con Villa: nacidos en la pobreza compartían un sentimiento de injusticia social, de desamparo. Por ello, hicieron suyos sus anhelos, padeciendo sus derrotas y vitoreando sus triunfos. Villa era el macho mexicano que muchos hubieran querido ser… valiente, amargo y dulce a la vez.

Un corresponsal del periódico *El Tiempo*, publicó en 1911 que Villa se había creado una leyenda como caudillo intransigente, que no toleraba a sus hombres ninguna tontería. La atención que se le prestó durante la Revolución fue resultado de una combinación de factores, entre ellos, la proximidad geográfica del estado de Chihuahua con el vecino país, lo cual despertó el interés de los norteamericanos en él más que en otros líderes revolucionarios. Periodistas, fotógrafos y cineastas cruzaron la frontera para conseguir la primicia del bandido metido a revolucionario. En buena medida,

romántica, comparando a Villa con Robin Hood

o Napoleón; la española resaltaba los sentimientos de xenofobia que, según ella, tenía el revolucionario, en tanto que otros lo comparaban con Gengis Kan, en cuyo nombre reconocían su genio y coraje para la guerra, pero también su sanguinarismo.

Parece sorprendente, a primera vista, el espectacular poder de atracción que mostró Villa en 1910-1911 para sumar adeptos a la causa maderista; no obstante, si se toma en cuenta que en sus días

de forajido estableció fuertes lazos sociales derivados de la ayuda mutua, aunada a su buena reputación y carisma entre los hombres del campo, eso posibilitó el reclutamiento de aquellos que acudieron en masa a su llamado. De cualquier manera, resulta tremendamente difícil separar la verdad de la leyenda y entender el medio en el que Villa tuvo que desenvolverse antes de su ingreso a la Revolución, y es preciso no perder de vista el hecho de que la frontera norte y, sobre todo, el estado de Chihuahua, ha sido en muchos aspectos una región diferente al resto de México.

Cuando Francisco I. Madero llegó a la presidencia, Villa siguió capturando el interés del público como defensor del nuevo régimen. Su lealtad era a toda prueba. Tras el asesinato de Madero, cuando Villa se unió al ejército constitucionalista y dirigió la División del Norte, se volvió, dice Ilene O'Malley "espectacularmente popular […], el indiscutible campeón de la lucha contra Victoriano Huerta. Él era

"espectacularmente popular", porque la prensa lo trataba como un espectáculo.

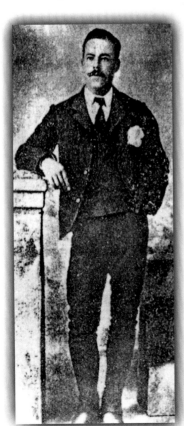

En contraste con otros líderes revolucionarios, Villa estaba rodeado de misterio. Se conocía poco de su pasado, excepto que había nacido en Durango, en el seno de una familia extremadamente pobre. Se decía, y Madero lo había avalado, que a los dieciséis años hirió a quien intentó raptar a una de sus hermanas. Entonces tuvo que esconderse y para sobrevivir unirse a un grupo de bandoleros y asumir el nombre con el que el mundo lo habría de conocer.

De la niñez de Villa no existen fotos, tampoco de su adolescencia. La única imagen registrada en la época que dejó la sierra para trabajar en Chihuahua, fue posada en un estudio, donde se le ve de pie, bien vestido, con traje oscuro, esbelto, pulcro y guapo a la edad de veinticinco.

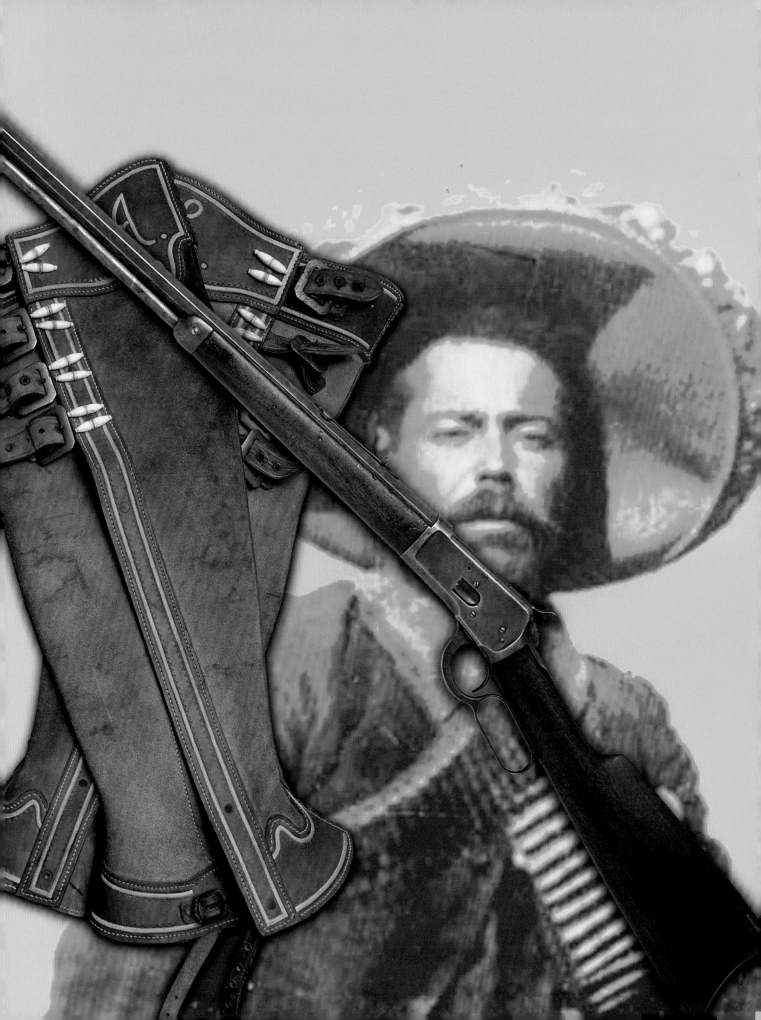

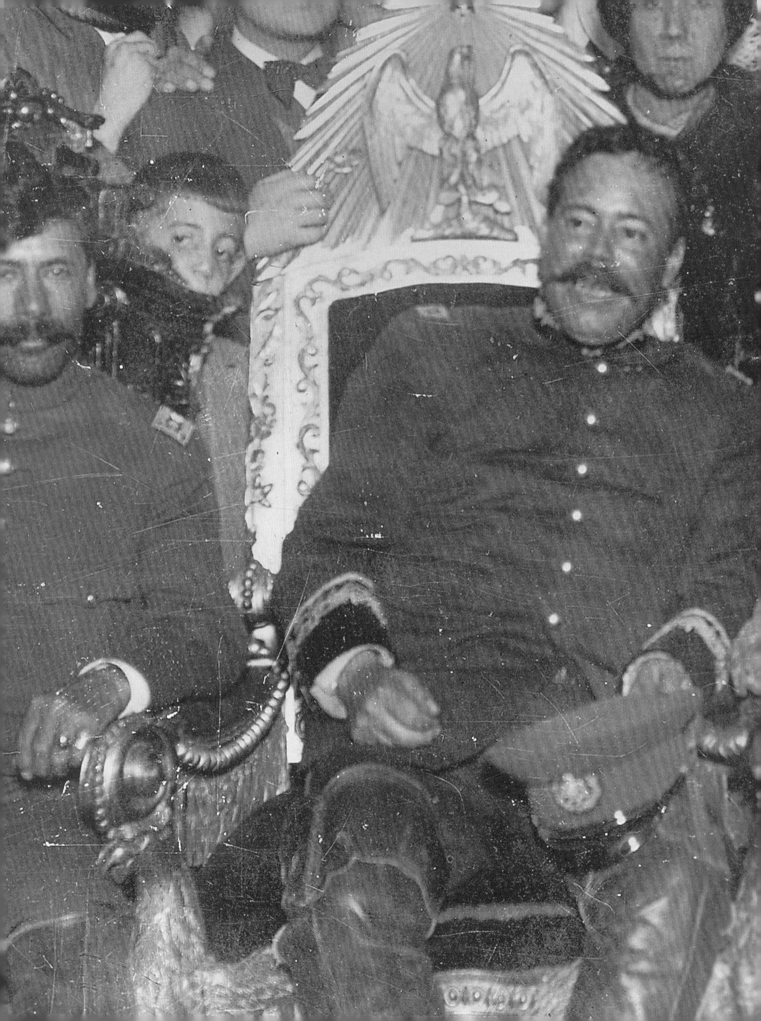

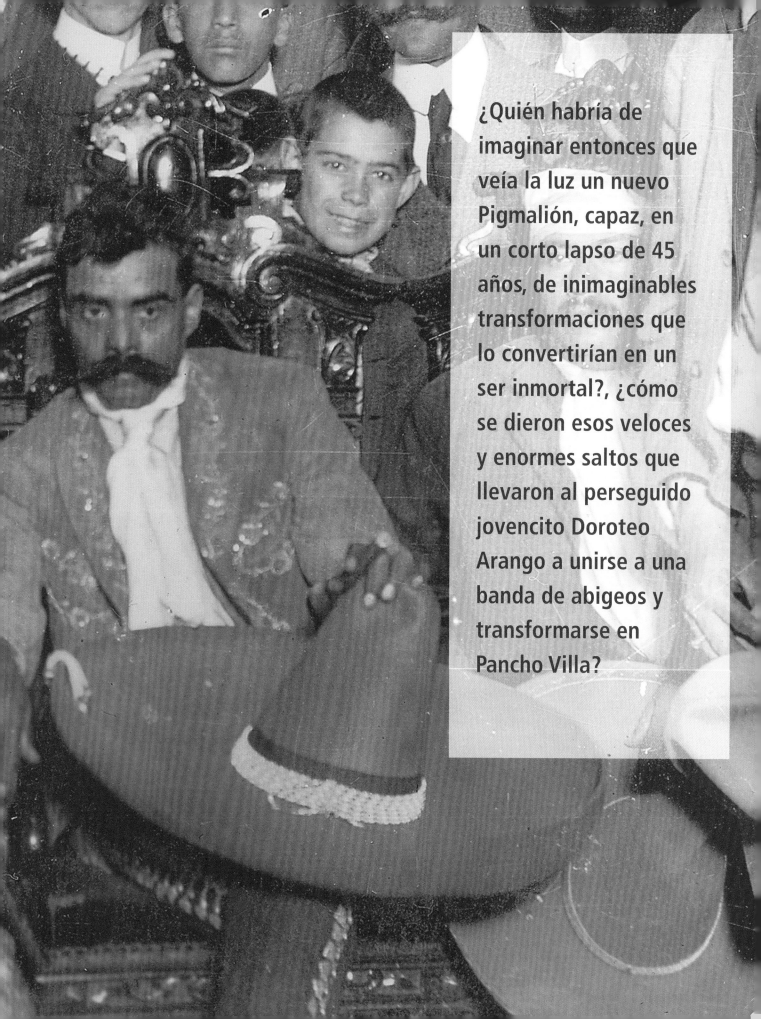

¿Quién habría de imaginar entonces que veía la luz un nuevo Pigmalión, capaz, en un corto lapso de 45 años, de inimaginables transformaciones que lo convertirían en un ser inmortal?, ¿cómo se dieron esos veloces y enormes saltos que llevaron al perseguido jovencito Doroteo Arango a unirse a una banda de abigeos y transformarse en Pancho Villa?

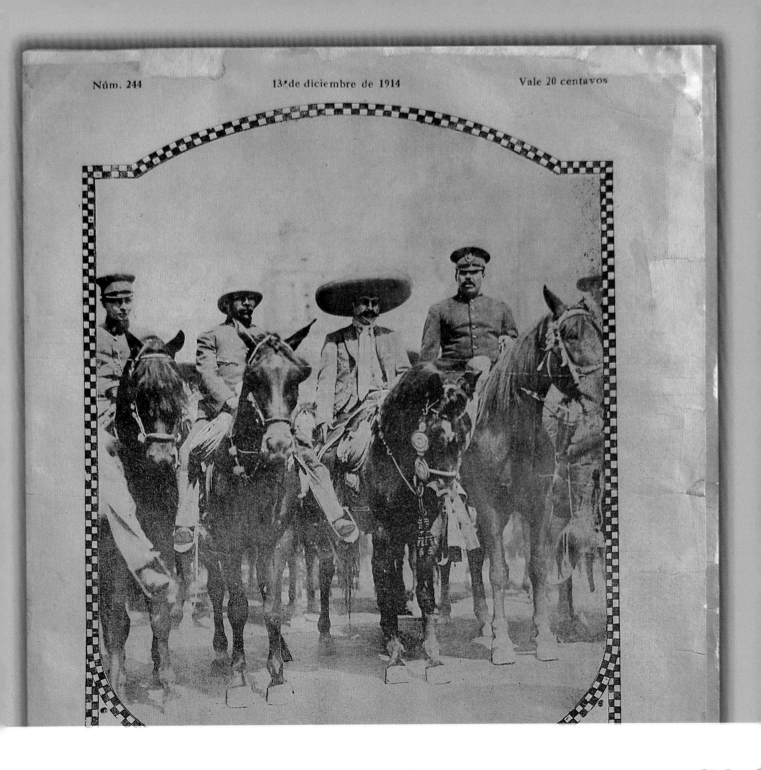

Núm. 244 13 de diciembre de 1914 Vale 20 centavos

La suma de todas esas historias y su nueva realidad
a Villa en un mito vivo, en el que la realidad y
Ésa era tal vez la explicación a tantos y tar

No hay ninguna referencia fotográfica anterior, por más que se insista en la de un personaje parado frente a un muro de adobe; o aquella que lo muestra a los 16 años, con incipiente bigote y grandes orejas.

Una metamorfosis definitiva que lo llevó a transitar de forajido a albañil, de custodio de valores de empresas norteamericanas y pequeño introductor de ganado, hasta convertirse en protagonista del maderismo en la etapa inicial de la Revolución. A partir de entonces, creció, libró batallas, enfrentó toda clase de obstáculos, traiciones, y avanzó a contracorriente impulsado por una fuerza interior que lo colocó en el lugar que se encuentra.

Su personalidad y forma de ser, con sus rústicas maneras y peculiar lenguaje, también lo hicieron objeto de curiosidad. Los factores que aseguraron la creciente publicidad de Villa se tradujeron en una espiral de consumidores de noticias, que fueron la mejor prueba de su popularidad. Cuando se unió al maderismo tenía 32 años y, así de joven, su nombre y sus triunfos se esparcieron rápidamente por todas partes. Quienes habían sido testigos de algo, comunicaban asombrados todo lo que vieron y escucharon, y lo que se sabía de él volaba de pueblo en pueblo, de boca en boca. Todo esto obró a su favor para volverse, en un par de años de campañas victoriosas, el revolucionario más fotografiado. Miguel Ángel Berumen afirma que:

política y militar convirtieron
fantasía se confundían.
rápidos éxitos.

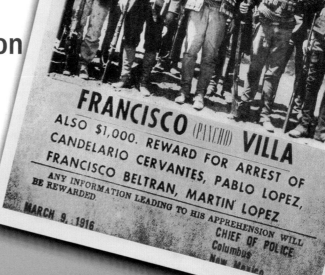

CUANDO

VILLA EN EL CINE

...nuestros operadores están ahora con el general Villa para filmar la historia mientras ésta se va haciendo

Fotógrafos y periodistas, así como cineastas mexicanos y extranjeros, estuvieron presentes en la toma de Ciudad Juárez, como resultado de su interés por documentar la naciente Revolución. Apenas unos meses atrás, en septiembre de 1910, muchos dejaron testimonio de las fiestas del centenario de la Independencia, informando de las actividades que el gobierno de Porfirio Díaz, el cuerpo diplomático, los representantes de reinos y repúblicas, y el pueblo mismo, habían desempeñado en tan notable ocasión. En 1911, el escenario que habrían de describir aquellos interesados en informar al público nacional y allende las fronteras, era la guerra. Ellos serían los encargados de mostrar y capacitar a Pancho Villa en el manejo de un arma poderosísima: la propaganda, que utilizó de manera espléndida para promocionar su persona.

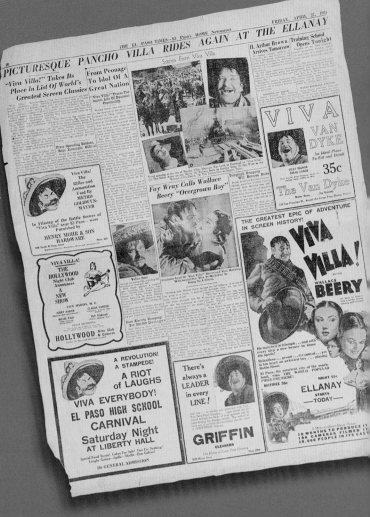

el escenario que habrían de describir aquellos interesados en informar al público nacional y allende las fronteras, era la guerra

Si uno se detiene a mirar cuidadosamente a los revolucionarios de los comienzos de la lucha, resulta evidente que, debajo de las dobles cananas cruzadas sobre el pecho y el cinturón de cartuchos, lo que resalta es la vestimenta cotidiana: camisa, chaleco, saco y pantalón. El traje se convierte en uniforme de campaña, y cómo no se habría de convertir, si cada hombre se incorporaba a la guerra con sus pertenencias. Al principio el ejército de "irregulares" no guardaba homogeneidad ninguna; algunos llevaban caballos, otros carabinas, rifles o pistolas y muy pocos ambas cosas. El dinero ni siquiera fluía para garantizarles cartuchos. Gracias al interés que el ejército villista despertó en los cineastas, Villa entendió la necesidad de cambiar su imagen y la de sus "muchachitos".

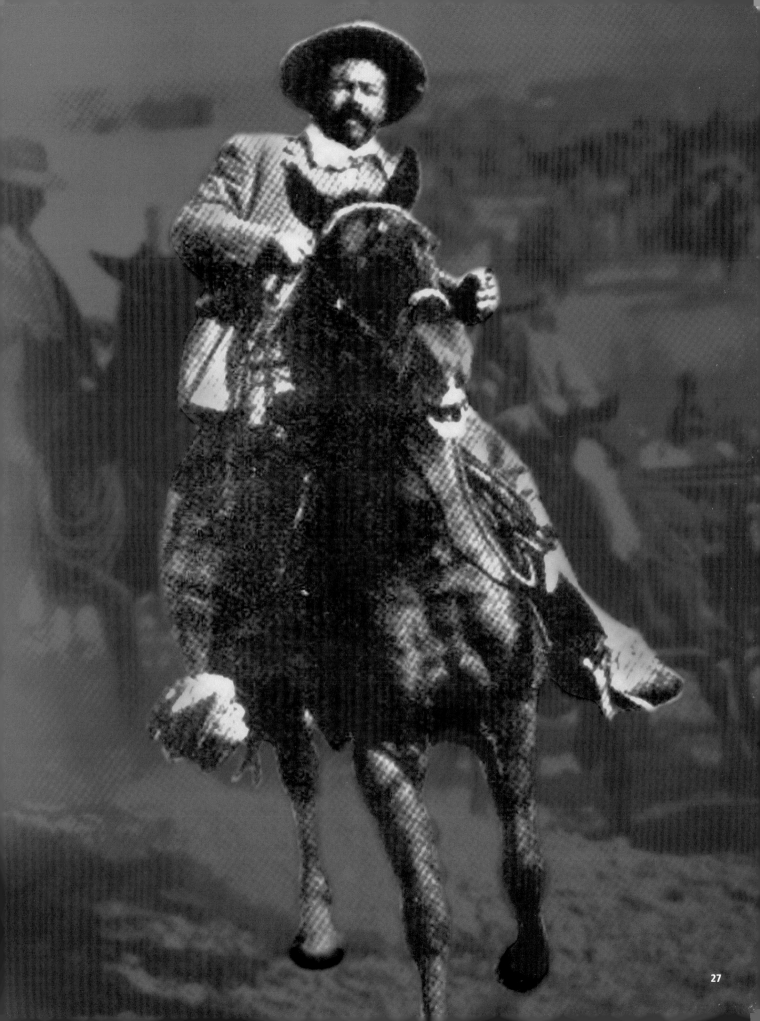

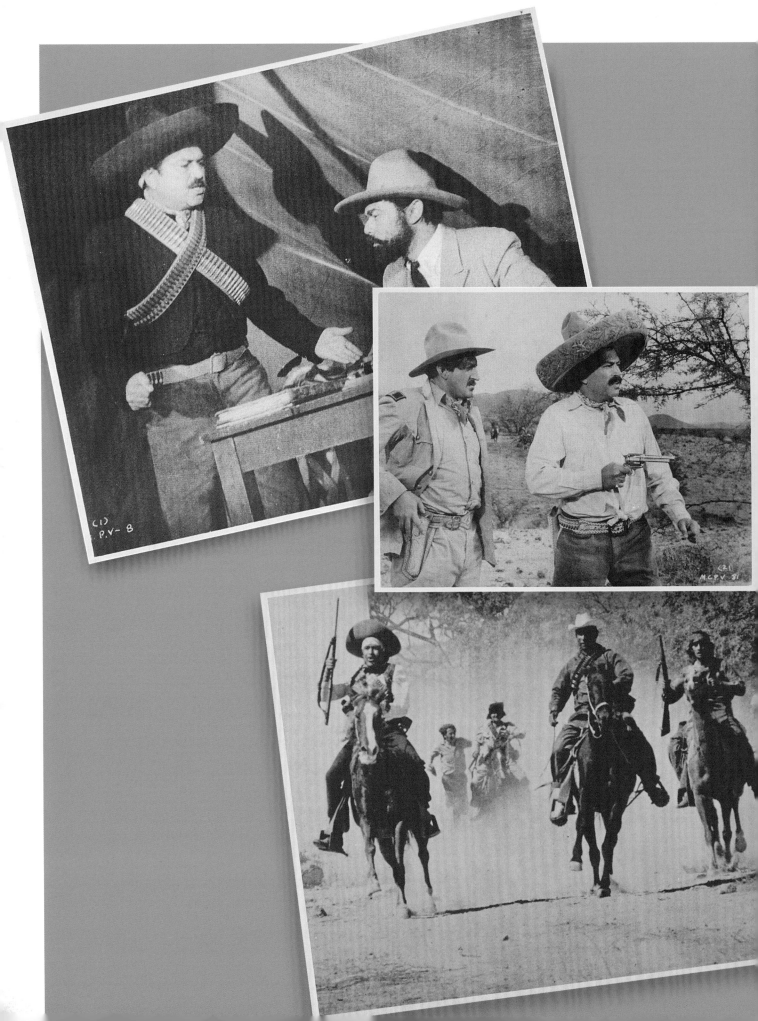

A partir del primer contrato que firmó con empresas norteamericanas, cambió radicalmente su aspecto. Verse en uniforme de gala –prestado por sus contratantes– le gustó. Lucía elegante, marcial, imponente y poderoso, y aunque fueran sólo "trapos" él se sentía diferente. Así que, entre sus objetivos inmediatos, estaba comprar uniformes para sus hombres. No más préstamos, había aprendido la importancia de hacerse una imagen que, además de impactar, agradara a propios y extraños. Así puede verse el tremendo cambio que se operó en su ejército, al transitar del desaliño a la pulcritud.

En 1913 Villa acaparó

la atención de la prensa y proliferaron películas tomadas en la zona que controlaba

Villa acaparó la atención del periodismo cinematográfico –o de noticieros–, y en corto plazo, como señala Aurelio de los Reyes, su filmografía tomó dos caminos: el de las imágenes tomadas en el campo revolucionario y el del film argumental. Casi en un abrir y cerrar de ojos, Villa se convirtió en estrella. El personaje que físicamente pocos conocían, pero del que mucho se hablaba, se reveló con fuerza gracias a los noticieros, reportajes cinematográficos y prensa encargados de difundir lo que estaba aconteciendo en México.

La llegada a nuestro país de numerosos camarógrafos norteamericanos para cubrir los sucesos que ocurrían entre los distintos bandos en pugna, trabajaban en noticieros como *Animated Weekly*, *Pathé's Weekly* y *Mutual Weekly*, entre otros, los cuales fueron incluyendo cotidianamente información e imágenes que causaban emoción en el público norteamericano; además, las "vistas" en movimiento, como se les llamaba en México, iban acompañadas de letreros que complementaban su riqueza visual.

En 1913 Villa acaparó la atención de la prensa y proliferaron películas tomadas en la zona que controlaba: "nuestros operadores –decía un anuncio de periódico–, están ahora con el general Villa para filmar la historia mientras ésta se va haciendo".

John Reed llegó a México en diciembre de aquel año, acreditado por *The World* y *Metropolitan Magazine* de Nueva York, trayendo una cámara fotográfica y otra cinematográfica para documentar su estancia con Villa. La empatía que tuvieron ambos facilitó a Reed su permanencia entre las fuerzas villistas cerca de un año. Al reportero le cautivó la personalidad del líder norteño y lo describió callado y desconfiado, con ojos que nunca estaban quietos, llenos de energía y brutalidad, al mismo tiempo inteligentes e inmisericordes. Reed escribe sobre la torpeza de Villa al caminar debido a su costumbre de andar a caballo, pero destaca la sencillez y graciosa movilidad de sus brazos, al tiempo que subraya el hecho de ser un hombre aterrador, cuyas órdenes nadie se atreve a cuestionar.

A principios de 1914, Pancho Villa firmó un contrato de

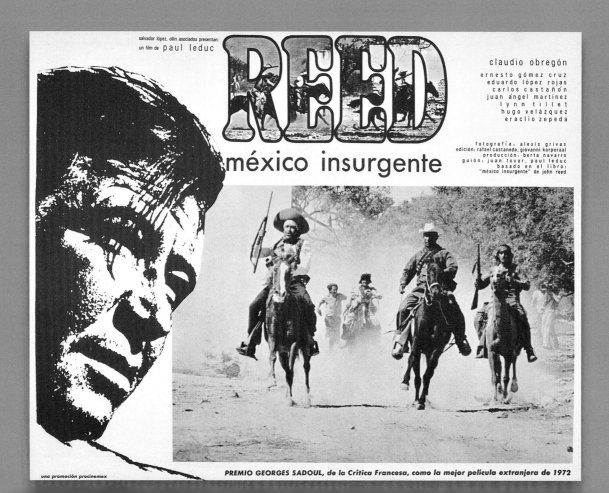

salvador lópez, ollin asociados presentan:
un film de **paul leduc**

REED
méxico insurgente

claudio obregón

ernesto gómez cruz
eduardo lópez rojas
carlos castañón
juan ángel martínez
lynn tillet
hugo velázquez
eraclio zepeda

fotografía: alexis grivas
edición: rafael castanedo, giovanni korporaal
producción: berta navarro
guión: juan tovar, paul leduc
basado en el libro:
"méxico insurgente" de john reed

una promoción procinemex

PREMIO GEORGES SADOUL, de la Crítica Francesa, como la mejor película extranjera de 1972

PANCHO VILLA Y JOHN REED EN LA ESCENA SOVIETICA

por VLADÍMIR REZNICHENKO

"SOMOS SOLDADOS DE PANCHO VILLA".

exclusividad con la *Mutual Film Corporation*;

en sus cláusulas él se comprometió a recrear las batallas en caso de que los camarógrafos no lograran tomar buenas imágenes de los verdaderos combates, y a no permitir que personal ajeno a la empresa lo retratara. Las utilidades se repartirían al cincuenta por ciento. Villa recibió 25 000 dólares, como anticipo. Él mostró gran habilidad para la publicidad al utilizar los recursos cinematográficos para su propaganda, haber aceptado a los camarógrafos norteamericanos confirma su olfato para llevar su promoción más allá de las fronteras. Dos de los fotogramas que inmortalizaron a Villa, se tomaron en Ojinaga en enero de 1914 y en la silla presidencial en la ciudad de México, al final de ese año

Como bien subraya Aurelio de los Reyes, el sentido publicitario de Villa destaca, cuando también se sabe que hubo camarógrafos norteamericanos con Pablo González, Álvaro Obregón, Venustiano Carranza y Victoriano Huerta. Estos generales tuvieron la misma oportunidad para promocionarse y difundir sus hazañas, pero sus campañas y personalidades carecían de la espectacularidad de Villa: él era Robin Hood, él era el defensor de los pobres, el Napoleón mexicano, el bandido redimido que logró conjuntar los esfuerzos de Hollywood, la campaña publicitaria y la imagen idealizada de México y sus hombres.

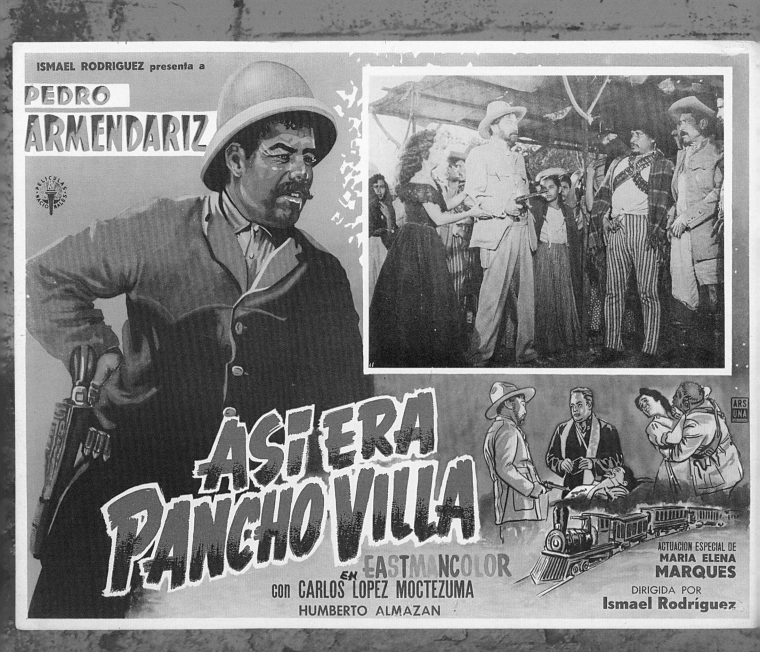

Utiliza los recursos cinematográficos para
camarógrafos norteamericanos
promoción más allá de las fronteras

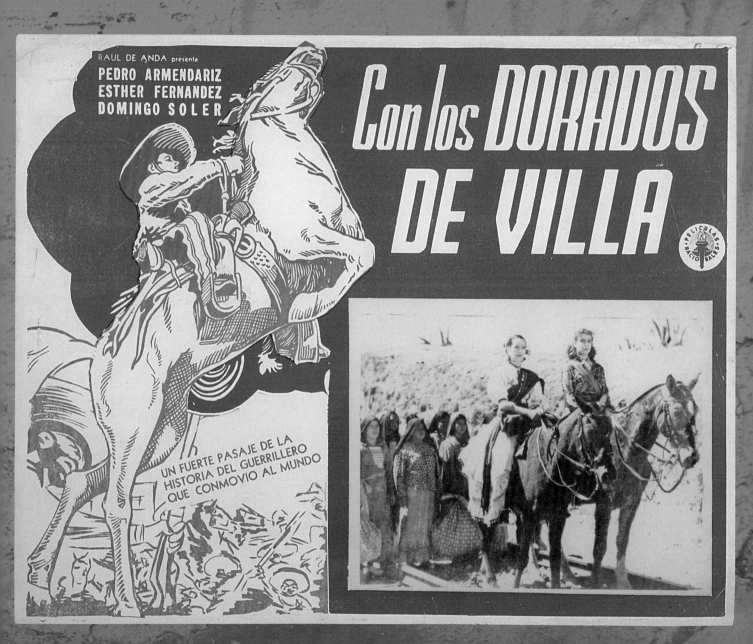

su propaganda, haber aceptado a los
confirma su olfato para llevar su

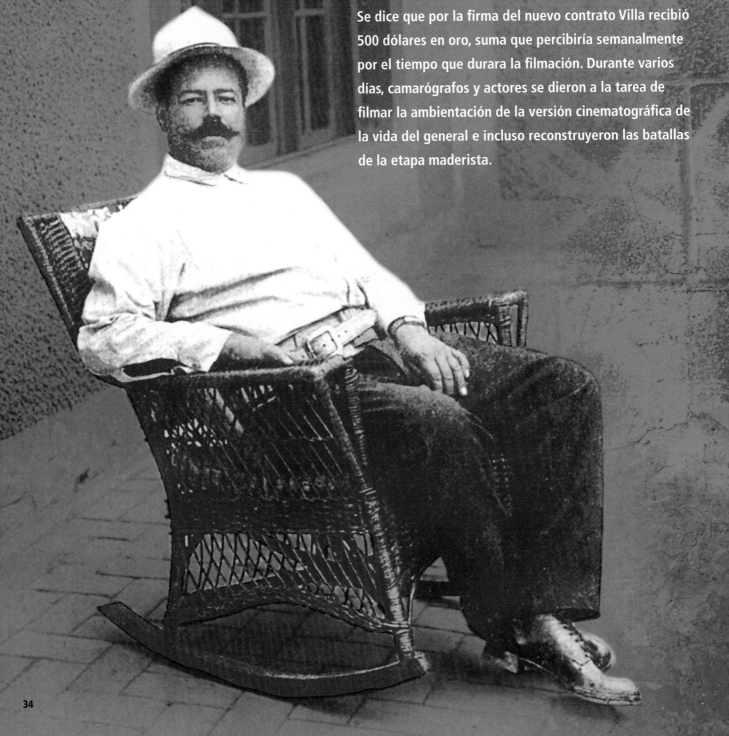

Además del cine documental, Pancho Villa se benefició del cine mudo argumental con un segundo contrato para llevar a la pantalla *La vida del general Villa*. El presidente de la Mutual Film se trasladó a Ciudad Juárez para firmarlo. Este ejecutivo también quedó impresionado con Villa y, de vuelta a Nueva York, se expresó de él con los mejores términos: un hombre importante y digno, con don de mando, y no el bandido ordinario que aparecía en algunas de las representaciones que se hicieron de él. Asimismo, se lamentaba del sentido negativo que algunos reporteros dieron a sus notas y de que su causa hubiese sido menospreciada.

Se dice que por la firma del nuevo contrato Villa recibió 500 dólares en oro, suma que percibiría semanalmente por el tiempo que durara la filmación. Durante varios días, camarógrafos y actores se dieron a la tarea de filmar la ambientación de la versión cinematográfica de la vida del general e incluso reconstruyeron las batallas de la etapa maderista.

Producciones PEREDA, S. A. presenta a:

Ma. ANTONIETA PONS
"LA ADELITA"
JOSE ELIAS MORENO "FRANCISCO VILLA"

EDUARDO NORIEGA • "CHICOTE" • PACO MICHEL • RAMON PEREDA
Juan Mendoza "EL TARIACURI" • CUCO SANCHEZ • "REGULO"
TRIO LOS MEXICANOS • LOS TRES GALLOS • TRIO TARIACURI
Y LOS VILLISTAS DE PANTOJA en:

EL CENTAURO DEL NORTE

Argumento, Adaptación y Dirección de:
RAMON PEREDA
Música de: MANUEL ESPERON
en EASTMANCOLOR
y MEXISCOPE

El semanario *Reel Life* del 25 de abril de 1914 reportó que Villa se daba tiempo para filmar las escenas que le pedía el director. El argumento de la película parece haber sido tomado de las narraciones autobiográficas que él contaba a quienes lo entrevistaban, pues le gustaba dar a su pasado un halo de romanticismo y movía a confusión con distintas versiones de un mismo hecho. A este respecto Reed escribió:

Durante largos años de su vida fuera de la ley, había surgido una leyenda totalmente heroica, mitad mítica, que envolvía su nombre. Las huestes que lo acompañaban entonaban de noche, alrededor de las fogatas, canciones con letras románticas del amigo de los pobres.

ISMAEL RODRIGUEZ
presenta a

PEDRO ARMENDARIZ ★ ELSA AGUI

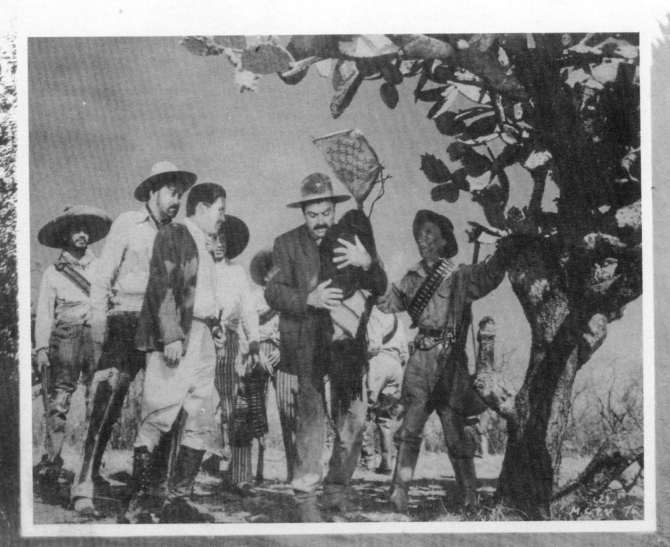

~~EASTMANCOLOR~~

PANCHO VILLA Y LA

con CARLOS LOPEZ MOCTEZUMA

ACTUACIONES ESPECIALES DE
Emilia Guiu - Domingo Soler - Arturo Martínez - Las Cúcaras

VICE
Música: RA

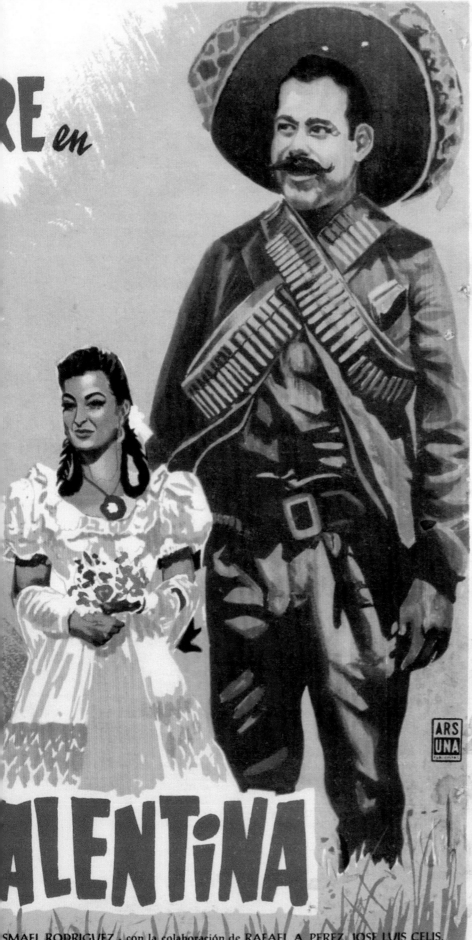

RE en

ALENTiNA

SMAEL RODRIGUEZ - con la colaboración de RAFAEL A. PEREZ, JOSE LUIS CELIS,
A Jr. - Colaboración especial de RICARDO GARIBAY - Fotografía: ROSALIO SOLANO
A - Productor ejecutivo: JOSE LUIS CELIS - **Dirección: ISMAEL RODRIGUEZ**

La leyenda de cómo Villa se convirtió en proscrito tenía todo lo necesario para un drama cinematográfico: William Christy Cabanne dirigió la filmación y el actor Raoul Walsh interpretó el papel de Villa joven. Cuando se concluyó, el filme se exhibió en las oficinas de la Mutual, el 4 de mayo de 1914, para escuchar sugerencias de cambios antes de su proyección pública. La película se estrenó en el Lyric Theatre en Broadway el 9 de mayo. De acuerdo con las críticas, la calidad de la película rebasó el mero espectáculo y se catalogó como un documento que podía ser utilizado con fines políticos.

Actualmente, encontrar este film, en el que Pancho Villa se interpretó a sí mismo, se ha convertido en el afán de varios investigadores: aunque la película parece estar perdida o parcialmente destruida, Gregorio Rocha encontró algunos fragmentos que incorporó a su documental *Los rollos perdidos de Pancho Villa*. Es necesario destacar que Acme & Co., también de Rocha, aborda la historia de los hermanos Padilla, Félix y Edmundo, exhibidores cinematográficos de la época muda, quienes a partir de las películas *Liberty* y *Doughter*, crearon *La venganza de Pancho Villa*. El material está integrado con escenificaciones especiales, pero también con tomas originales que registran a Villa y sus tropas. Esta producción se fue modificando a lo largo de los años, tanto en título como en contenido.

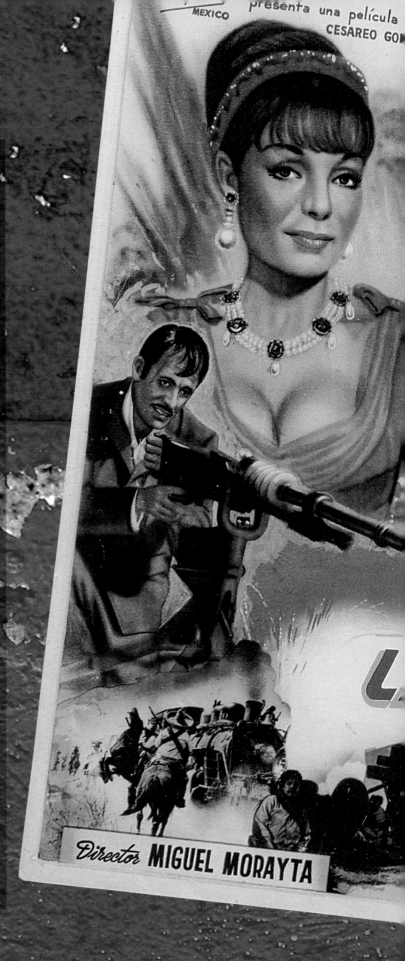

ODUCCIONES ORFEO, S.A.
.C.

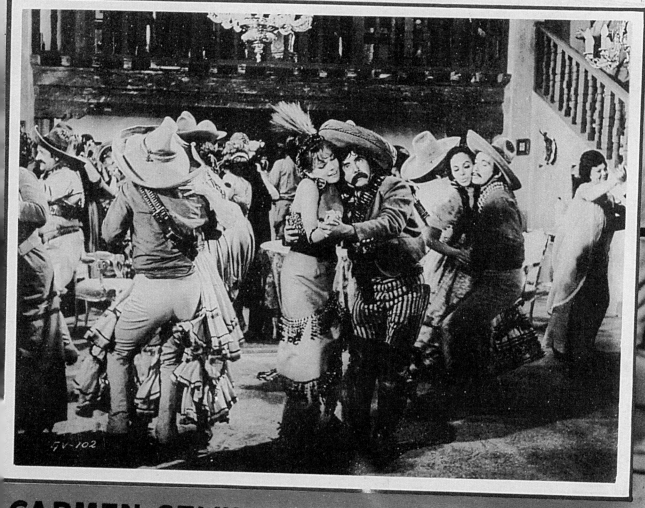

CARMEN SEVILLA · JULIO ALEMAN
VICENTE PARRA · JOSE ELIAS MORENO

GUERRILLERA DE VILLA

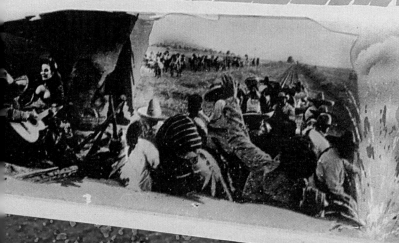

FILMADA EN **COLOR**

IMPRESO EN MEXICO PRINTED IN MEXICO

Alma Rosa

ro **NDARIZ AGUIRRE** en

...ES LA MUERTE

con **CARLOS LOPEZ MOCTEZUMA · HUMBERTO ALMAZAN**

Libreto de **ISMAEL RODRIGUEZ** Colaboradores: RAFAEL A. PEREZ · JOSE LUIS CELIS · VICENTE ORONA Jr.
RICARDO GARIBAY (colaboración especial)

MUSICA: FOTOGRAFIA:
RAUL LAVISTA **ROSALIO SOLANO** dirección: **ISMAEL RODRIGUEZ**

ARS UNA

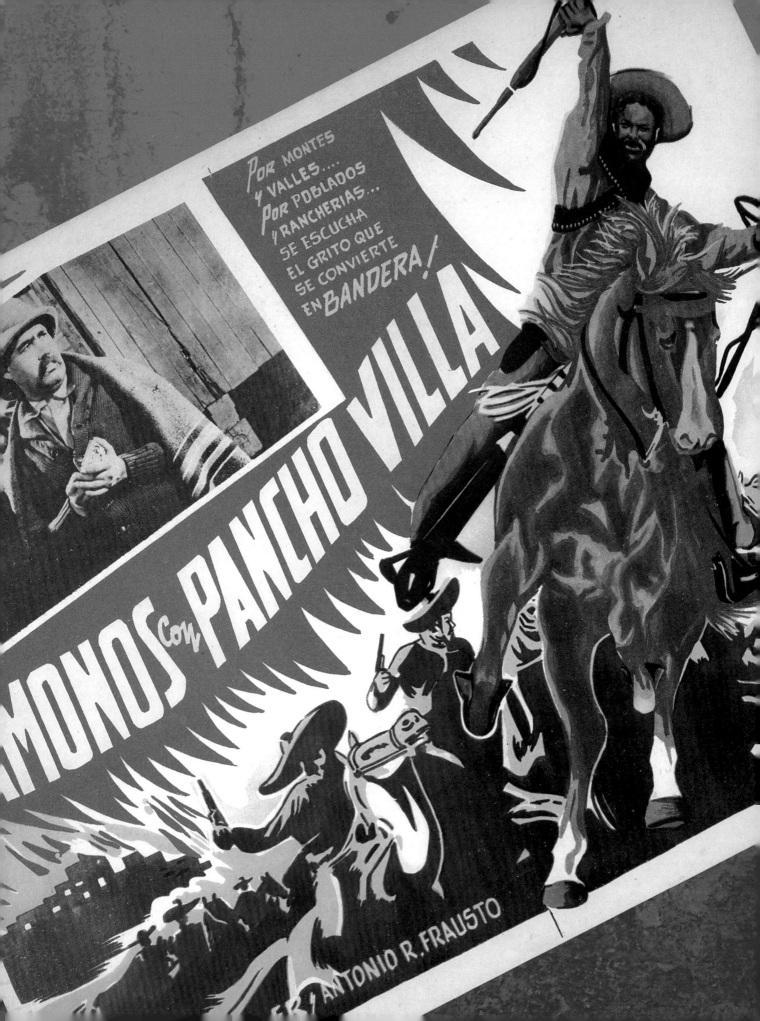

en Estados Unidos fue considerado un hombre malo y el público pronto lo reclamó "vivo o muerto"

Luego de su ruptura con Venustiano Carranza y sus derrotas en el Bajío en 1915, Villa decidió seguir una guerra de guerrillas con los hombres que permanecieron a su lado. En marzo de 1916, dirigió el ataque a Columbus, Nuevo México. Este hecho provocó sentimientos encontrados. De inmediato Villa volvió a capturar la atención de la gente; en Estados Unidos fue considerado un hombre malo y el público pronto lo reclamó "vivo o muerto". Este episodio originó la entrada a México de la Expedición Punitiva, cuya misión era capturar a Villa.

El ataque a Columbus –por su significado en la idiosincrasia de los mexicanos– fue un hecho sin precedente, y no obstante que los revolucionarios se llevaron la peor parte, los agigantó por haber dado una gran lección de nacionalismo, fortaleza y valentía. Era el desquite a tantos agravios infligidos por Estados Unidos al pueblo de México.

DIST. POR:
M5 de MEXICO
MONTERREY 101-701
MEXICO . D.F.

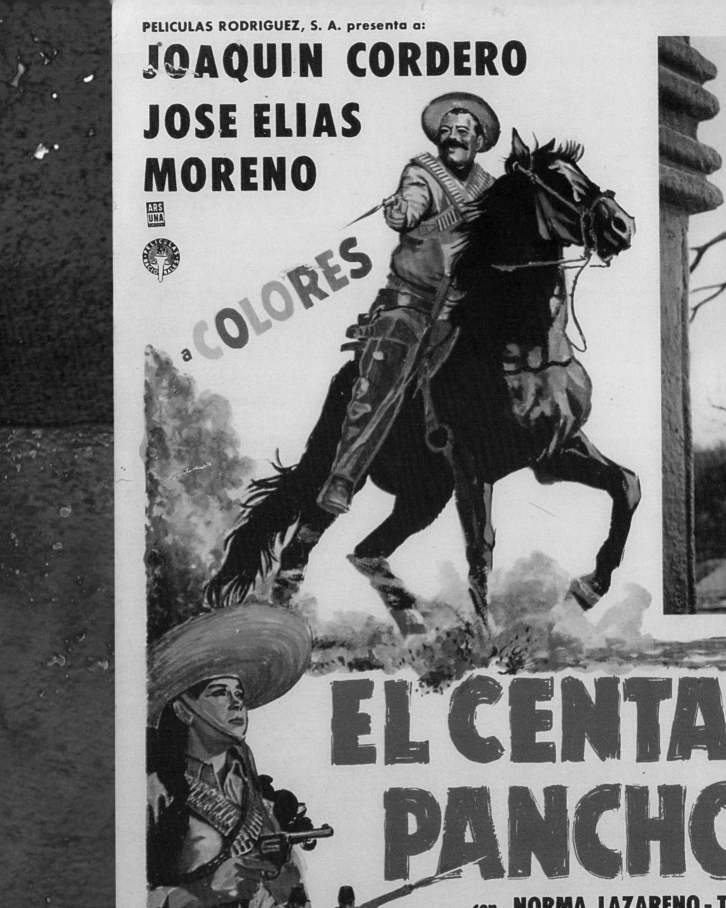

PELICULAS RODRIGUEZ, S. A. presenta a:

JOAQUIN CORDERO
JOSE ELIAS MORENO

a COLORES

EL CENTA PANCHO

con **NORMA LAZARENO - T**

CARLOS LOPEZ MOCTEZUMA - JOSE AN

Cinedrama: JESUS "Murciélago" VELAZQUEZ y ROBERTO

Fotografia: ROSALIO SOLANO

Director: ALFONSO CORONA BLAK

RO
VILLA

NCO - ERNESTO JUAREZ

NOSA "Ferrusquilla" - JESUS GOMEZ

En el papel de LUPE "LA BORRADA"

UCHA VILLA

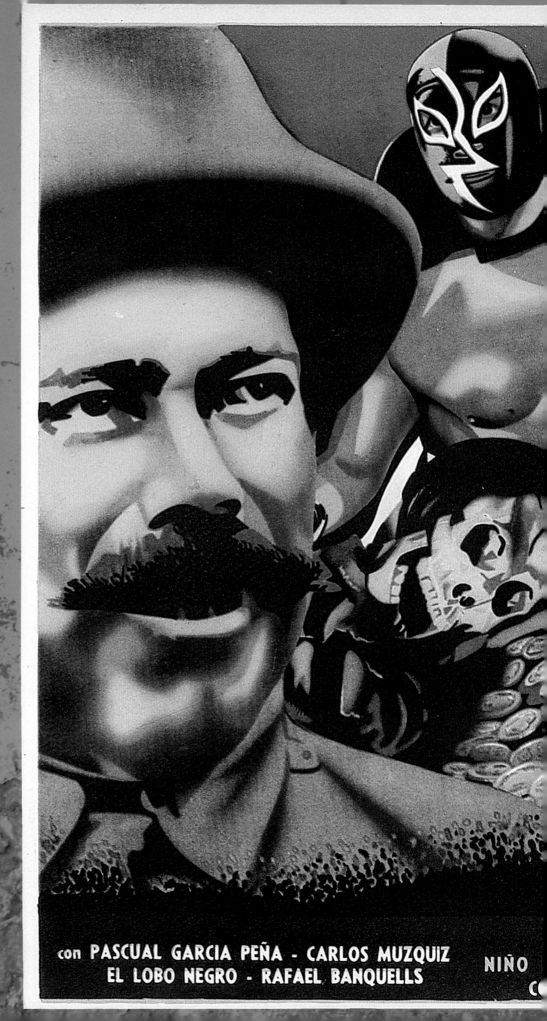

con **PASCUAL GARCIA PEÑA** - **CARLOS MUZQUIZ**
EL LOBO NEGRO - **RAFAEL BANQUELLS**

NIÑO

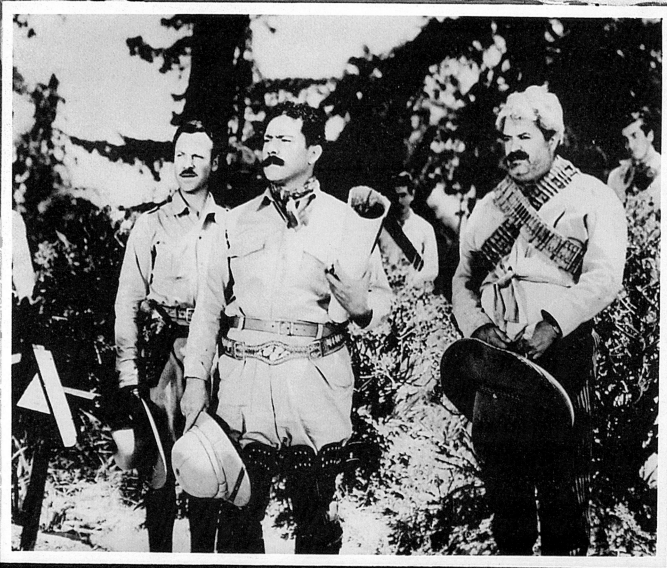

PRODUCCIONES LUIS MANRIQUE presenta:

LA SOMBRA VENGADORA

ALICIA CARO · RODOLFO LANDA

EL TESORO DE PANCHO VILLA

ESENTACION DEL
EL SANCHEZ TAPIA (POLILLA)
ABALLO "RAYO DE PLATA"

Argumento de RAMON OBON
Dirección de RAFAEL BALEDON

ARS UNA

ISMAEL RODRIGUEZ
presenta a

PEDRO ARMENDARIZ

EASTMANCOLOR

PANCHO VILLA

con CARLOS LOPEZ MOCTEZUMA

ACTUACIONES ESPECIALES DE
Emilia Guiu - Domingo Soler - Arturo Martínez - Las Cúcaras

ELSA
AGUIRRE en

LA VALENTINA

Argumento: ISMAEL RODRIGUEZ - con la colaboración de RAFAEL A. PEREZ, JOSE LUIS CELIS,
VICENTE ORONA Jr. - Colaboración especial de RICARDO GARIBAY - Fotografía: ROSALIO SOLANO
Música: RAUL LAVISTA - Productor ejecutivo: JOSE LUIS CELIS - **Dirección:** ISMAEL RODRIGUEZ

OUT OF THE MIGHTY SIERRA MADRE...

HIS THUNDERING FORCE STRIKES AGAIN!

PANCHO VILLA
Returns

with

LEO CARRILLO

ESTHER FERNANDEZ
JEANETTE COMBER
RUDOLPH ACOSTA
AND A CAST OF THOUSANDS

Produced and Directed by
MIGUEL CONTRERAS
TORRES

HISPANO CONTINENTAL FILMS PRESENTATION

El imaginario sobre Villa y la Revolución lo popularizaron: su vida, su personalidad y gran carácter, transitaron del cine silente al sonoro en numerosas cintas que nada tienen que ver con el personaje real, sino con lo anecdótico y lo inverosímil.

En vida, la carrera cinematográfica del general se truncó cuando el presidente Álvaro Obregón le negó el permiso para que volviera a las pantallas. Al gobierno no le convenía que su popularidad se acrecentara. El mundo se privó de una estrella y los chihuahuenses de una escuela de agricultura que se habría construido y sostenido gracias a la Mutual Film Co. Esa fue la condición de Villa para volver a actuar de nuevo.

Álvaro Obregón le negó el permiso para que volviera a las pantallas

Al gobierno no le convenía que su popularidad se acrecentara

Muerto, Pancho Villa se convirtió en un fenómeno multimedia, en el que fue "arrebatado de la historia e introducido en la mitología contemporánea de México, gracias a las facilidades que para tal propósito ofrece su enorme popularidad" señala Gustavo Montiel Pagés. Que Villa nació para el cine, sin duda, pero el único espacio que se le da es el de sus contradicciones: su personificación es épica o dramática, aunque en varias cintas bien podría ser una parodia de sí mismo.

Cuando la Revolución se volvió folclor, Villa se convirtió en estereotipo. A partir de que la cinematografía contó con el apoyo de Lázaro Cárdenas, se trató de propiciar el cine nacionalista, por esta razón el Estado financió los nuevos estudios de la Compañía Cinematográfica Latino Americana, S.A (CLASA).

Muerto, Pancho Villa se convirtió en ur
historia e introducido en la

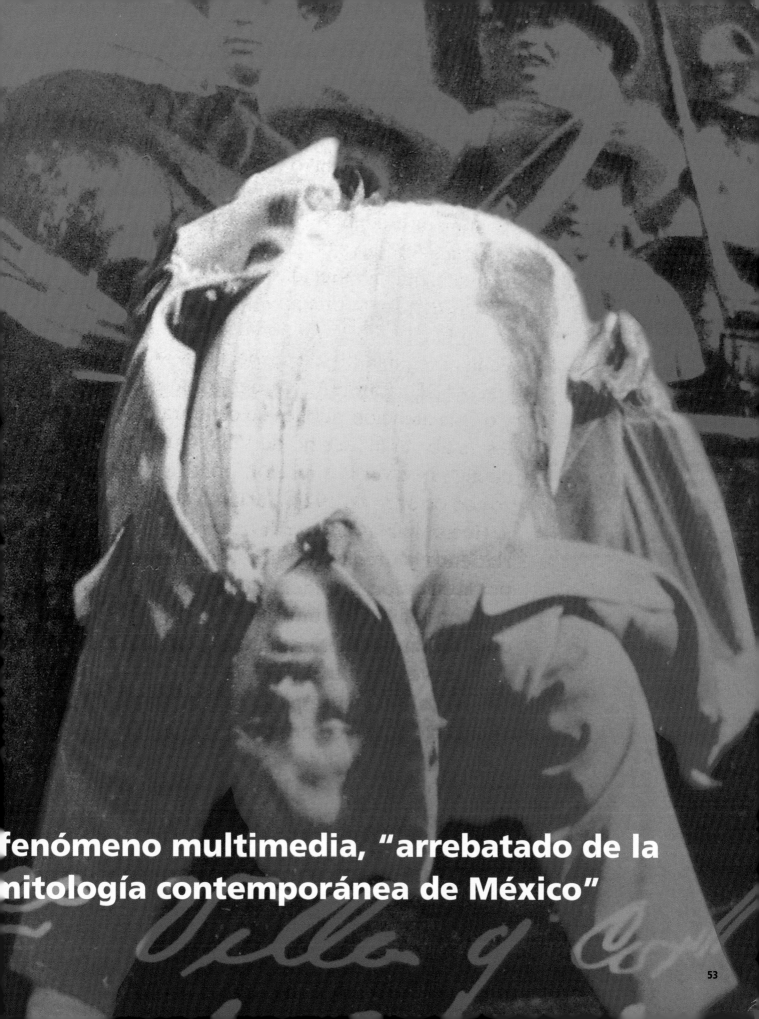

fenómeno multimedia, "arrebatado de la mitología contemporánea de México"

El atractivo fílmico de Villa, puede constatarse con la abundante producción que su imagen o su puro nombre favorecieron :

1932 *Revolución o la sombra de Pancho Villa*
 (Miguel Contreras Torres).
1934 *¡Viva Villa!* (Jack Conway y Howard Hawks).
1935 *¡Vámonos con Pancho Villa!* (Fernando de Fuentes).
 Esta película fue la primera producida en CLASA.
1940 *La justicia de Pancho Villa* (Guillermo Calles).
1948 *Si Adelita se fuera con otro* (Chano Urueta).
1950 *Las mujeres de mi general* (Ismael Rodríguez).
1950 *Pancho Villa returns* (Miguel Contreras Torres).
1954 *El tesoro de Pancho Villa* (Rafael Baledón).
1955 *El tesoro de Pancho Villa* (George Sherman).
1957 *El secreto de Pancho Villa* (Rafael Baledón).
1957 *Con los dorados de Villa* (Raúl de Anda).
1957 *Así era Pancho Villa o Cuentos de Pancho Villa*
 (Ismael Rodríguez).
1958 *Pancho Villa y la Valentina* (Ismael Rodríguez).
1958 *Pancho Villa y la Adelita* (Ismael Rodríguez).
1958 *¡Cuando viva Villa es la muerte!* (Ismael Rodríguez).
1967 *El Centauro del norte* (Alfonso Corona Blake).
1967 *Un dorado de Pancho Villa* (Emilio Fernández).
1967 *Caballo prieto azabache. La tumba de Villa*
 (René Cardona).
1967 *Villa rides* (Buzz Kulik).
1969 *La guerrillera de Villa* (Miguel Morayta).
1970 *Reed México insurgente* (Paul Leduc).
1972 *El desafío* (Eugenio Martín).
1974 *La muerte de Villa* (Mario Hernández).
1996 *Entre Pancho Villa y una mujer desnuda*
 (Sabina Berman e Isabelle Tardán).
2003 *And Starring Pancho Villa as Himself*
 (Bruce Beresford).
2010 *Chicogrande* (Felipe Cazals).

LET'S GO WITH **PANCHO VILLA**
VÁMONOS CON PANCHO VILLA

DVD

GUERRAS
E IMÁGENES

La época de la Revolución Mexicana

DVD

PANCHO VILLA

PRESENTANDO A
AND STARRING PANCHO VILLA AS HIMSELF

ZL 25280
DRAMA

DVD

PANCHO VILLA Y LA VALENTINA

PANCHO Y LA VA...

RTC
DVDA
2175

DVD

EL CINE DE ORO MEXICANO

CUANDO VIVA VILLA ES LA MUERTE

Pedro Armendáriz

RTC
DVDA
2179

DVD

EL CINE DE ORO MEXICANO

ASÍ ERA PANCHO VILLA

Pedro Armendáriz

Existen varios proyectos fílmicos que posiblemente se realizarán en el corto plazo, entre ellos destaca el de Emir Kusturica con el nombre tentativo de *Siete amigos de Pancho Villa y la mujer de seis dedos*. Asímismo, Rafael Montero dirigirá *Villa, Itinerario de una pasión*.

Entre los documentales sobre Villa destacan:

1997 *Máscara de Muerte*
 (Ramón Aupart).
1999 *Un villista de hueso colorado*
 (Ramón Aupart).
2003 *Los rollos perdidos de Pancho Villa*
 (Gregorio Rocha).
2006 *La revolución no ha terminado.*
 (Francesco Taboada).
2006 *Acme & Co. Historias del cine viajero*
 (Gregorio Rocha).

A lo anterior hay que añadir los reportajes realizados para los canales televisivos como *Biography*, Infinito y *History Channel*, en los que se han abordado distintos aspectos de la vida del general.

MARTÍNEZ

JUAN MANUEL BERNAL

DONDE ESTÁ

RANDE

EL CINE DE ORO MEXICANO

...DO VIVA VILLA
...MUERTE
...mendáriz

Desde sus inicios, la filmografía argumental sonora, conquistó los mercados europeos, impactando a una generación que por vez primera entró en contacto con México. En 1935, la película *¡Viva Villa!* causó furor en Austria. A propósito de éste film el historiador Friedrich Katz recuerda:

Hace algunos años, en conversación con el doctor Bruno Kreisky, entonces canciller austriaco, me preguntó sobre qué asunto estaba yo trabajando y le respondí que escribía una biografía de un hombre que probablemente él desconocía, el revolucionario Pancho Villa.
Estás más que equivocado –respondió Kreisky– si piensas que no sé nada de Villa. Soy su gran fan, igual que la mayor parte de mi generación. De hecho él jugó un importante papel en nuestras actividades políticas. En 1935 llegó a Austria la película de Jack Conway ¡Viva Villa!, protagonizada por Wallace Berry, cuando la dictadura de Karl von Schuschnigg estaba en la cumbre, las autoridades austriacas no se percataron del potencial de ese film y lo trataron como cualquier western norteamericano. Luego de haber visto Kreisky y los jóvenes que él encabezaba la película, decidieron convertirla en el punto focal de su actividad política en contra del régimen autócrata de Austria. Cientos de jóvenes socialistas hicieron cola en el Kreutzkino en el centro de Viena para ver ¡Viva Villa! Y cuando éste aparecía llamando a los pobres de México a levantarse contra sus opresores gritando ¡viva la Revolución!, el auditorio austriaco se levantaba de sus asientos gritando ¡abajo la dictadura de Schuschnigg!, ¡viva la democracia!, ¡viva el partido socialista! Gracias a esta película Villa se convirtió en el héroe supremo de los disidentes austriacos.

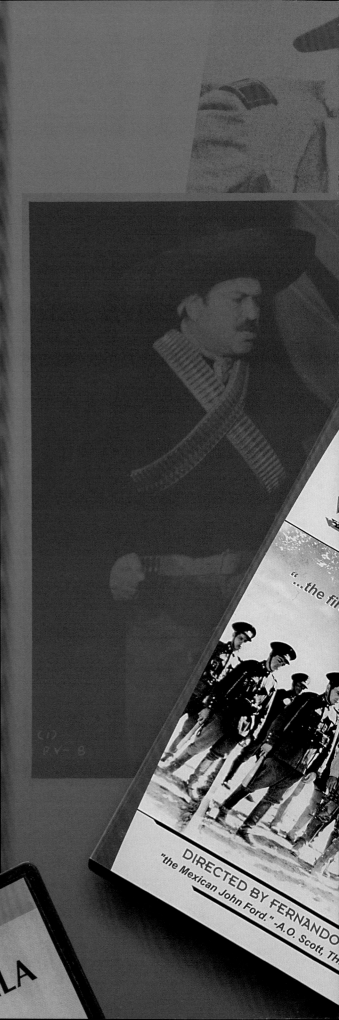

Grandes
Series

CONTIENE
3 DVD'S

Lo mejor de
la Revolución
Mexicana

EL CINE DE ORO MEXICANO

PANCHO VILLA
Y LA VALENTINA
Pedro Armendáriz

CINEMATECA

LET'S GO WITH
ANCHO VILLA
NOS CON PANCHO VILLA

epic." Village Voice

CLASSIC
MEXICAN
CINEMA

'TES
K TIMES

Con este ejemplo, podemos constatar el "efecto Villa": el general salió de su ámbito natural para darse a conocer a través de las películas –sin discutir sus calidades– en diversos lugares del planeta. Villa, multiplicado en pantallas cinematográficas, encarnado en actores tan diversos como Wallace Beery, Yul Brynner, Telly Savalas, Antonio Banderas, Domingo Soler, Pedro Infante, Leo Carrillo, Pedro Armendáriz, Joaquín Cordero, Eraclio Zepeda, Antonio Aguilar, Jesús Ochoa y Alejandro Calva. Villa, reproducido en libros de historia, en la literatura, en cómics o en las letras de los corridos, pero sobre todo arraigado como calidoscopio de lo mexicano y de muchos extranjeros que fueron atraídos por su imponente figura como el justiciero que buscó el bienestar de sus hermanos de raza.

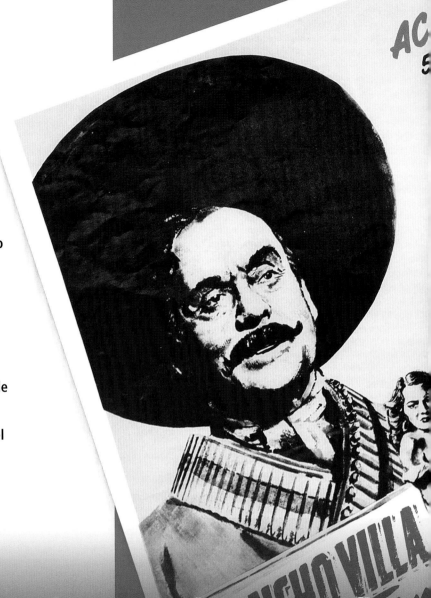

extranjeros fueron atraídos por su imponente figura

Sólo así puede entenderse la permanente popularidad del líder norteño: Pancho Villa y su historia en el cine, el cine en la historia de Pancho Villa. **Verosímil o inverosímil, el norteño cae bien, atrae a hombres y mujeres que siguen y seguirán hablando de la historia, la leyenda y su mito.**

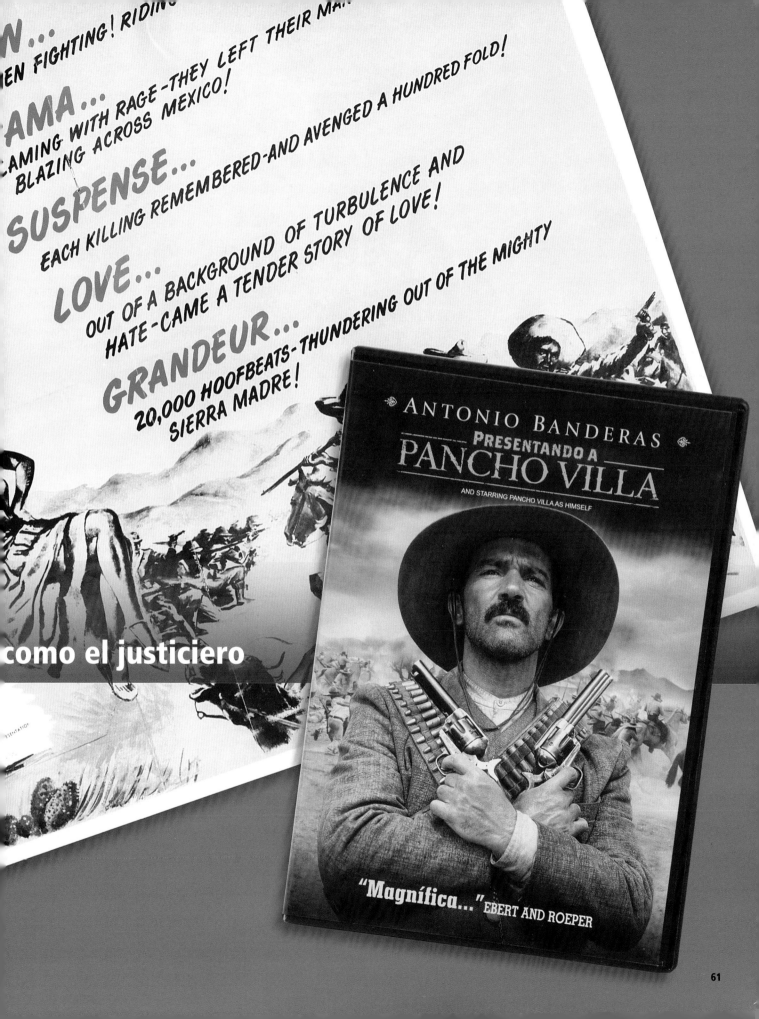

W...
EN FIGHTING! RIDIN

AMA...
LAMING WITH RAGE—THEY LEFT THEIR MA
BLAZING ACROSS MEXICO!

SUSPENSE...
EACH KILLING REMEMBERED—AND AVENGED A HUNDRED FOLD!

LOVE...
OUT OF A BACKGROUND OF TURBULENCE AND
HATE—CAME A TENDER STORY OF LOVE!

GRANDEUR...
20,000 HOOFBEATS—THUNDERING OUT OF THE MIGHTY
SIERRA MADRE!

como el justiciero

ANTONIO BANDERAS
PRESENTANDO A
PANCHO VILLA
AND STARRING PANCHO VILLA AS HIMSELF

"Magnífica..." EBERT AND ROEPER

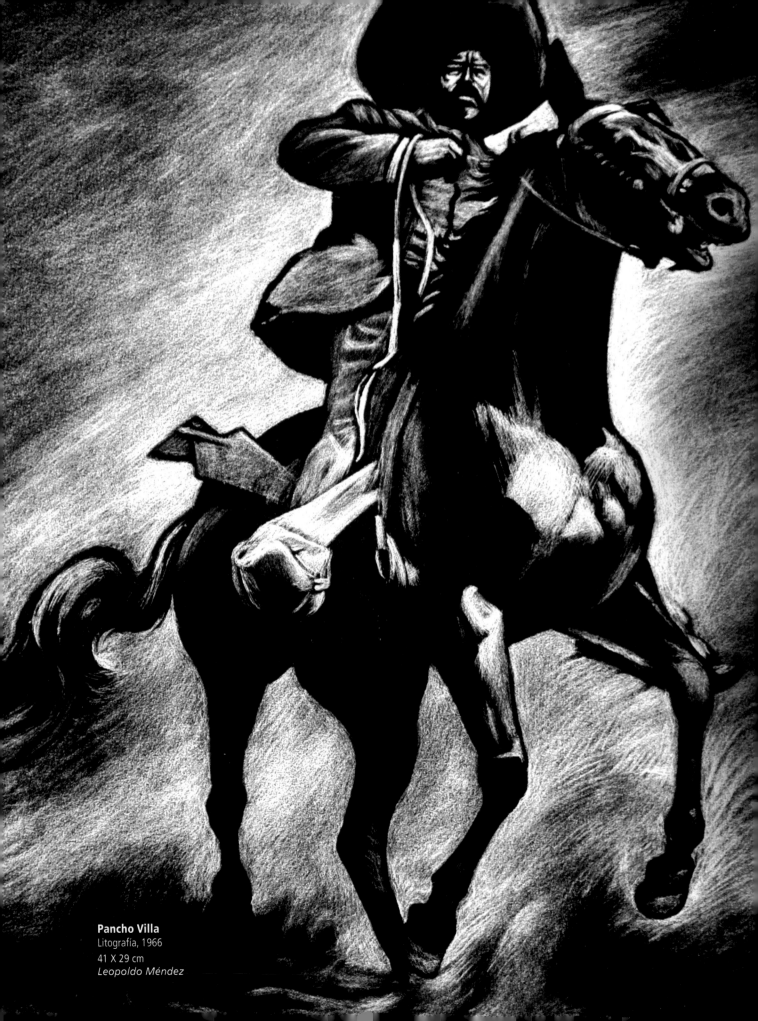

Pancho Villa
Litografía, 1966
41 X 29 cm
Leopoldo Méndez

Dos de los fotogramas
que inmortalizaron
a Villa, se tomaron
en Ojinaga en enero
de 1914 y, al final de
ese mismo año, en la
silla presidencial en la
ciudad de México

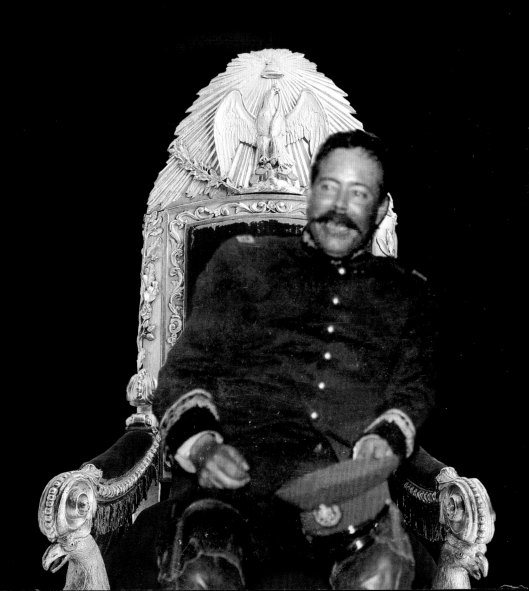

VILLA EN LAS LETRAS

La historia de mi vida se habrá de contar de distintas maneras

Francisco Villa

Villa perdió la guerra, pero ganó la literatura. La abundantísima producción bibliográfica que lo tomó como eje de investigaciones históricas, novelas y cómics, conquistó diversas latitudes

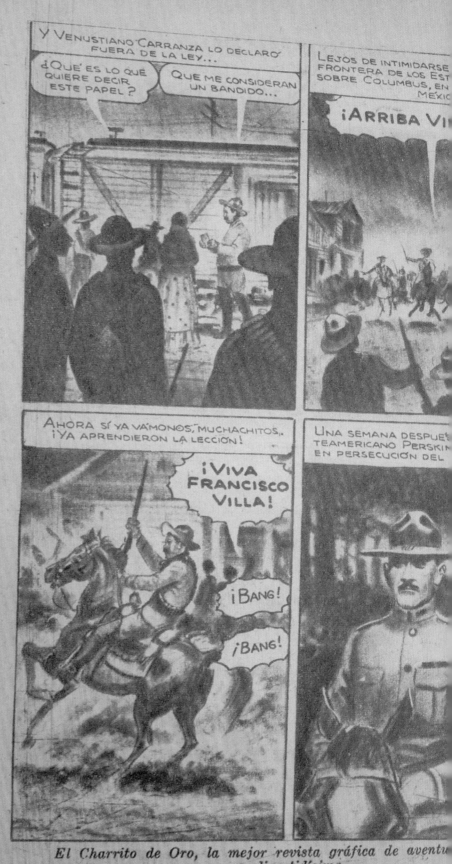

El Charrito de Oro, la mejor revista gráfica de aventu... divertidísima.

PERO EL MEXICANO CONOCÍA LA SIERRA COMO LA PALMA DE SU MANO, Y JAMÁS LOGRARON LOCALIZARLO A PESAR DE QUE ANDABA HERIDO.

DESPUÉS DE UN AÑO DE ANDAR A SALTO DE MATA, TUVO LA SATISFACCIÓN DE VER AL INVASOR REGRESAR A SU PAÍS SIN HABER CONSEGUIDO SU OBJETIVO.

CREÍAN QUE ERA MUY FÁCIL...

PACHO VILLA TODAVÍA DIO MUCHO QUE HACER AL GOBIERNO DE CARRANZA... SE APODERÓ DE TORREÓN EN DICIEMBRE DE 1917

GENERAL ANGELES, USTED TIENE QUE SER EL PRÓXIMO PRESIDENTE DE LA REPÚBLICA...

DOS AÑOS DESPUÉS, EN HIDALGO DEL PARRAL, PROCLAMÓ AL GENERAL FELIPE ANGELES, PRESIDENTE DE LA REPÚBLICA.

BAJO SU ORIENTACIÓN LA PATRIA ESTARÁ EN PAZ...

Si quiere usted lectura sana para sus hijos y además, que se diviertan, compre el Charrito de Oro.

La literatura que el personaje generó en su época, osciló entre el denuesto y la apología, llevando a los lectores al terreno de la lucha de facciones. Por años, después de muerto, Francisco Villa permaneció excluido de la historia oficial y estuvo ausente de los discursos y ritos ceremoniales; sin embargo, él ya era un personaje popular, pues su número de adeptos era significativo.

A fines de los años veinte, cuando se constituyó el Partido Nacional Revolucionario (PNR), se pugnó por reconciliar e incluir, mediante una ficción unificadora,

en el panteón de los héroes a los hombres que pelearon entre sí: Francisco I. Madero, Emiliano Zapata, Álvaro Obregón y Venustiano Carranza. Sin embargo, Francisco Villa, siguió discriminado, lo que reforzó su leyenda, acrecentada por voces que condenaron la marginación. Aún así, fuera de los círculos oficiales, el que fuera jefe de la División del Norte demostró estar positivamente vivo.

Por años, después de muerto, Francisco Villa

permaneció excluido de la historia oficial

Por obvias razones, Obregón y Calles obstaculizaron la rehabilitación de su antiguo enemigo; sin embargo, durante el gobierno de Lázaro Cárdenas se operó un cambio que favoreció la recuperación histórica de Villa, mudanza que se debió a la política radical enarbolada por el Ejecutivo y a la reforma agraria que emprendió en La Laguna, región en la que el jefe norteño era admirado. El régimen auspició la producción literaria y la publicación de que revalorizaron la vida y la cultura de campesinos y comunidades indígenas, estableciendo su sello con respecto al nacionalismo revolucionario. A Pancho Villa, se le rehabilitó políticamente y, por vez primera, desde el final de la lucha armada,

muchos hombres que habían guardado silencio sobre su filiación villista, dice Max Parra, encontraron el apoyo moral y político para enorgullecerse de su pasado. Silvestre Terrazas, Ramón Puente, el general Juan B. Vargas Arreola y Martín Luis Guzmán fueron, entre otros, algunos de los que publicaron entre 1936 y 1940, a veces por entregas, en distintos periódicos y revistas lo que les tocó vivir al lado de Villa.

Aún cuando Cárdenas generó un cambio en el estatus histórico de Villa –autorizó el primer monumento que se erigió en su honor–, hubo quienes encaminaron sus esfuerzos a luchar en contra de cualquier intento por rehabilitarlo civil u oficialmente.

Cárdenas operó un cambio que favoreció la

PANCHO VILLA

RETRATO AUTOBIOGRÁFICO, 1894-1914

Edición preparada por
GUADALUPE Y ROSA HELIA VILLA

taurus

recuperación histórica de Villa

La recuperación plena del personaje habría de ocurrir en la década de los sesenta, cuando tras intensos debates –que aún dejaban ver un partidismo exacerbado–, se resolvió inscribir en los muros de la Cámara de Diputados el nombre de Francisco Villa. Vale subrayar que las presiones populares empujaron con tesón y energía la propuesta. Los diarios describen el espacio cameral repleto de aliados de Villa que no dejaban de lanzarle vivas ni de abuchear a la oposición. Cuando, finalmente, se emitió el dictamen, los gritos de ¡Viva Villa! cimbraron la galería con su resonancia, anunciando el triunfo. El reconocimiento oficial, ciertamente polémico, no escatimó méritos a Villa: se reconoció su papel en la dimisión de Porfirio Díaz; en la organización de la División del Norte y en la lucha contra Victoriano Huerta.

resolvió inscribir en los muros de la Cámara de Diputados, el nombre de Francisco Villa

Villa perdió la guerra, pero ganó la literatura

José Emilio Pacheco

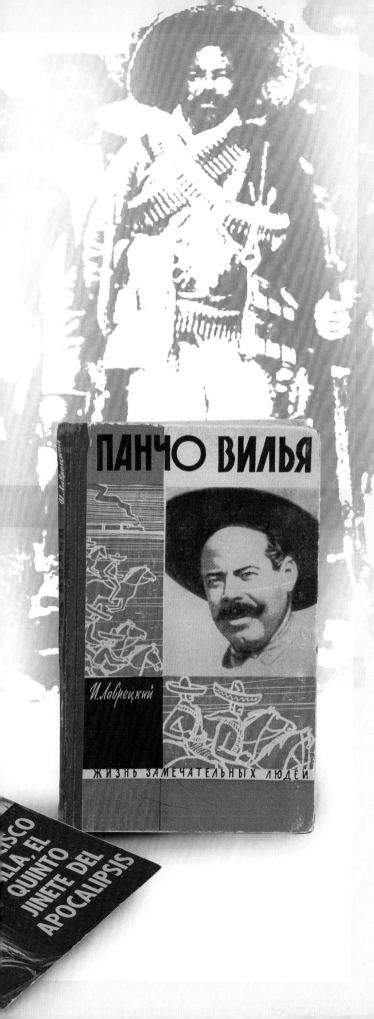

A partir de entonces, los libros que aparecieron, trataron de analizar al personaje histórico bajo una luz más favorable: la biografía de Villa, escrita por Federico Cervantes –protagonista y testigo directo de los hechos– es la primera que utiliza fuentes hemerográficas, archivísticas y testimoniales para tratar de entender de manera integral al personaje. En adelante, se haría más que evidente, como dijo José Emilio Pacheco, que Villa perdió la guerra, pero ganó la literatura. La abundantísima producción bibliográfica que lo tomó como eje de investigaciones históricas, novelas, cuentos para niños y cómics, conquistó diversas latitudes: México, Estados Unidos, Canadá, Cuba, Rusia, Japón, Francia y España. Títulos como *The life and times of Pancho Villa*, de Friedrich Katz; *Mercadotecnia y ventas al*

estilo de Pancho Villa, de Gleen Warrebey; *Sleeping with Pancho Villa: a novel*, de Rick Skwiot; *Tom Mix y Pancho Villa* de Clifford Irving; *Pancho Villa retrato autobiográfico, 1896-1914*, de Guadalupe y Rosa Helia Villa; *Itinerario de una pasión. Los amores de mi general o Charlas de café con Pancho Villa*, son apenas una pequeña muestra de la gigantesca oferta editorial que indica, además de su popularidad, que Villa vende y vende bien. Como en el cine, el personaje viajó para darse a conocer más allá de nuestras fronteras en las más variadas formas de la expresión humana, como los corridos que musicalizan su leyenda y la poesía –en verso o prosa– que exalta sus sentimientos. En la actualidad, es cada vez más común encontrar extranjeros que conocen o han oído hablar de Francisco (Pancho) Villa.

MUERTE DE P. VILLA

México, D. F. *El primer semanario de hechos diversos.— Enero 18-1932*

POLICIA DEPORTES

DETECTIVE

TEATROS

Villa resultaba muy mexicano, como charro, que juega "tapadas" y es un volcán pasional. Era el tipo de revolucionario, destructor, emotivo, a la veces fiera y a la veces sentimental, que ruge, mata y llora.

EN PAG. 3 EL FUSILAMIENTO DE GUAJARDO

78

ASALTANTES DE TRENES

Año 1. - Núm. 28 *El primer semanario de hechos diversos...* Abril 11 de 1932

DETECTIVE

EL FUSILAMIENTO DE ANGELES

...te de la vida del general Angeles, cuando militaba en la División del Norte, con ... de Angeles, agotada por los sufrimientos, tal como se presentó el caballeroso ...do. Nótese qué distinto gesto el de Angeles vencido y enfermo, al que se le ... días de esplendor.

COMO MURIO PANCHO VILLA

PROCLAMATION
$5,000.00 REWARD

FRANCISCO (PANCHO) VILLA

ALSO $1,000. REWARD FOR ARREST OF
CANDELARIO CERVANTES, PABLO LOPEZ,
FRANCISCO BELTRAN, MARTIN LOPEZ

ANY INFORMATION LEADING TO HIS APPREHENSION WILL
BE REWARDED.

CHIEF OF POLICE
Columbus
New Mexico

MARCH 9, 1916

¡Siempre!

PRESENCIA DE MEXICO

Director: JOSE PAGES LLERGO. Número 1305 Junio 28 de 1978 Precio del EJEMPLAR $10.00

REVISTA DE FOTÓGRAFOS · DIRECTOR: PEDRO VALTIERRA · AÑO XII · NÚMERO 72 · JUNIO-JULIO 2005 · WWW.CUARTOSCURO.COM

$25.00
CITEM
010905

CUARTOSCURO 72

$5.95

72

7 52435 33700 7

ISSN 1405-7783

José Hernández-Claire
Academia de San Carlos | Mario Basilio
Bulmaro Villarruel | Martha Alicia García Cazares
Entrevistas a Héctor García y el Chino Pérez | REBECA MONROY NASR | HUGO JOSÉ JUÁREZ |
TEXTOS DE NORA GARCÍA |

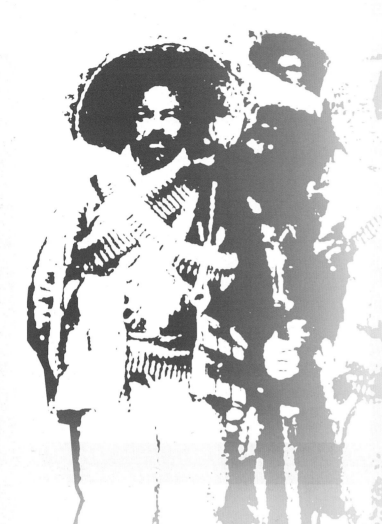

Otro espacio en el que se han difundido la vida y época que le tocó vivir es el cómic. En México, este género ha explorado los más diversos temas: el corazón, la ciencia ficción, lo cómico, la cultura, la biografía y la historia. En éstos últimos encontramos episodios dedicados a la Conquista, la Independencia, y la Revolución; las historias de vida de Emiliano Zapata y Francisco Villa aparecen en diversas historietas con fines narrativos o históricos. La serie Biografías Selectas de Editorial Argumentos (EDAR), publicó, en 1960, *Pancho Villa. Biografía. Historia de México en Historieta*, que puede verse en el Museo de la Caricatura y la Historieta "Joaquín Cervantes Bassoco" (MUCAHI). El argumento se debe a Guillermo de la Parra, escritor y editor, en tanto que las ilustraciones al dibujante Antonio Gutiérrez.

El cómic es otro espacio en el que se ha difundido la vida y época que le tocó vivir

La vida de Doroteo Arango arranca en su infancia, en el pueblecito de Río Grande, estado de Durango, donde muy niño quedó huérfano y sufrió en carne propia las vejaciones de los crueles hacendados. Presenció con impotencia como su patrón, Agustín López Negrete, secuestró y abusó de una de sus hermanas. Posteriormente el mismo hombre amenazó con repetir la ofensa en otra de ellas; sin embargo, Doroteo recibió a tiros al abusador. La historia, distorsionada para hacerla más atractiva y emocionante, añade elementos novelísticos que contribuyen a subrayar el carácter legendario del personaje. No hay, aunque el título de la serie lo anuncie, el propósito de la enseñanza histórica con fines educativos; la obra cumple una función de entretenimiento.

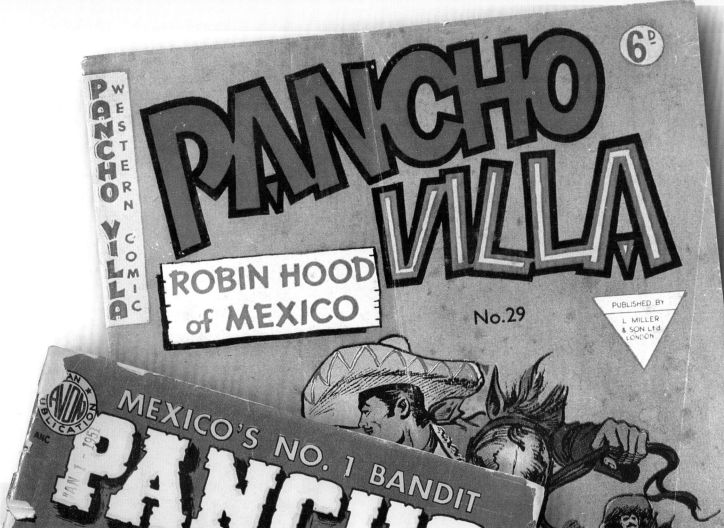

Otras historietas protagonizadas por Villa se hicieron bajo el concepto de continuidad "por entregas" o números, en cada una de las cuales el narrador crea un "suspenso", para asegurar la continuidad en la compra del producto. Eran verdaderos folletines. En 1968 apareció el Cómic del Oeste, que en la historieta número cuatro publicó: *Dibujando la vida de Pancho Villa*, con guión de Salvador Dulcet.

La rareza de algunos ejemplares, bien sea por su antigüedad, edición limitada, contenido o diseño los han convertido en piezas sumamente apreciadas por los coleccionistas. El acervo del MUCAHI preserva una colección de estos importantes materiales.

El Colegio de México (COLMEX), está incursionando en el cómic con a *Nueva historia mínima de México*, con el propósito de promover la divulgación, el conocimiento histórico y la lectura entre los jóvenes. Es un intento por superar el mero entretenimiento de masas y acercar a los lectores a la cultura.

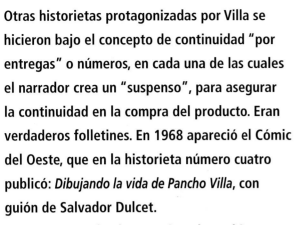

¿Quién fue...?

PANCHO VILLA

GRUPO EDITORIAL vid

No. 2
Méx.
$ 5.00
U.S.
$0.50

Gratis con este ejemplar el # 1 de Memín Pinguín y el # 1 de El Pantera

Su solo nombre hizo temblar a pueblos enteros

Nuestros héroes no vuelan o tienen poderes sobrehumanos, en cambio fundan la nación, combaten invasiones extranjeras [...] o reparten justicia social

Otro tipo de cómics, la mayoría, en los que los superhéroes suelen ser protagonistas indiscutibles como Superman, Batman, entre muchos otros, han sido revalorados en las historietas debido a que cuentan con un componente lúdico: se pueden encontrar disfraces, películas y cientos de juguetes que complementan el entretenimiento, lo que no suele ocurrir con nuestros héroes, a quienes les falta lo "super".

Se ha dicho que una posible respuesta a la pregunta de por qué en México no tenemos superhéroes, sino héroes nada más, radica en que, en nuestro país, éste concepto, es imposible de disociar de la historia nacional: "nuestros héroes no vuelan o tienen poderes sobrehumanos (aunque esto último, en el caso de Pancho Villa, pudiera ser excepcional), en cambio fundan la nación, combaten invasiones extranjeras [...] o reparten justicia social [...] además ¿por qué soñar con superhéroes cuando se cuenta con la protección de todo el santoral católico y las mil y una advocaciones marianas? En un país construido de mitos corporativizados, los mitos "intangibles" no tienen cabida", como bien lo señaló Enrique Florescano.

En este año, Francisco Villa ha sido recuperado de manera masiva –debido al Centenario de la Revolución–, en un considerable número de revistas con fines de divulgación, más que con pretensiones académicas, algunas de las cuales ya se encontraban en el mercado, y otras más de factura reciente, con propósitos pasajeros, que ofrecen portadas con su atractiva imagen o artículos que abordan alguna etapa de su corta vida. La revista *BiCentenario* (1810-1910-2010). *El ayer y hoy de México*, editada por el Instituto de Investigaciones doctor José María Luis Mora; las revistas 2010; *Relatos e historias de México; Proceso Bi-Centenario*, y *Quo Historia*, son algunos ejemplos.

Resulta interesante constatar que, estadísticamente, entre los héroes revolucionarios, Villa y Zapata –líderes de ejércitos populares– sobresalen en el gusto y las preferencias de los lectores que se acercan a temas históricos a través de la gran oferta visual que actualmente existe.

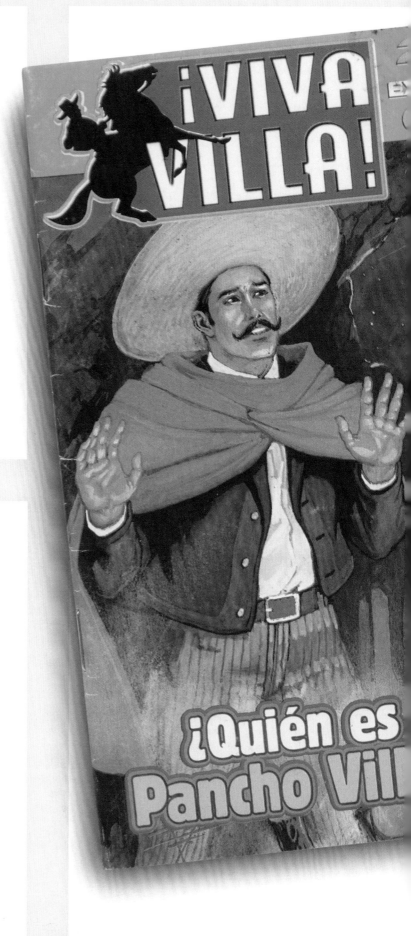

¡VIVA VILLA!

2x1
EXIGE OTRA REVISTA GRATIS

No. 17
$4.50

ISSN 1405 8561

¡ A MÍ "NAIDEN" SE ME TREPA A LAS BARBAS!

Búscala a partir del 4 de Julio

tv show semanal

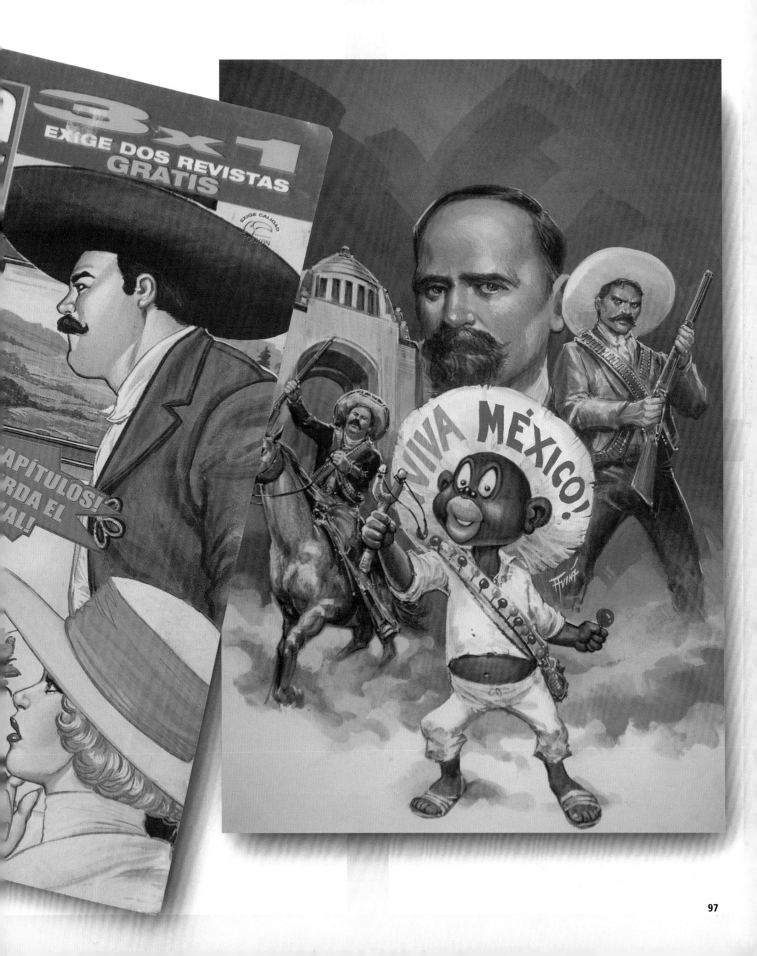

BIOGRAFIAS PARA NIÑOS

Francisco Villa

INSTITUTO NACIONAL DE ESTUDIO

PANCHO VILLA

También en la literatura infantil y juveni

EVEREST

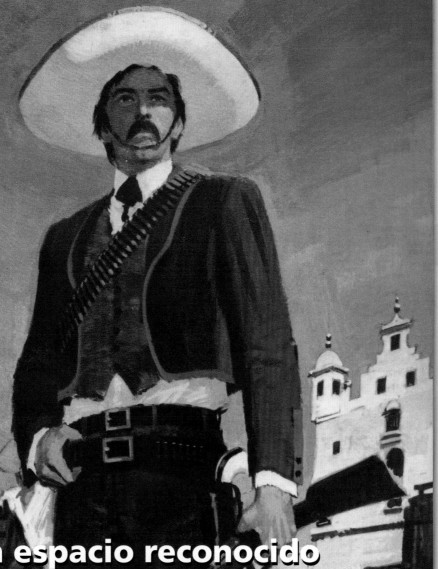

PANCHO VILLA

EL HEROE DE MEJICO

HOMBRES FAMOSOS

BOSCH

Villa tiene un espacio reconocido

VII.LA

EN LA URBE

Con el apoyo del
presidente Cárdenas,
se levantó el primer
monumento en la ciudad
de Lerdo, Durango

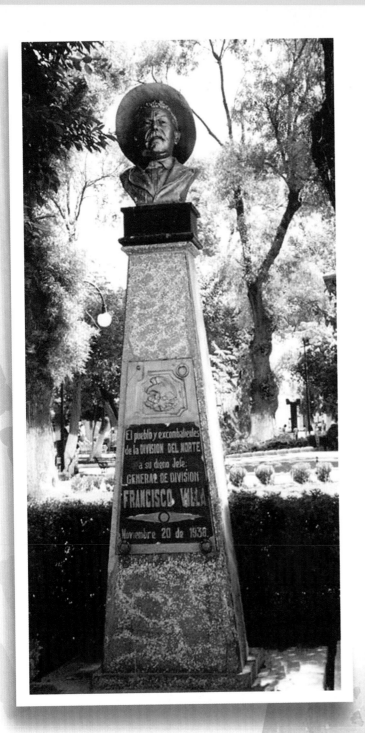

El paulatino reconocimiento y la recuperación oficial de Francisco Villa, también se vio reflejado en los monumentos que se le dedicaron. No pocos fueron los debates y discusiones a favor y en contra; sin embargo, la causa en pro del general resultó airosa. A quince años de su muerte, con el apoyo del presidente Cárdenas, se levantó el primero en la ciudad de Lerdo, Durango: es un busto sencillo, colocado sobre una alta columna que está en una esquina del parque central y que, de acuerdo con su placa, fue dedicado por "El pueblo y los excombatientes a su digno jefe general de división Francisco Villa", el 20 de noviembre de 1938.

Sólo se necesitan dos cosas para hacer de México un país mejor: trabajo y educación

Francisco Villa

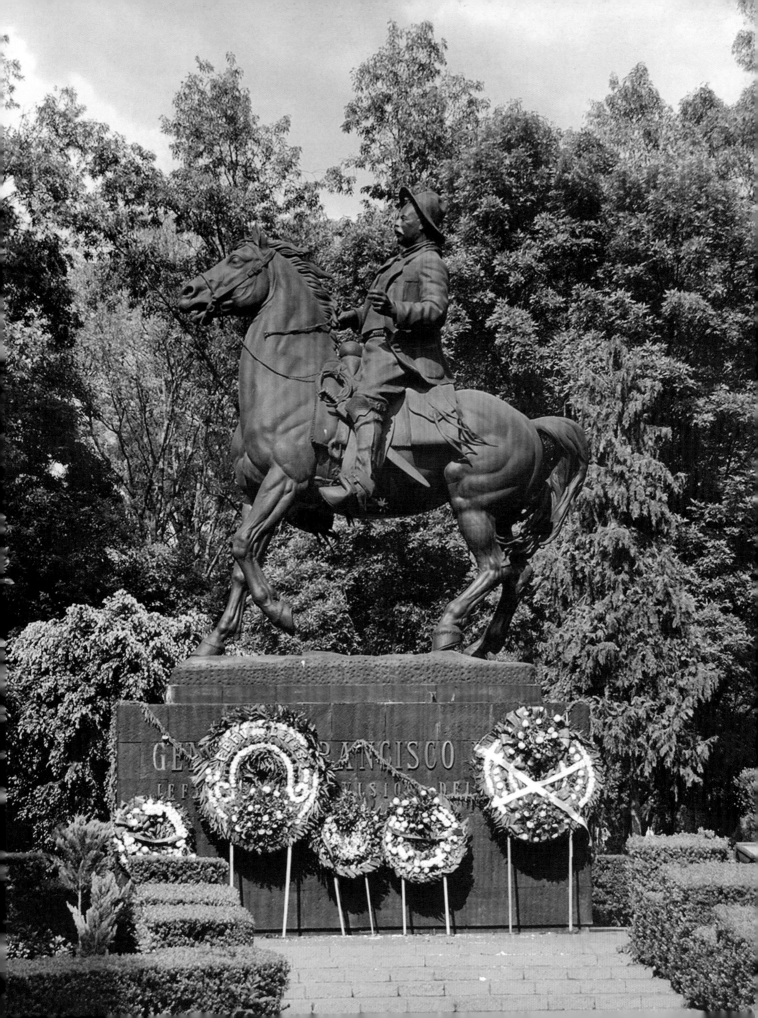

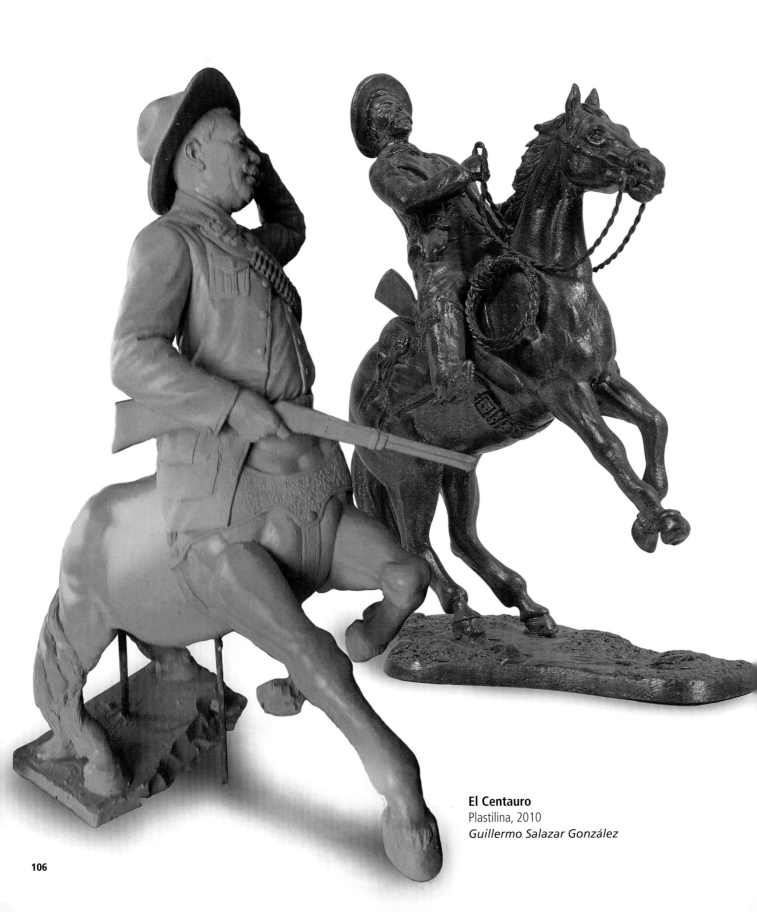

El Centauro
Plastilina, 2010
Guillermo Salazar González

Federico Cervantes, en su libro *Francisco Villa y la Revolución*, cuenta que, en 1956, el entonces gobernador de Chihuahua, Jesús Lozoya Solís, presionado por el fervor popular y con la aprobación de autoridades superiores, le pidió al escultor Ignacio Asúnsolo que esculpiera en bronce la estatua ecuestre del general Villa como un homenaje a la División del Norte. Al concluirse la obra, el mandatario transmitió al artista la sorpresiva prohibición, de la "alta autoridad de Monumentos Nacionales" de enaltecer a Villa "por especiales razones de particular consideración" y, con ese galimatías, se desfiguró –en bigote y seño–, su rostro.

Los periodistas de Chihuahua comentaron irónicamente que a Villa se le cortaba la cabeza por segunda vez. "Nosotros protestamos posteriormente en *El Universal* por esa vergonzosa consigna que lesionó la dignidad del pueblo y la del artista […] precisamente en los días en que, en un 'Congreso por la Libertad de la Cultura', se afirmaba que en México era respetada la libertad del pensamiento". El 23 de septiembre de 1956 fue inaugurado el monumento, ceremonia en la que el gobernador declaró: "El guerrillero que esta escultura representa, puede ser [¿cómo el soldado desconocido?] cualquiera de aquellos hombres del campo que en Juárez, Ojinaga, Tierra Blanca o en Zacatecas, escribieron páginas de heroísmo e hicieron triunfar la Revolución". El novelista Rafael F. Muñoz, también orador en la ocasión, sólo se refirió a "la estatua ecuestre de la División del Norte".

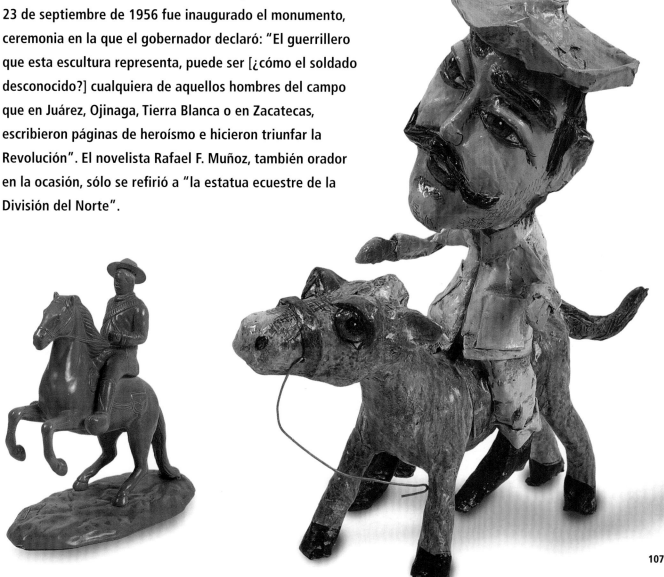

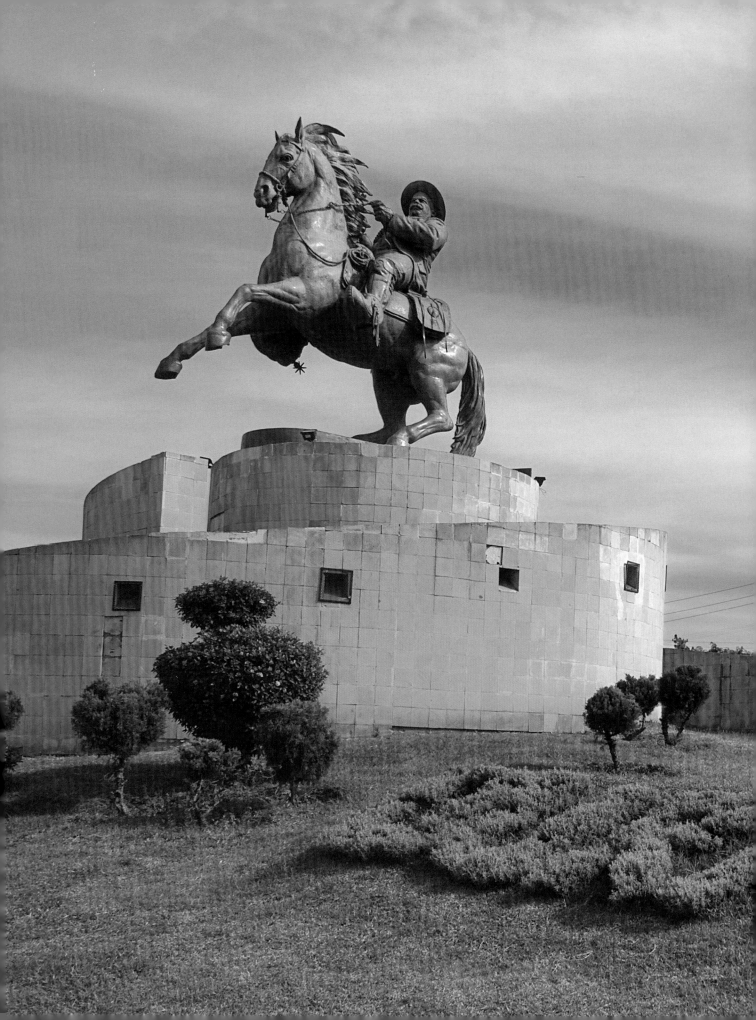

Los monumentos ecuestres de Villa, pronto comenzaron a surgir en Durango, Zacatecas, Chihuahua y México. En esta última ciudad se encomendó al escultor Julián Martínez un proyecto que, una vez más, fue motivo de enconadas discusiones. La estatua se colocó en la ya desaparecida glorieta del Riviera, donde confluían las avenidas Universidad, División del Norte, Matías Romero, Chichén Itza y Cuauhtémoc. Cuando la ciudad modificó su fisonomía con la construcción de los ejes viales, fue trasladada al antiguo Parque de los Venados, actualmente rebautizado como Parque Francisco Villa.

La imagen elegida como modelo fue la fotografía más famosa del general, tomada poco antes de la batalla de Ojinaga, que arrojó a los federales del territorio chihuahuense. La obra fue muy criticada porque presenta a Villa con la rienda del caballo en la mano derecha. Muchos supusieron que era zurdo o que el autor había interpretado la imagen al revés. Nada de eso ocurrió, y hoy sabemos que la fotografía fue posada. La escultura de Martínez es considerada como la mejor que se ha realizado.

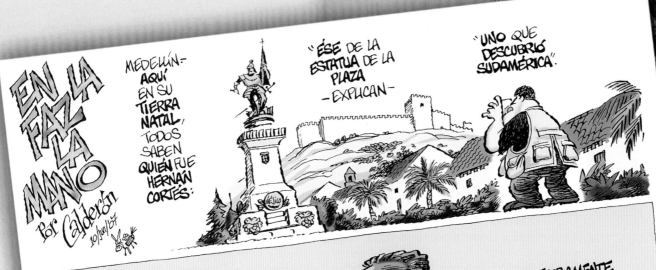

EN LA PAZ LA MANO
Por Calderón
10/oct/07

MEDELLÍN- AQUÍ EN SU TIERRA NATAL, TODOS SABEN QUIÉN FUE HERNÁN CORTÉS:

"ÉSE DE LA ESTATUA DE LA PLAZA –EXPLICAN–

"UNO QUE DESCUBRIÓ SUDAMÉRICA".

MÉJICO

ME RECORDÓ LA ESTATUA DE **TITO** EN EL PASEO DE LA REFORMA:

¿POR **QUÉ** LO TIENEN –ME PREGUNTÓ UN **YUGOSLAVO**– SI A USTEDES **NO** LES DICE NADA?

"PRECISAMENTE POR **ESO**" –CONTESTÉ.

...Y PRECISAMENTE POR **ESO** ES QUE **NUNCA** HABRÁ ESTATUA DE **CORTÉS** EN MÉXICO

TODO **CUENTO** NECESITA SU **VILLANO**, Y **CORTÉS** ES NUESTRO **FAVORITO**.

Ñaca ñaca...

SI LE HACEMOS ESTATUA AL VILLANO ¿QUÉ LO DISTINGUE DEL HÉROE?

¿QUÉ LE PASA AL **CUENTO**?

¿QUÉ NIÑO QUIERE CUENTO SIN VILLANO?

NADA:

ESTATUAS MEXICANAS SÓLO PARA HÉROES MEXICANOS.

...DE LA QUE TE SALVASTE, PINCHE HERNÁN!

PACÍFICO
DIVISIÓN DEL NORTE

MIGUEL BORTOLINI ESCULTOR

A PANCHO VILLA

PARA ENRIQUE GUINCHARD / CALDERÓN / BADAJOZ

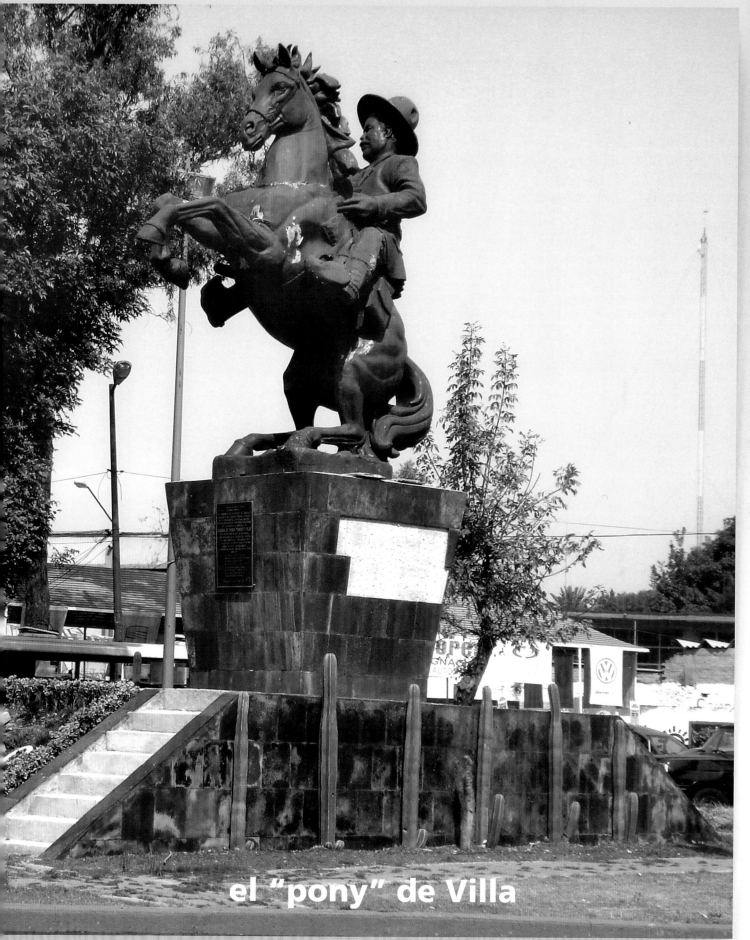

el "pony" de Villa

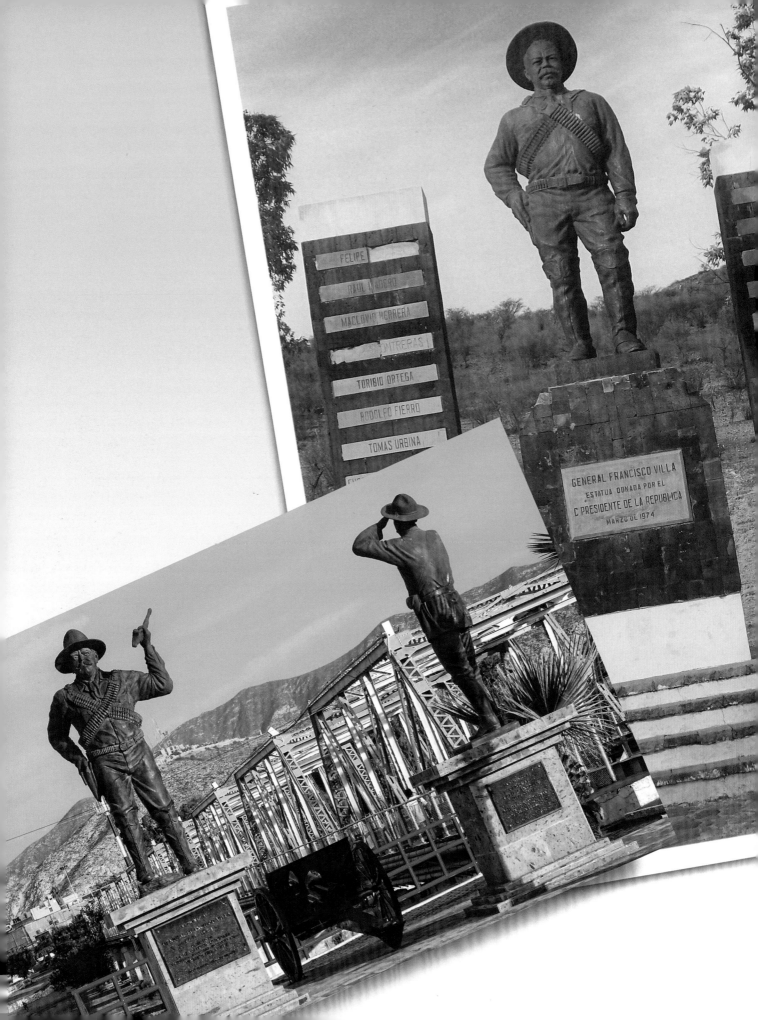

FELIPE

RAUL MADERO

MACLOVIO HERRERA

CONTRERAS

TORIBIO ORTEGA

RODOLFO FIERRO

TOMAS URBINA

GENERAL FRANCISCO VILLA
ESTATUA DONADA POR EL
C PRESIDENTE DE LA REPUBLICA
MARZO DE 1974

La mayoría de las esculturas representan a Villa a caballo; a pie, sólo hay tres: una sobre una pequeña loma de la Coyotada, municipio de San Juan del Río, Durango, donde nació, y de la cual se han hecho miles de pequeñas reproducciones en distintos materiales. Otra se encuentra en Gómez Palacio, Durango, y una más en el Museo del Maíz, en Matamoros, Tamaulipas.

En junio de 1981, en la ciudad de Tucson, Arizona, se inauguró una estatua ecuestre del general, en el Parque Veinte de Agosto, donada por el gobierno de México y la Asociación Mexicana de Periodistas.

Desde entonces, diversas obras de distintas dimensiones y materiales –bronce, hierro, fibra de vidrio, cera, plomo, cantera y piedra, entre otros–, han ido apareciendo por todo el país en avenidas, zonas peatonales, museos, escuelas y mercados. Incluso, existe un bronce que, por primera vez, representa a Villa como el ser mitológico con el que se le asocia: el centauro, esculpido por Guillermo Salazar González. La obra monumental está destinada al estado de Chihuahua y formará parte del conjunto en el que coincidirán Martín López y La Adelita. Salazar González también participó en el proyecto de la estatua ecuestre ubicada en el estado de Durango, junto con el equipo dirigido por Francisco Montoya Cruz.

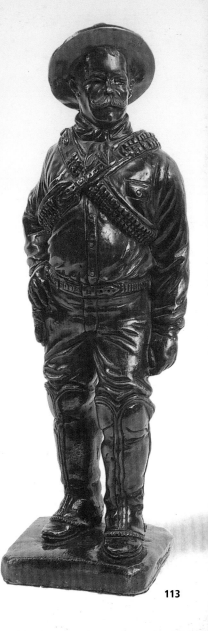

La mayoría de las esculturas representan a Villa a caballo; a pie, sólo hay tres

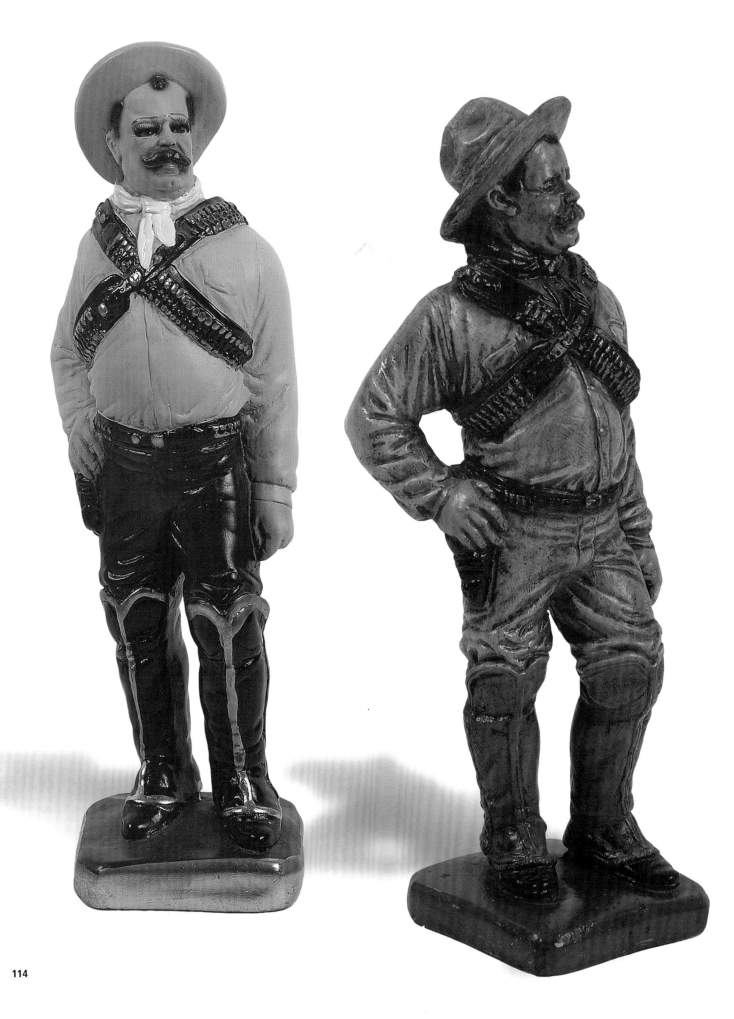

Así como la obra ejecutada por Julián Martínez es considerada como la mejor y más hermosa de Villa, la peor estuvo en la confluencia de las avenidas División del Norte y Pacífico, en la delegación Coyoacán de la ciudad de México, por fortuna ya retirada. La gente la bautizó como "el pony de Villa", subrayando su desproporcionada escala. El trabajo de Peraza –realizado con alguna resina acrílica– pronto hizo evidente la mala calidad de su factura: al basamento sobre el que descansaba la estatua se le cayeron algunas de sus placas, incluso el nombre de Francisco Villa formado con plantas, pronto quiso salirse de aquel penoso lugar. El caricaturista Paco Calderón, le dedicó un ácido cartón al pobre monumento.

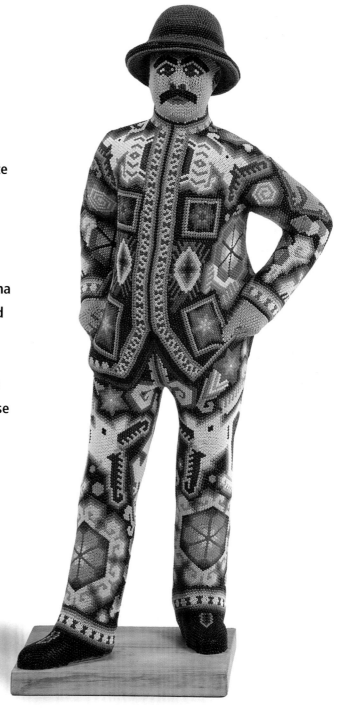

representaciones de distintas dimensiones y materiales han ido apareciendo por todo el país

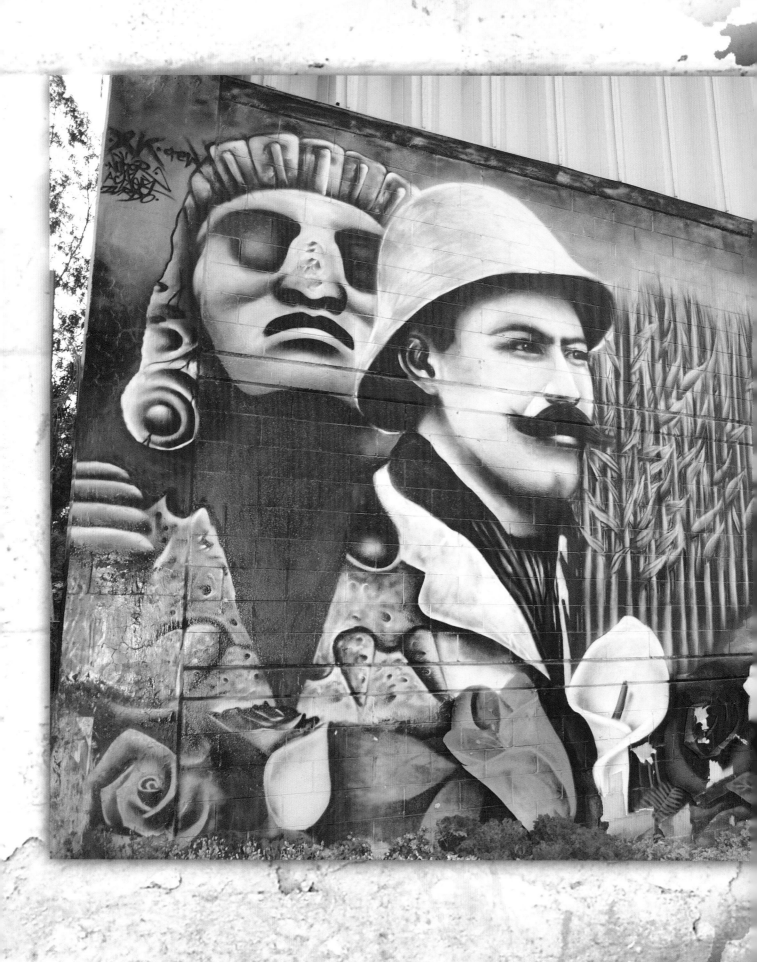

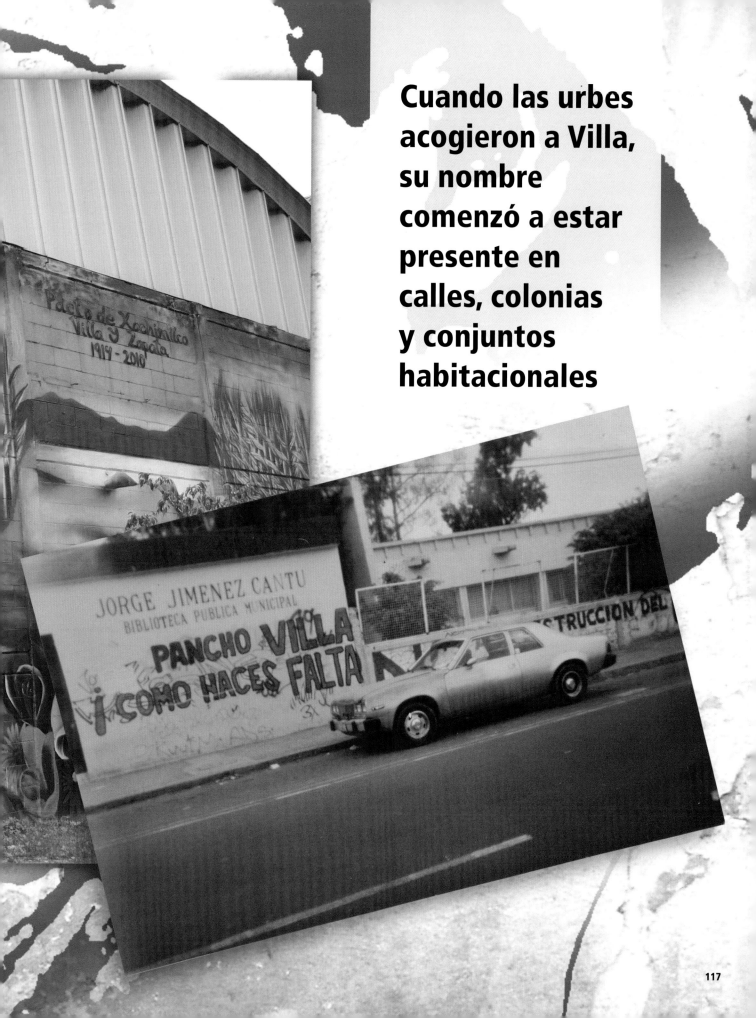

Cuando las urbes acogieron a Villa, su nombre comenzó a estar presente en calles, colonias y conjuntos habitacionales

No más eufemismos embozados en la División del Norte, éste ejército había tenido un jefe y su nombre debía hacerse presente. Tan sólo en la capital de la República existen 45 calles entre privadas, cerradas, callejones y avenidas que llevan su nombre; además de las colonias ubicadas en Álvaro Obregón, Tlalnepantla, Ecatepec, Chicoloapan, Iztapalapa, Tláhuac y Cuautitlán Izcalli, y unidades habitacionales en Álvaro Obregón, Azcapotzalco e Iztapalapa. Después de los sismos de 1985, se hizo evidente la necesidad de dotar de vivienda a miles de personas que quedaron sin ella. En tales circunstancias, surgió un movimiento popular integrado por diversas agrupaciones, entre ellas, el Frente Popular Francisco Villa Independiente, llamado así por haberse distanciado de los partidos políticos "de la izquierda electoral". El movimiento de los "Panchos" como se les llama coloquialmente, ha centrado su lucha –no siempre por medios tersos– en conseguir techo y vida digna.

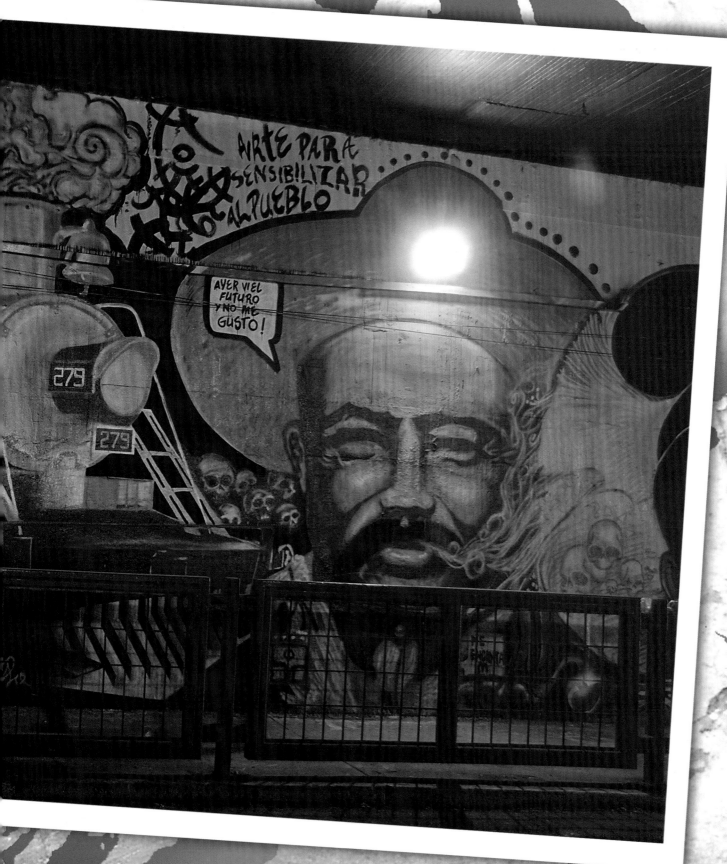

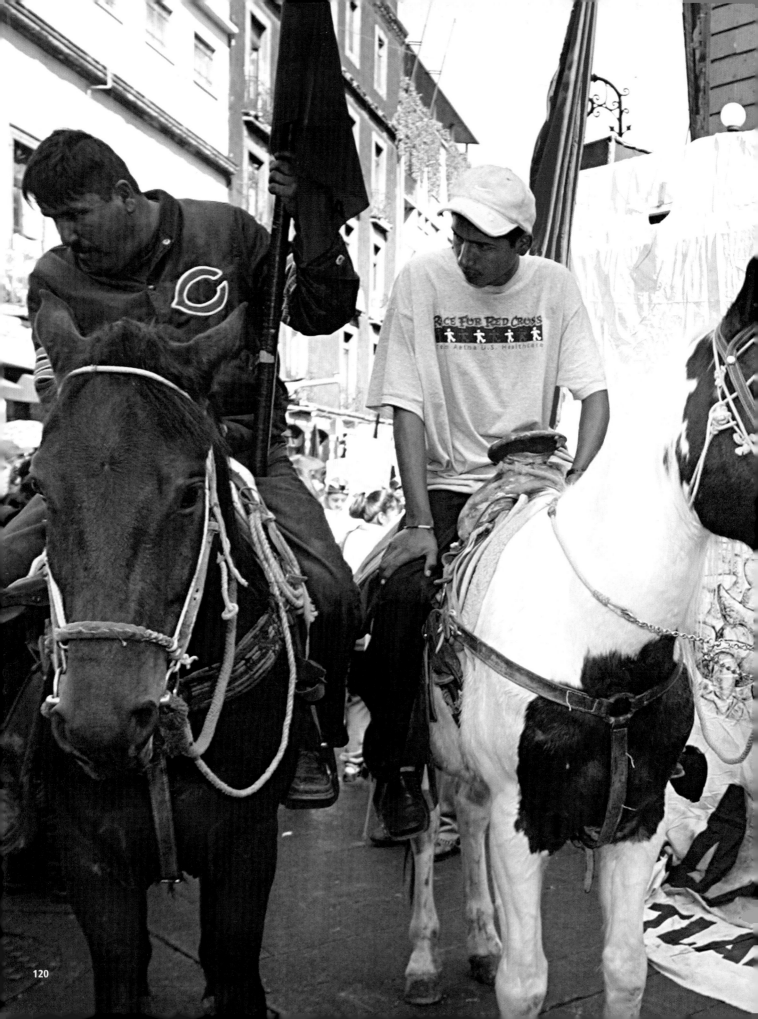

El nombre de Villa cobra fuerza, al ser enarbolado como bandera de lucha social

Es en este campo de enfrentamiento social, que el nombre de Villa cobra fuerza, al ser enarbolado como bandera de lucha por los grupos que responden a las políticas gubernamentales que les son adversas. Así podemos ver al Frente Popular Francisco Villa participar en diversas manifestaciones y marchas de apoyo, ajenas a las causas que le dieron vida.

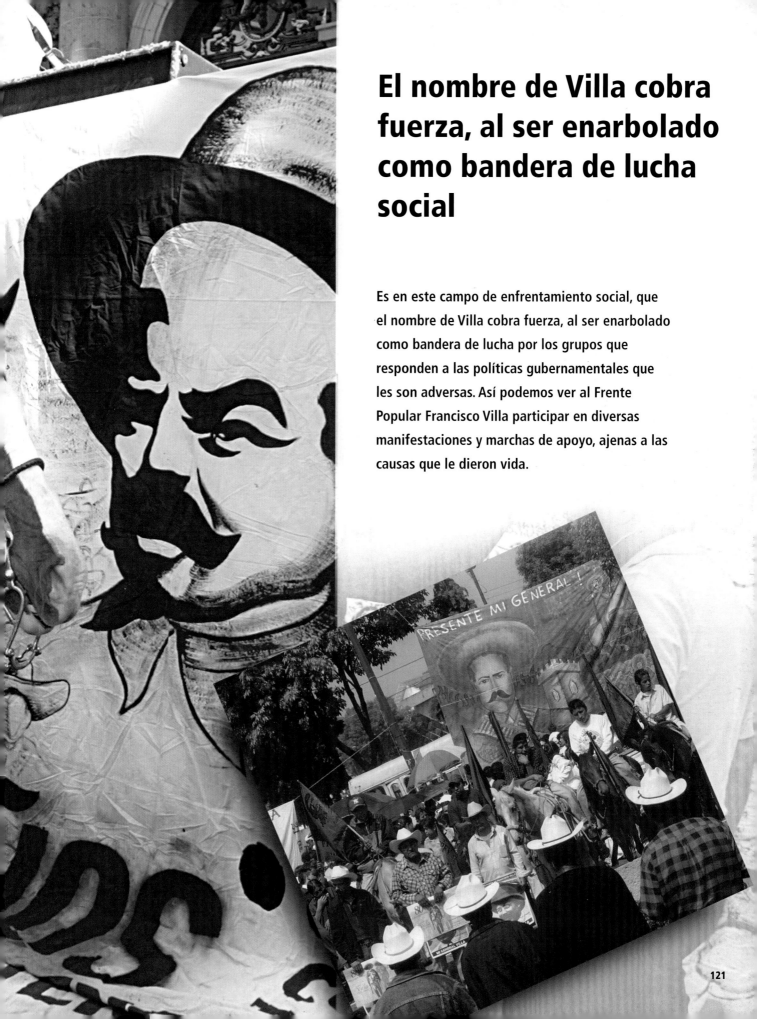

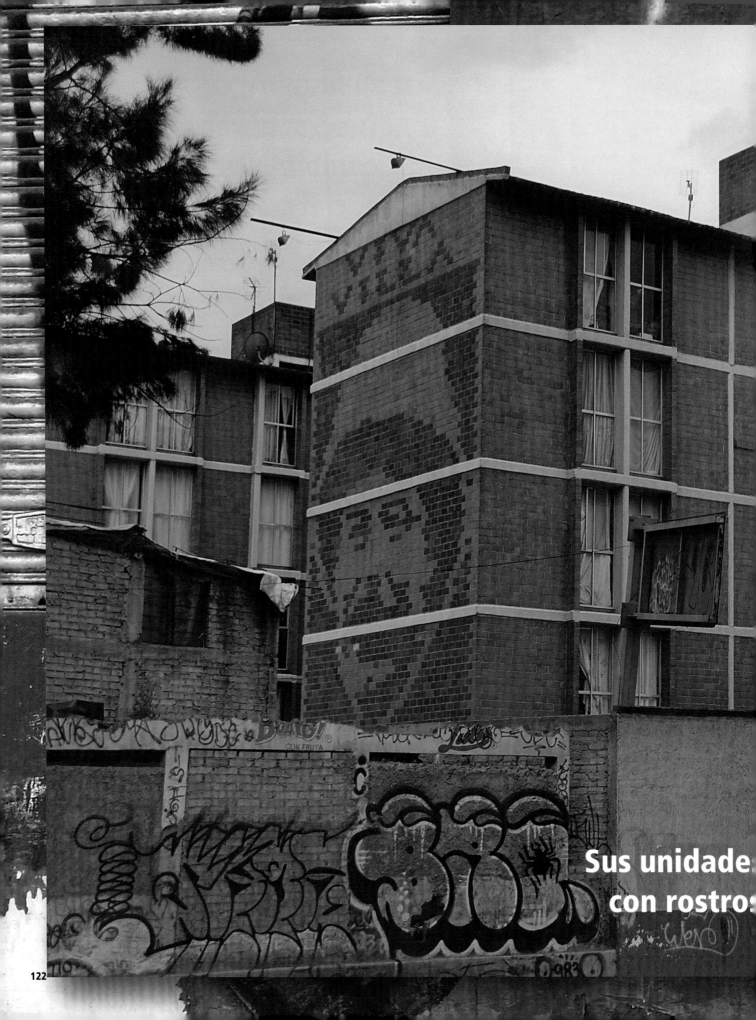

Sus unidade
con rostro

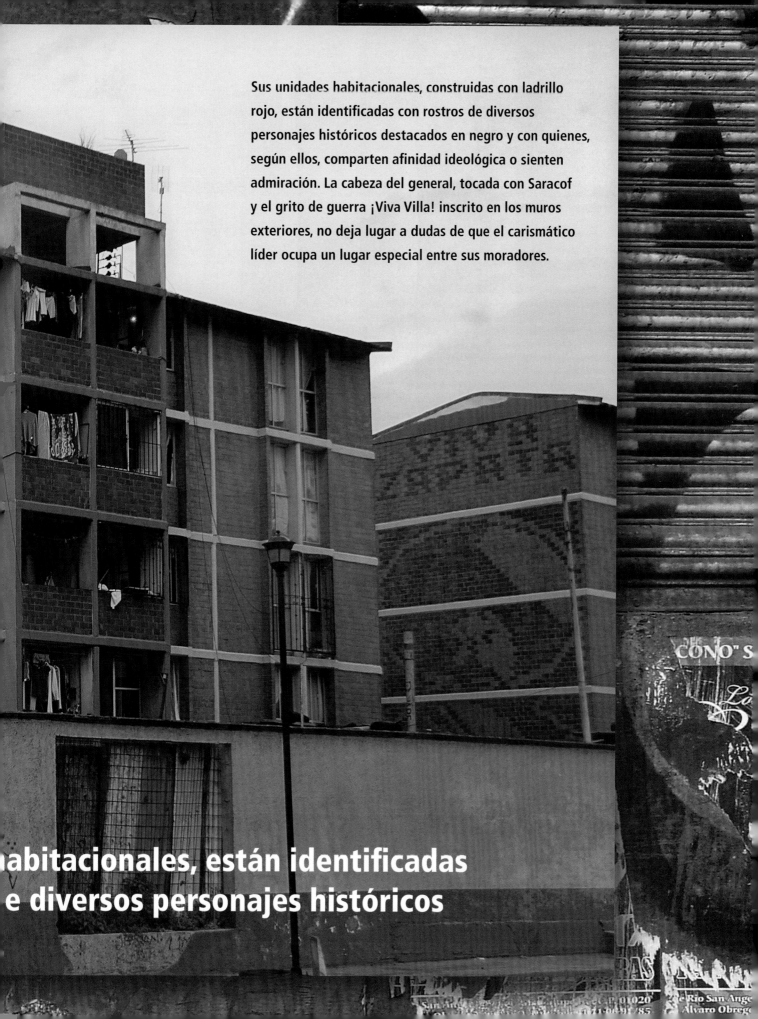

Sus unidades habitacionales, construidas con ladrillo
rojo, están identificadas con rostros de diversos
personajes históricos destacados en negro y con quienes,
según ellos, comparten afinidad ideológica o sienten
admiración. La cabeza del general, tocada con Saracof
y el grito de guerra ¡Viva Villa! inscrito en los muros
exteriores, no deja lugar a dudas de que el carismático
líder ocupa un lugar especial entre sus moradores.

**...abitacionales, están identificadas
...e diversos personajes históricos**

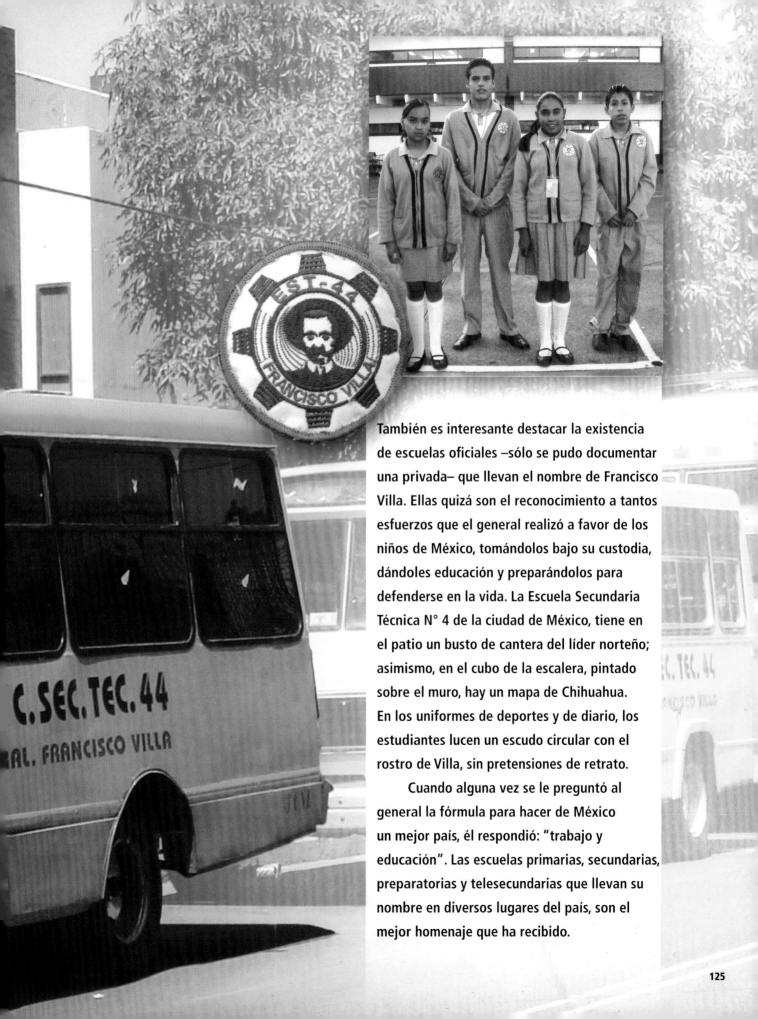

También es interesante destacar la existencia de escuelas oficiales –sólo se pudo documentar una privada– que llevan el nombre de Francisco Villa. Ellas quizá son el reconocimiento a tantos esfuerzos que el general realizó a favor de los niños de México, tomándolos bajo su custodia, dándoles educación y preparándolos para defenderse en la vida. La Escuela Secundaria Técnica N° 4 de la ciudad de México, tiene en el patio un busto de cantera del líder norteño; asimismo, en el cubo de la escalera, pintado sobre el muro, hay un mapa de Chihuahua. En los uniformes de deportes y de diario, los estudiantes lucen un escudo circular con el rostro de Villa, sin pretensiones de retrato.

Cuando alguna vez se le preguntó al general la fórmula para hacer de México un mejor país, él respondió: "trabajo y educación". Las escuelas primarias, secundarias, preparatorias y telesecundarias que llevan su nombre en diversos lugares del país, son el mejor homenaje que ha recibido.

Otros espacios urbanos ganados por Pancho Villa, son los muros de puentes, estadios, bardas de terrenos baldíos y portones; ahí, los grafiteros le han dado rienda suelta a su imaginación para plasmar temas históricos "por encargo" o *motu propio* en lugares públicos. El Bicentenario de la Independencia y el Centenario de la Revolución han sido el pretexto para convocar concursos de "pintura callejera" y aprovechar la ocasión para dar a conocer a propios y extraños quiénes son los que integran el panteón de nuestros héroes y las causas por las que lucharon.

Pancho Villa, ha ganado los muros de puentes, estadios, bardas de terrenos baldíos y portones

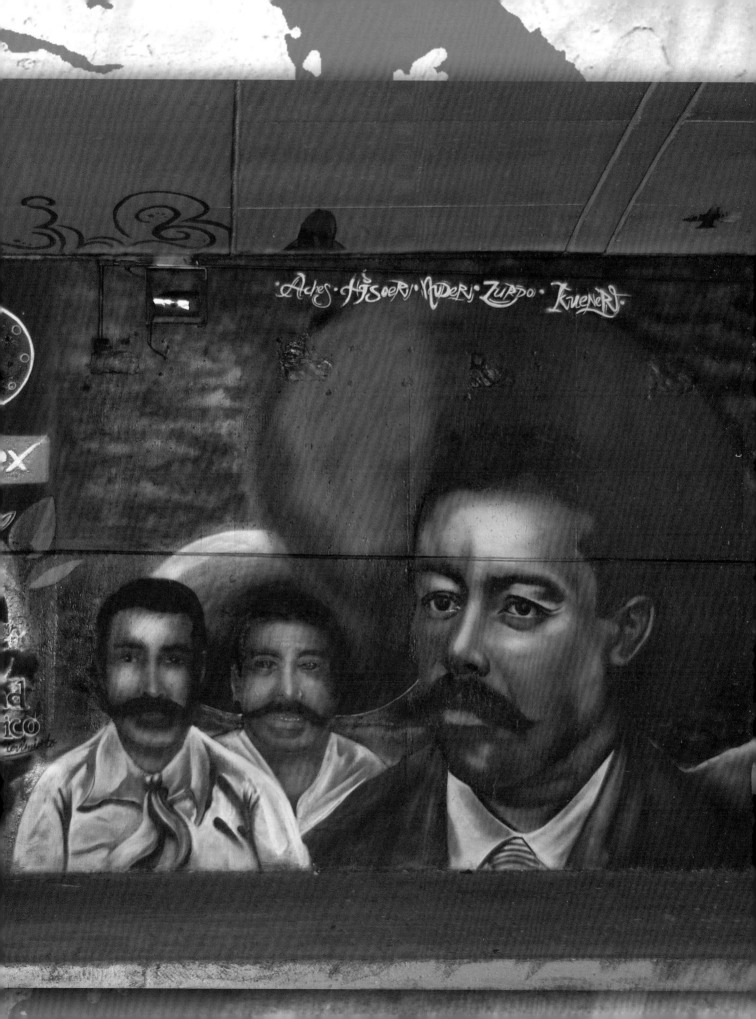

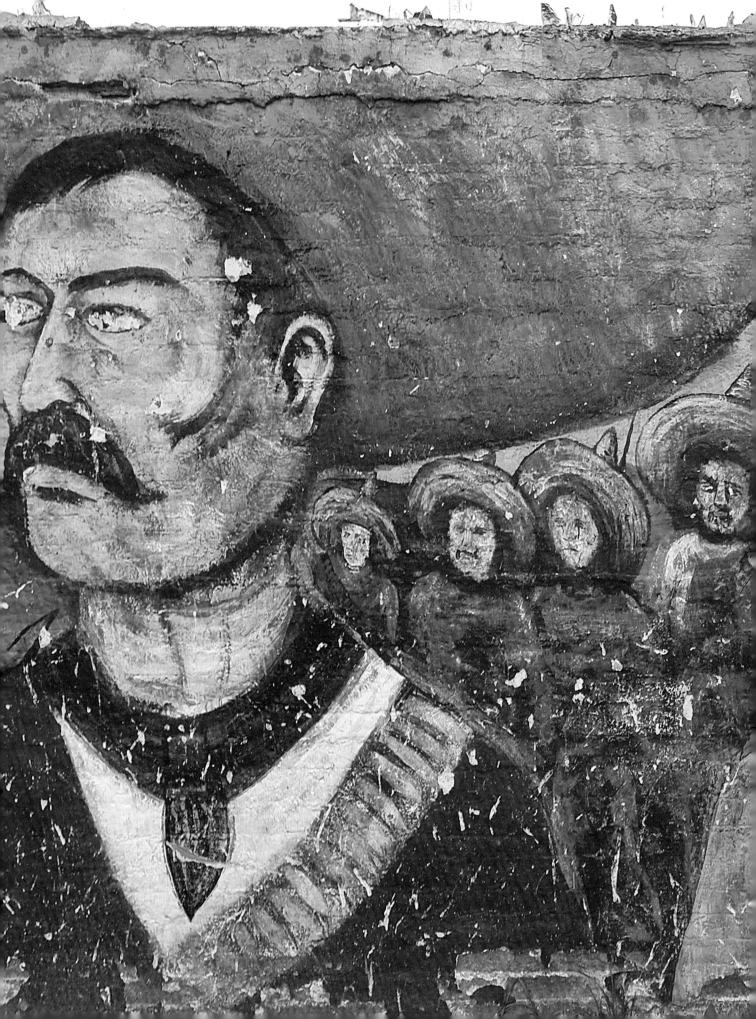

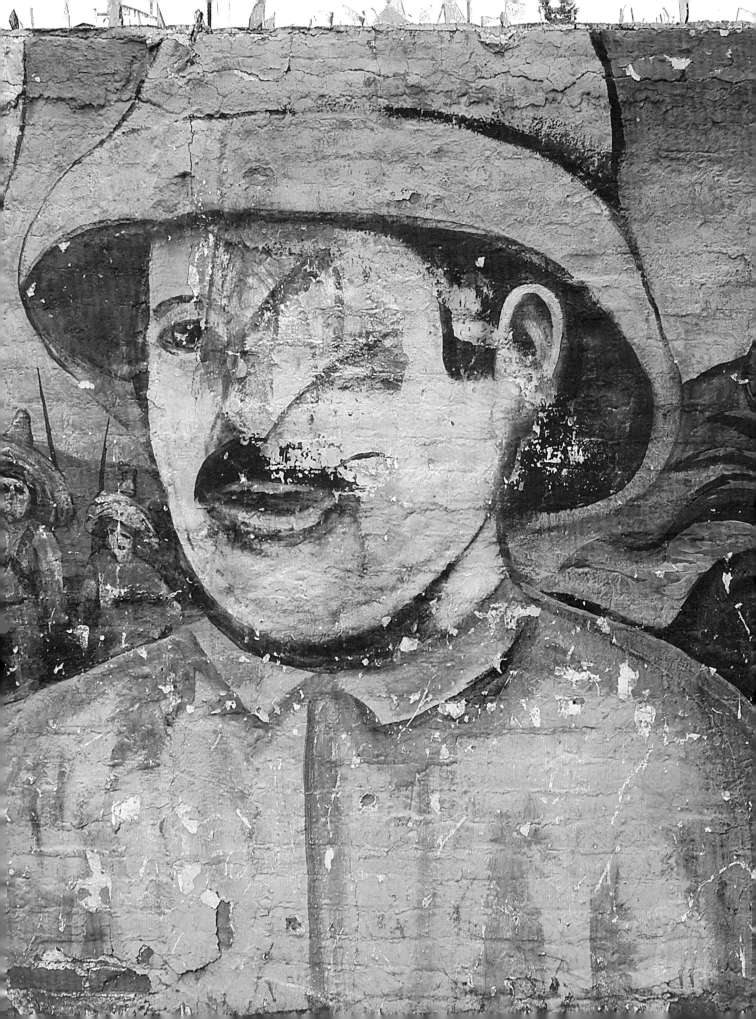

en México y el
extranjero

L'ECOLE
NATIONALE
SUPERIEURE
D'ARCHITECTU
DE PARIS LA V

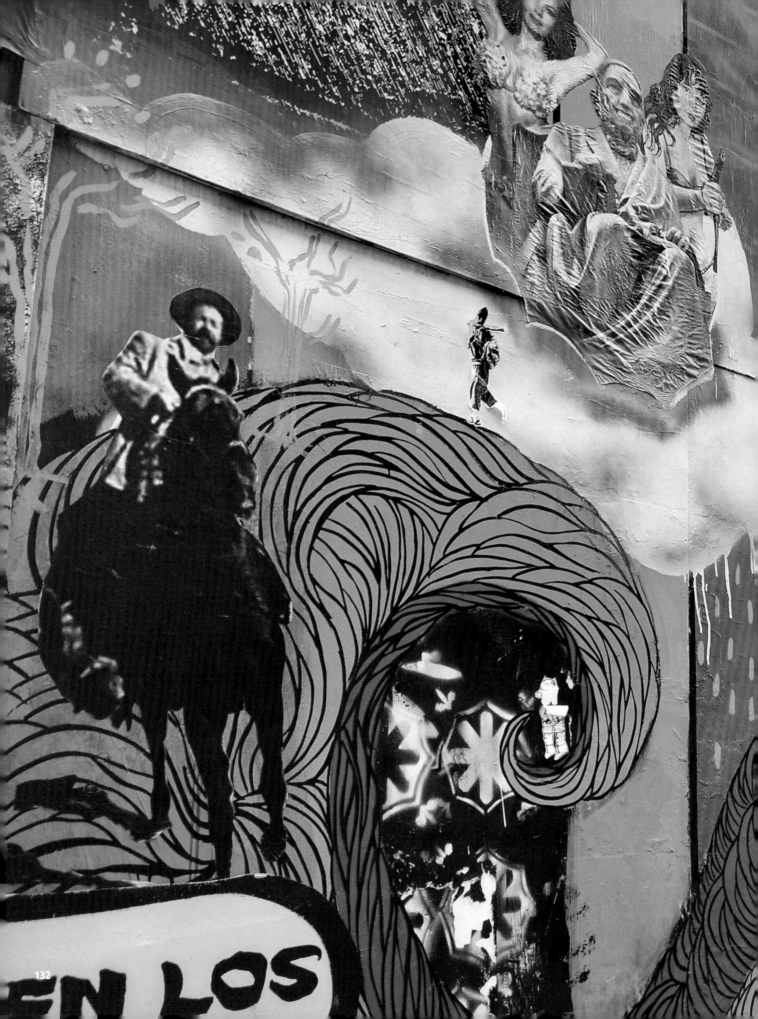

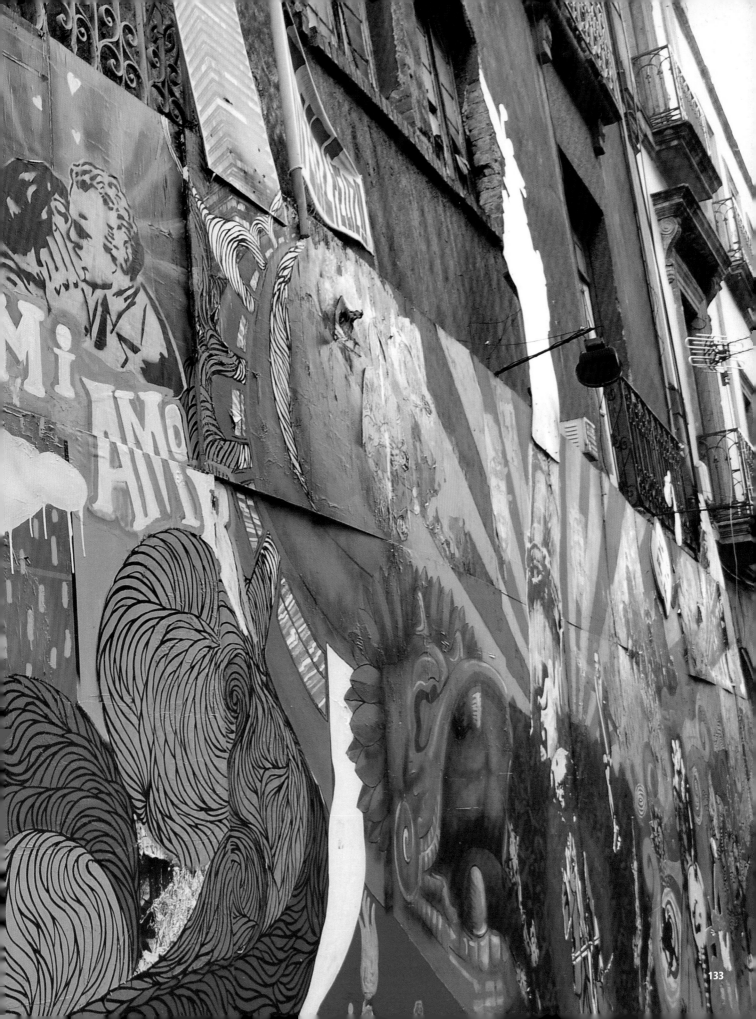

Villa ocupa un importante lugar

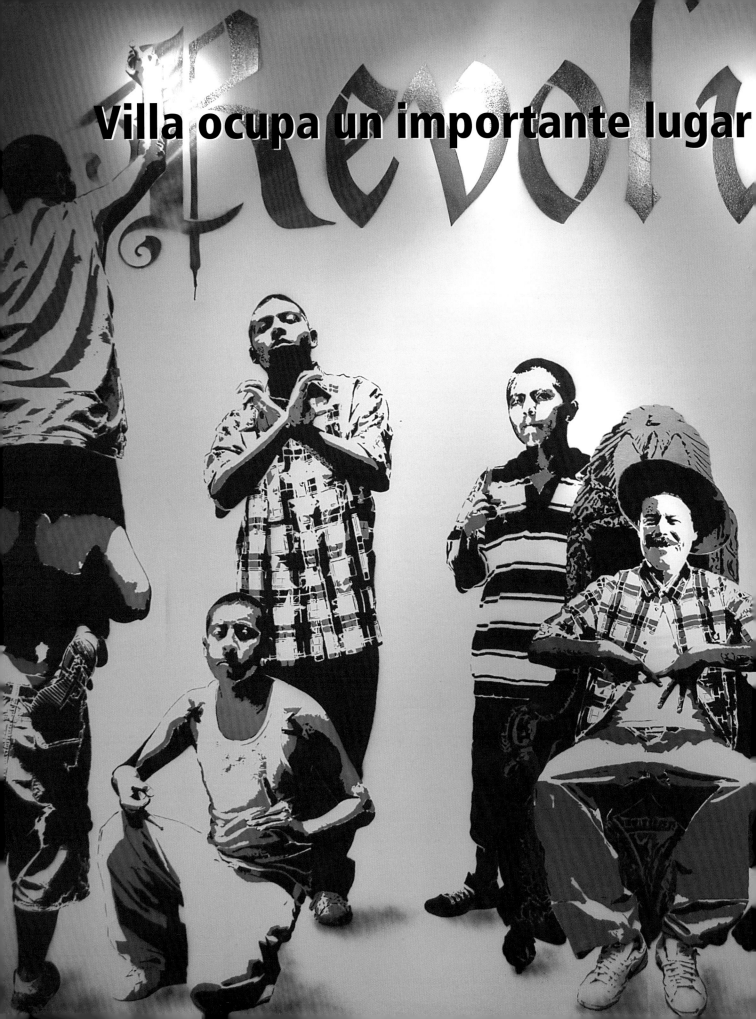

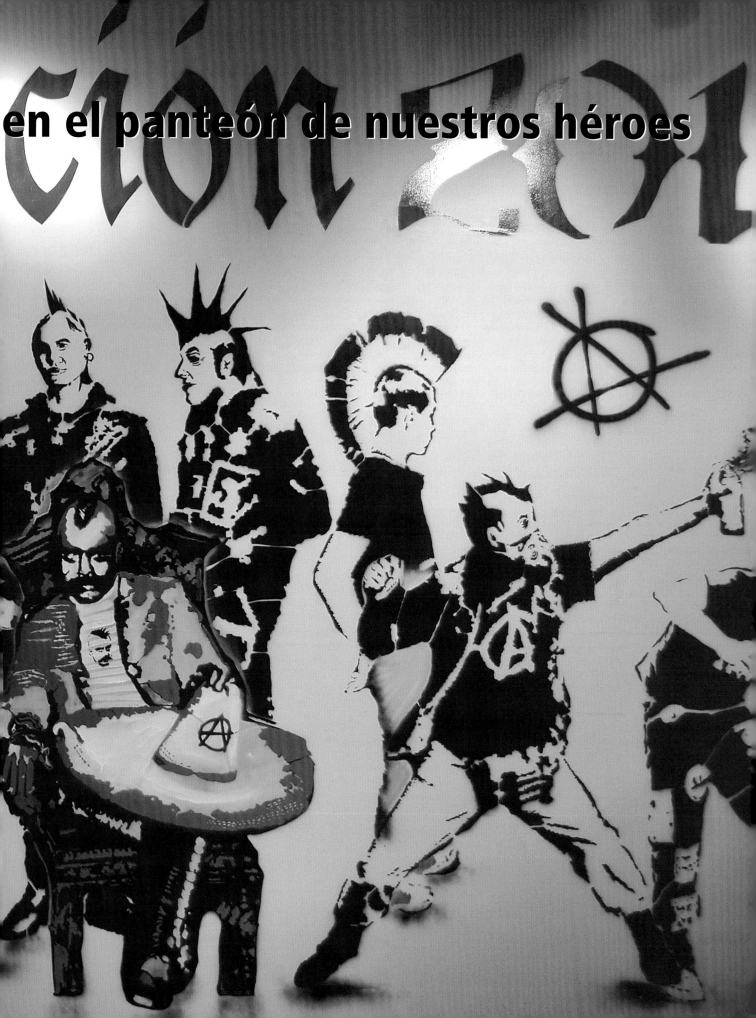

MERCANTIL

La rebeldía es uno de los signos de distinción más poderosos del mundo

Joseph Heath y Andrew Potter

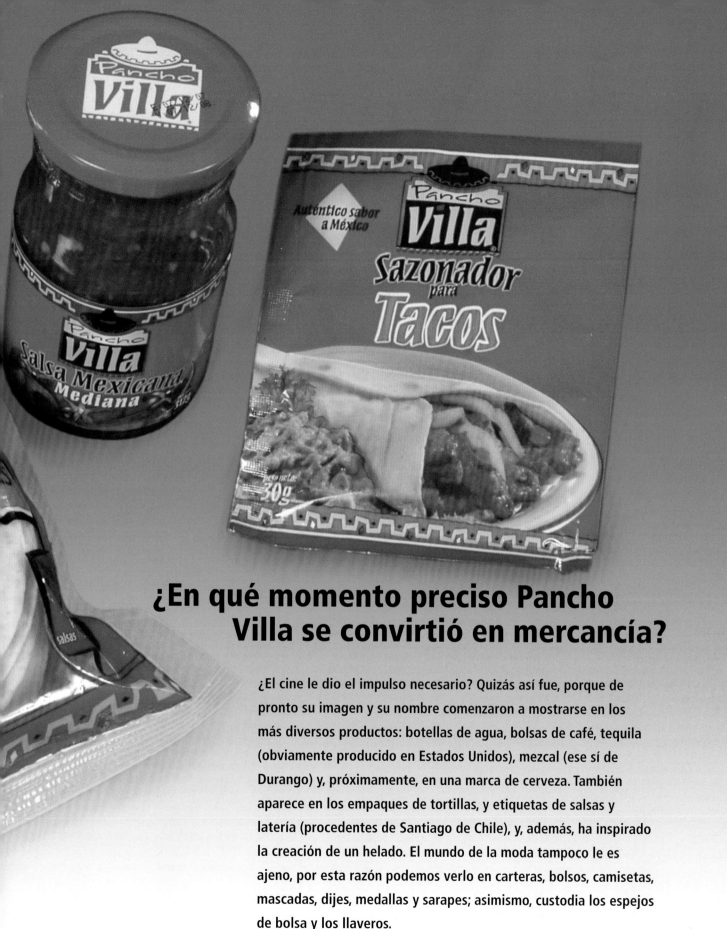

¿En qué momento preciso Pancho Villa se convirtió en mercancía?

¿El cine le dio el impulso necesario? Quizás así fue, porque de pronto su imagen y su nombre comenzaron a mostrarse en los más diversos productos: botellas de agua, bolsas de café, tequila (obviamente producido en Estados Unidos), mezcal (ese sí de Durango) y, próximamente, en una marca de cerveza. También aparece en los empaques de tortillas, y etiquetas de salsas y latería (procedentes de Santiago de Chile), y, además, ha inspirado la creación de un helado. El mundo de la moda tampoco le es ajeno, por esta razón podemos verlo en carteras, bolsos, camisetas, mascadas, dijes, medallas y sarapes; asimismo, custodia los espejos de bolsa y los llaveros.

Aunque el general era abstemio

está en caballitos de tequila y vasos, sin embargo, es posible que él se sienta mejor en las tazas, los cerillos y los ceniceros, donde habría podido apagar su cigarro de hoja de maíz.

Mezcales y tequilas

PANCHO VILLA

143

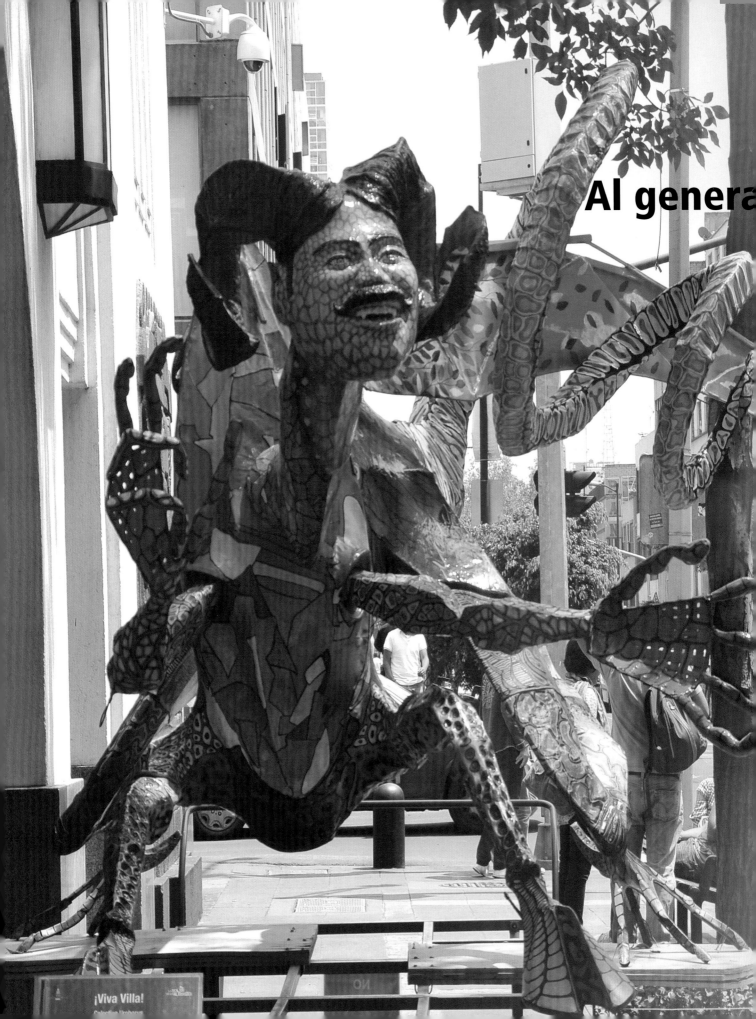

Al genera

ambién podemos verlo en pequeñas esculturas

que presiden escritorios y bibliotecas o reposan en las salas. Él también ha sido motivo de dibujos, pinturas y grabados que recorren desde el trazo infantil y la gráfica popular, hasta los creadores contemporáneos. Quizás él hubiera disfrutado los dibujos de los niños, pero sería muy arriesgado decir lo mismo de los artistas recientes. Las artesanías también son su territorio, justo como ocurre con el alebrije que desfiló en el Centenario de la Revolución.

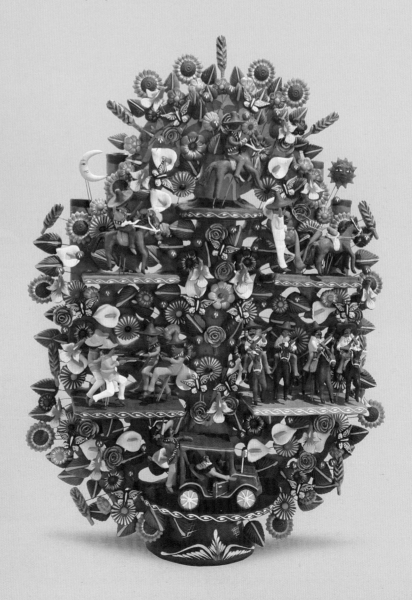

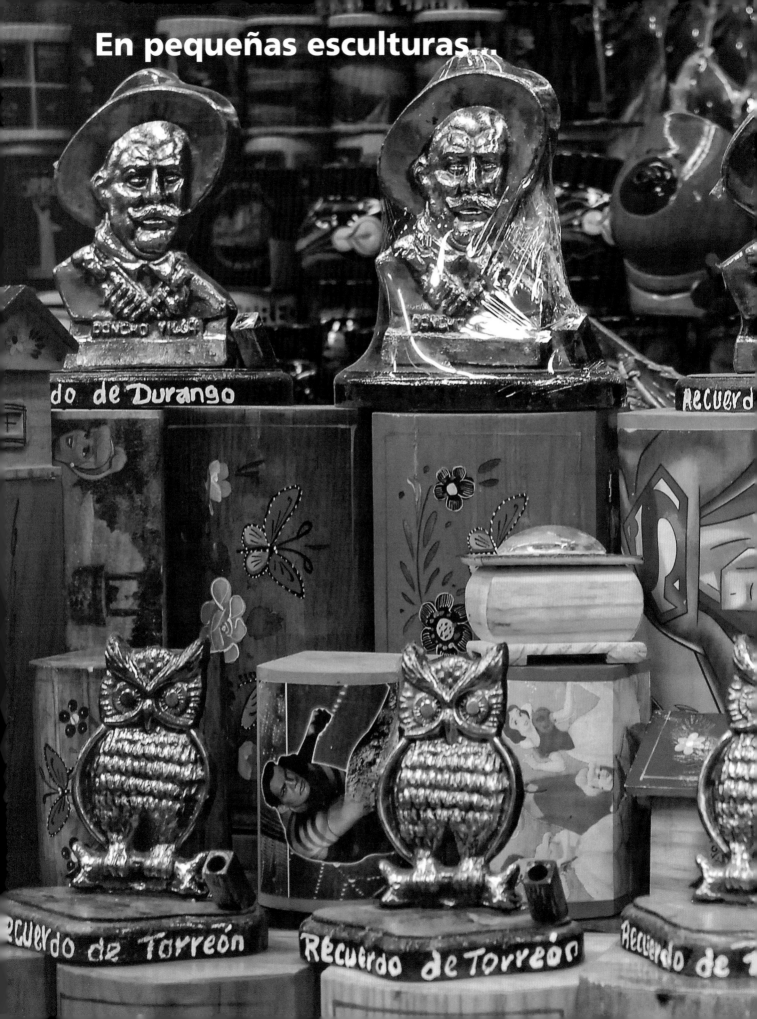

En pequeñas esculturas...

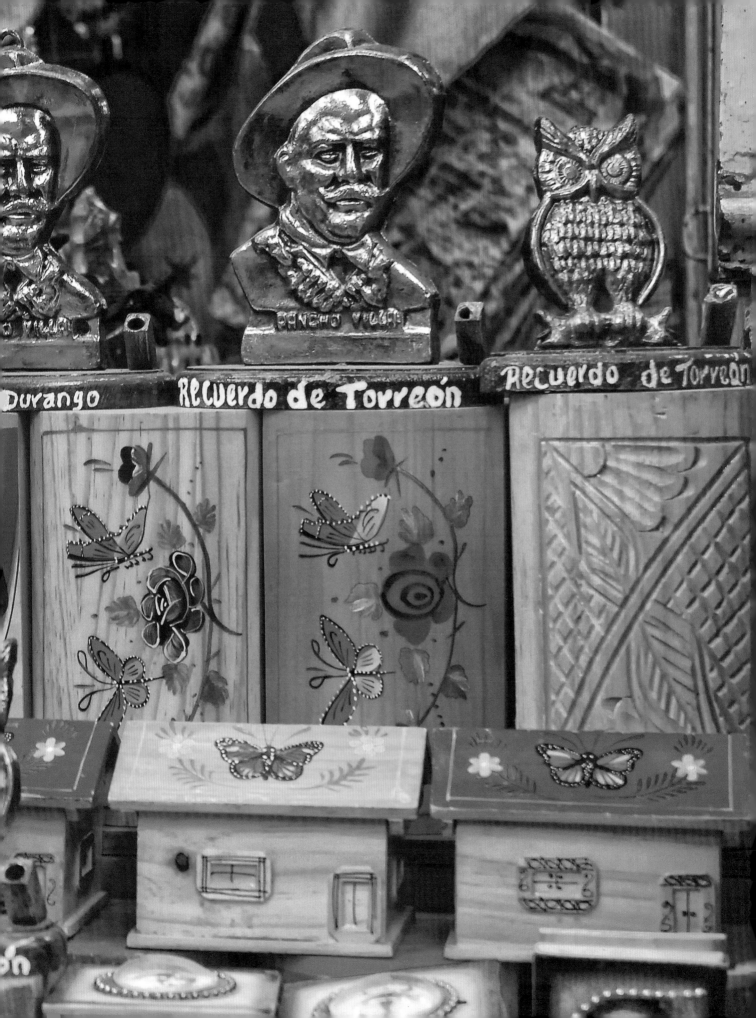

...hasta el arte contemporáneo

**General Francisco Villa y la
División del Norte**
Óleo sobre tela, 2010
Medidas:160 X 210 cm
Enrique Estrada

Páginas siguientes:
**La llegada de los generales
Zapata y Villa al Palacio Nacional**
Acrílico sobre tela, 1979
Medidas:230 X 350 cm
Arnold Belkin

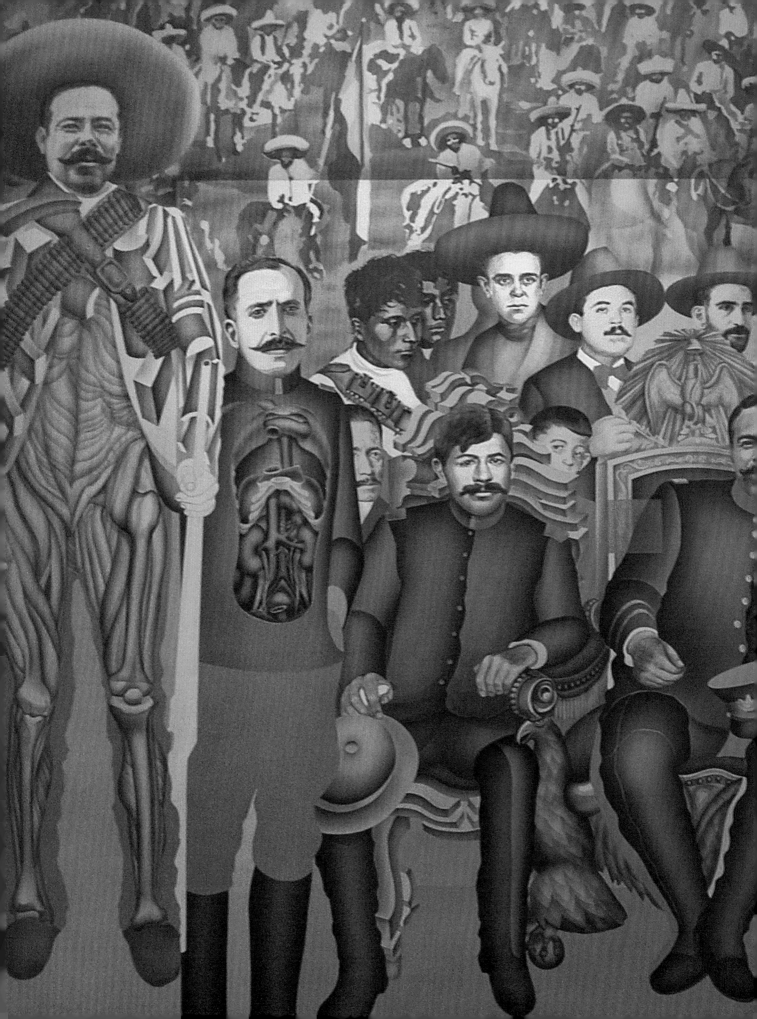

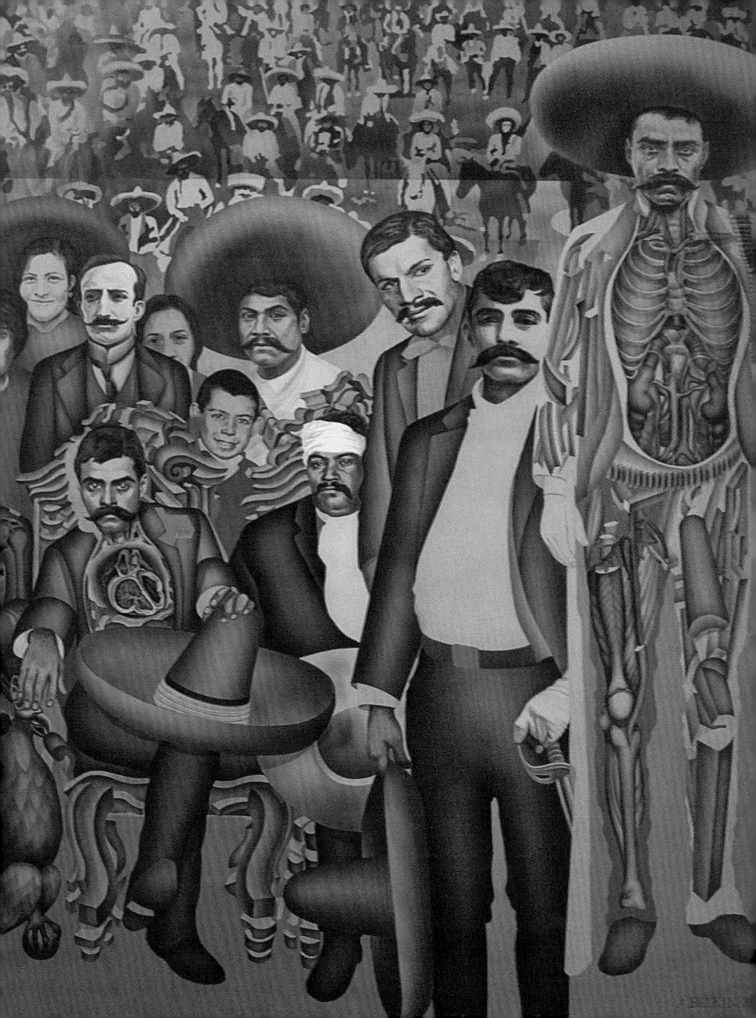

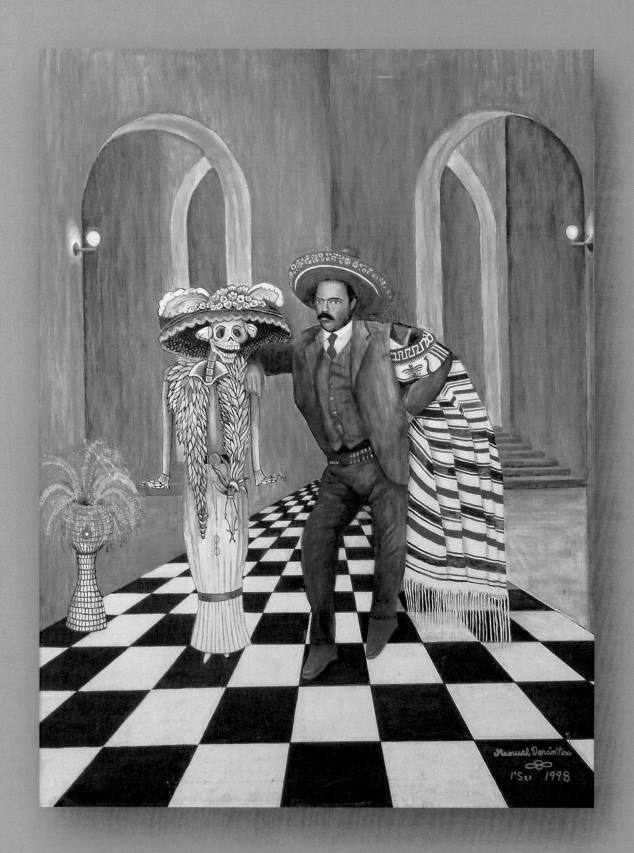

Villa y la calavera Catrina
Óleo sobre tela, 1998
Medidas: 90 X 70 cm
Manuel Terán Lira

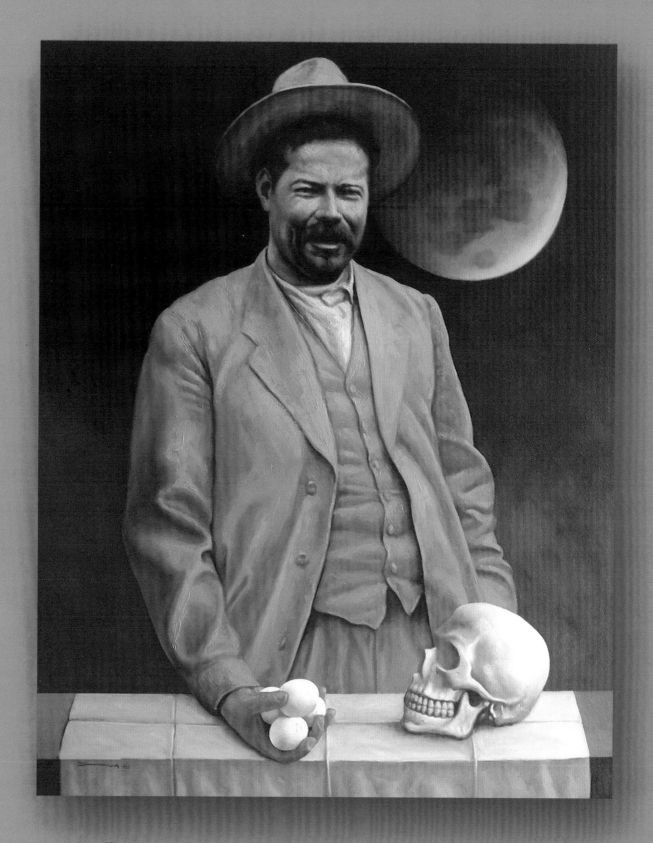

Huevilla
Óleo sobre tela, 2008
Medidas: 100 X 80 cm
Carlos Cárdenas Reyes

Los milagros que se le atribuyen

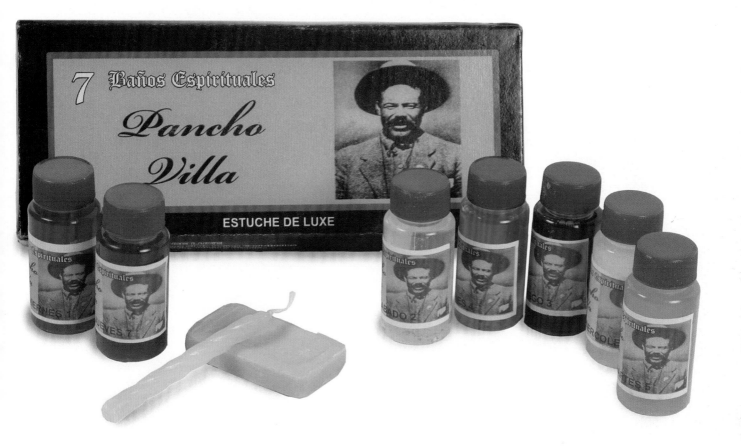

Los milagros que se le atribuyen no sólo le han merecido altares, pues el general también aparece en lociones para conseguir amores, en aguas, jabones y esprays para la buena suerte; y lo mismo ocurre con oraciones y veladoras. Además de todo esto, él es un referente urbano y su nombre e imagen aparecen en restaurantes, bares, cantinas y placas para automóvil. Por si lo anterior no bastara, también es un juguete, un lápiz, un logotipo, un escudo, y un personaje de cómics y libros.

DELANTERA

FP44614

FP-4

Dur

000712

MEX
TRANSPORTE

Durango
2007
DGA0959450

10

Aparece en placas para automóvil

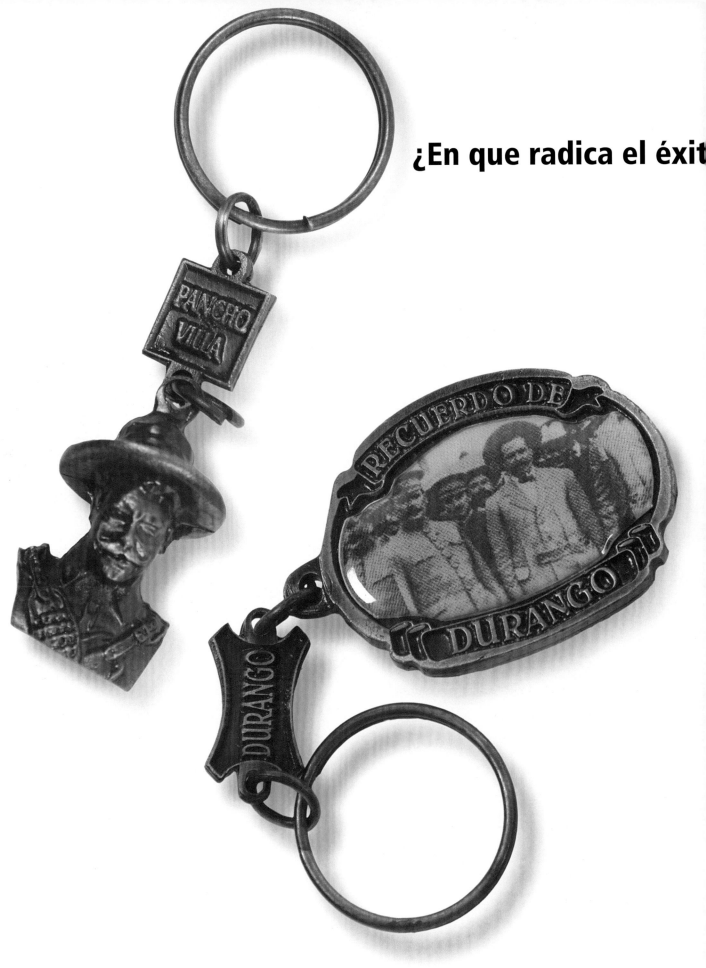

omercial de la "marca"?

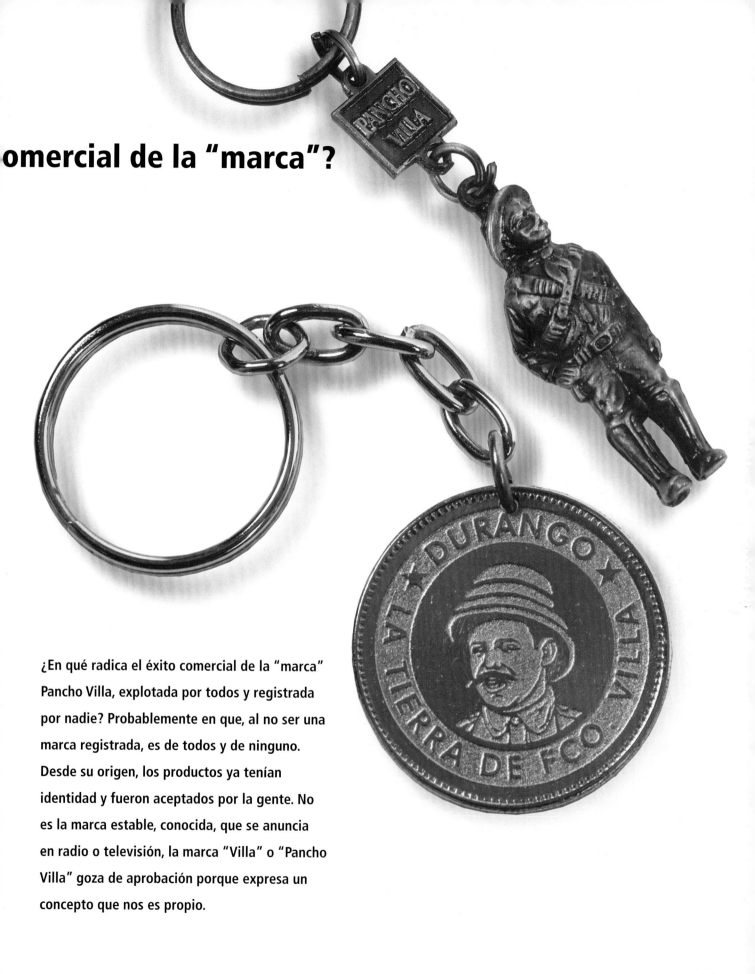

¿En qué radica el éxito comercial de la "marca" Pancho Villa, explotada por todos y registrada por nadie? Probablemente en que, al no ser una marca registrada, es de todos y de ninguno. Desde su origen, los productos ya tenían identidad y fueron aceptados por la gente. No es la marca estable, conocida, que se anuncia en radio o televisión, la marca "Villa" o "Pancho Villa" goza de aprobación porque expresa un concepto que nos es propio.

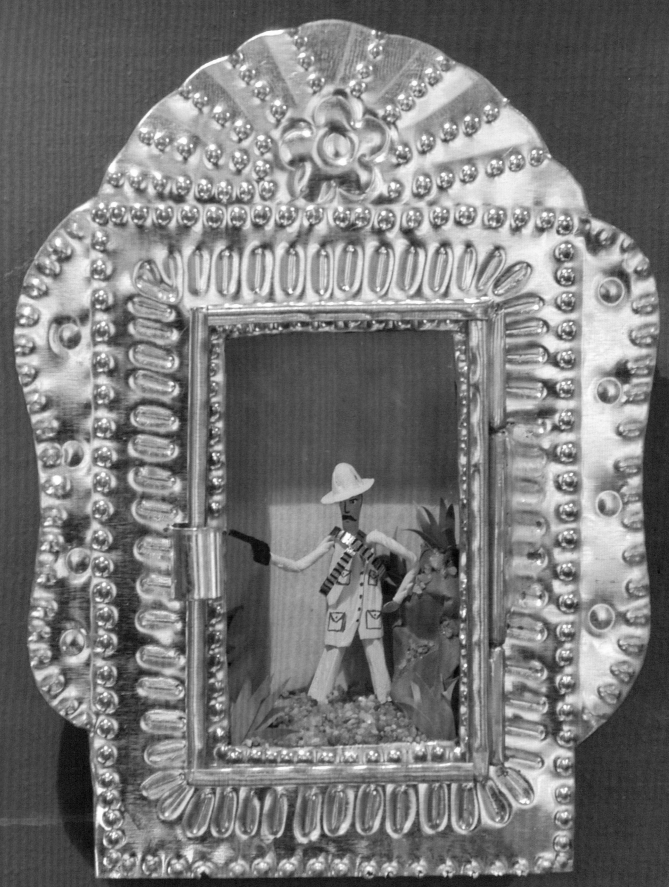

Los objetos han sido elaborados por las manos d

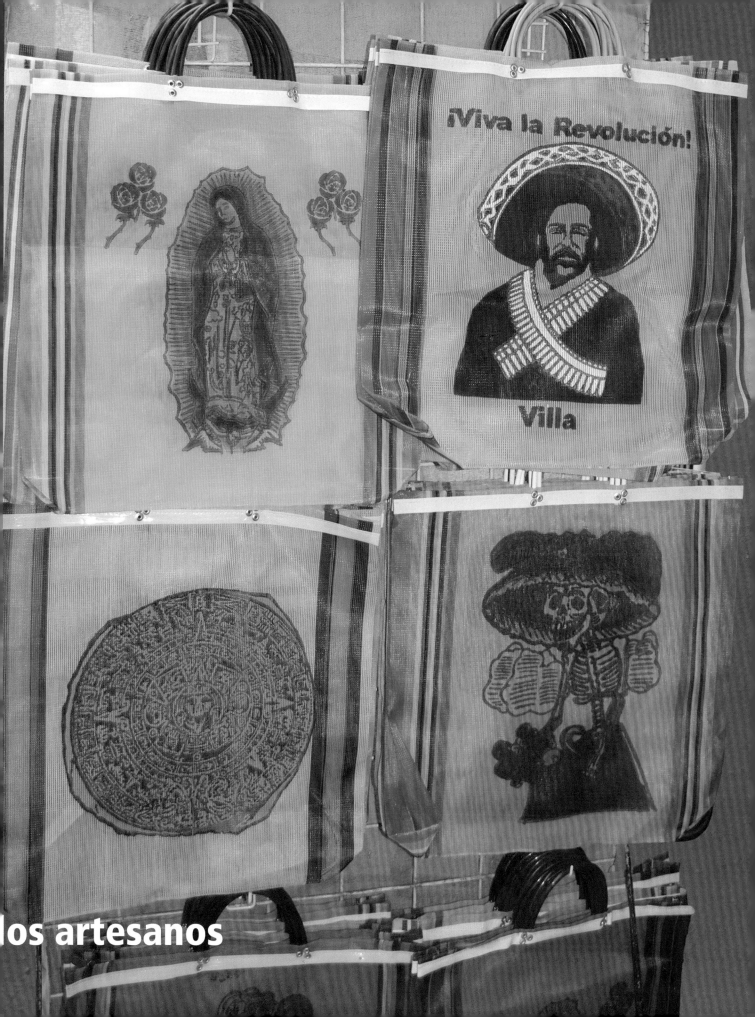

¡Viva la Revolución!

Villa

los artesanos

¿Por qué comprar? Porque se necesita, porque nos gusta, porque se desea

Todos estos objetos han sido elaborados por diversas manos: las de los artesanos o bien por obreros y técnicos, nacen en el taller familiar o en la industria, en la inventiva popular o el ingenio profesional. Existen diseños singulares o seriales, pero todos son la expresión legítima de un modo de ser y ver el mundo. ¿Por qué comprar? Porque se necesita, porque nos gusta, porque se desea, porque se colecciona o, simplemente porque nos identificamos con él…Villa dejó de ser real para convertirse en imagen que trasmite lo que no es, pero que para muchos es evidencia y registro de sus rasgos más sobresalientes:

el héroe revolucionario rodeado de historia, leyenda y mito.

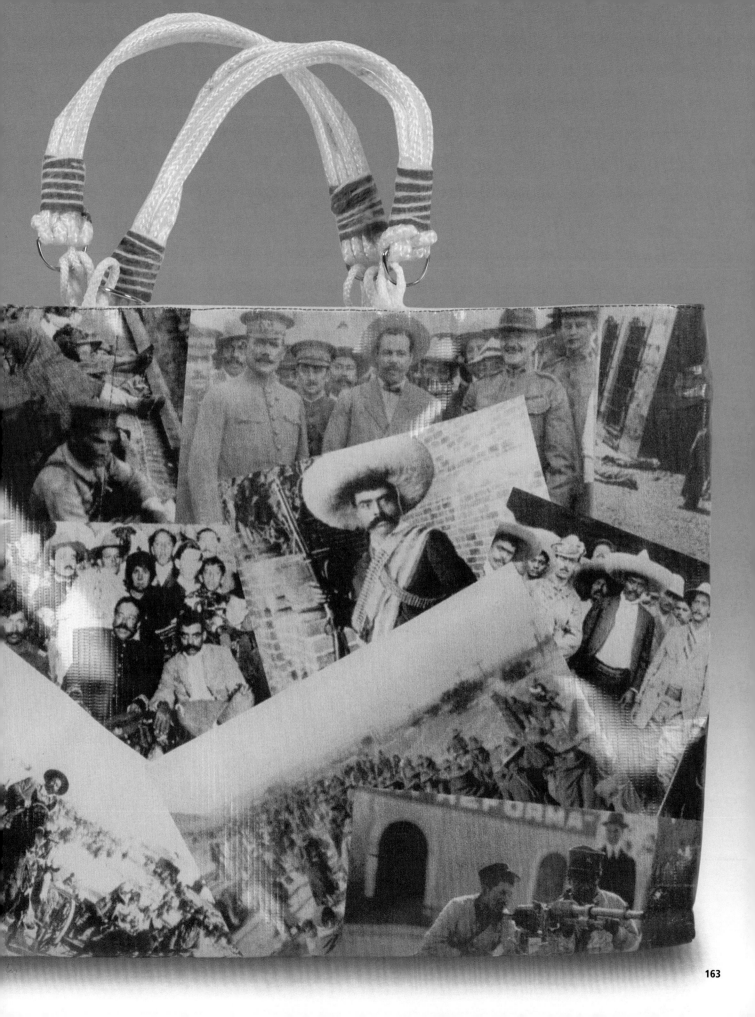

Todos los productos son la expresión legítima de un modo de ser y ver el mundo

REVOLUCIÓN

45

FRANCISCO VILLA

"Pancho Villa was here. March 9, 1916"

**Para los norteamericanos la prenda representa ingresos,
para los mexicanos un orgullo nacional**

Los diseños de las camisetas nos remiten a episodios en los que intervino el líder norteño: "Pancho Villa was here. March 9, 1916", reza una camiseta comprada en el National State Park, en Columbus, Nuevo México. Para los norteamericanos la prenda representa ingresos, para los mexicanos un orgullo nacional.

Un curioso libro, *Mercadotecnia y ventas al estilo Pancho Villa* de Glenn Warrebey, intenta demostrar que siguiendo y adaptando las técnicas guerreras del general a la mercadotecnia, es fácil triunfar en los negocios: una gran campaña, como una carga de caballería, tienen muchas cosas en común: un plan creativo y bien pensado, y, por último, una victoria triunfante.

Warrebey analiza el increíble desarrollo de la imagen romántica de Pancho Villa y sus capacidades para incitar a la lucha, hechos que lo convirtieron en el prototipo de hombre-publicidad. Hoy en día, afirma el autor, se le proyecta aún más como el nuevo consentido de la cinematografía de Hollywood, y considera que personas como Woody Allen, Lee Iacocca, Steven Spielberg y otros famosos tienen en común con él haber dirigido grandes campañas triunfales como los mejores publirrelacionistas. Porque él fue enérgico, agresivo, perseverante, oportunista, carismático, ejemplar, misionero, leal, astuto, eficaz y duro, pudo vender su causa dentro y fuera de México: Pancho Villa –afirma Warrebey– fue el personaje más fascinante en los últimos momentos del lejano Oeste y el caudillo más famoso de la Revolución mexicana. Es paradójico que su forma de operar y las características de su personalidad sean grandes lecciones para los profesionales de la mercadotecnia, así como para quienes aspiran a serlo.

No Pague su COMIDA

La Hija de Villa

RESTAURANT BAR CANTINA
LA HIJA DE VILLA

...TA LA "BOTANA"

...arro No. 150 Col. Doctores Tel. 578-94-24

LAS MEJORES BOTANAS DE LA DOCTORES

BOTANA DE HOY ✳ ✳

22- Oct.- 96.

...opa de poro y papa

tacos.

2.-

3.- Quesadillas

Chilaquiles el huevo

4.-

5.- Peneques en caldillo

Guisado de cerdo.

6.- MEXICO D.F.

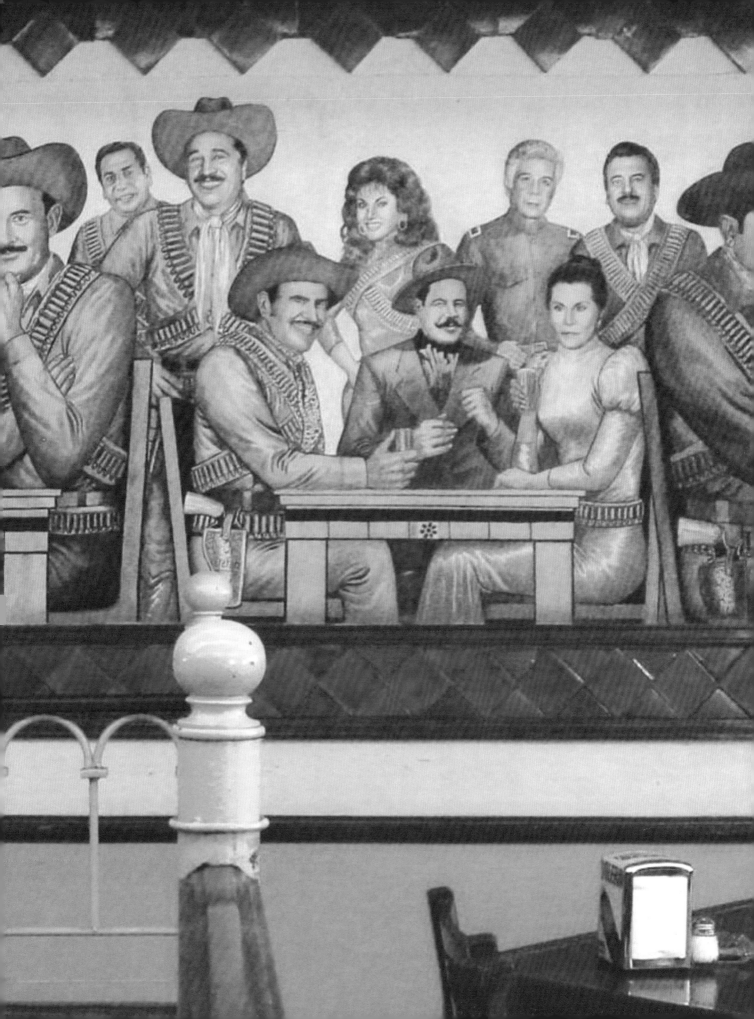

En una extraña y curiosa correlación, Warrebey vincula tácticas, trucos, desafíos, "amarres" y programas con los secretos comerciales de Pancho Villa. La lección es clara: para tener éxito en la mercadotecnia hay que referirlo todo, al estilo de Pancho Villa

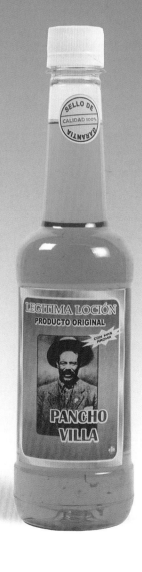

RENDICIÓN DEL GENERAL VILLA 28·JULIO·1920

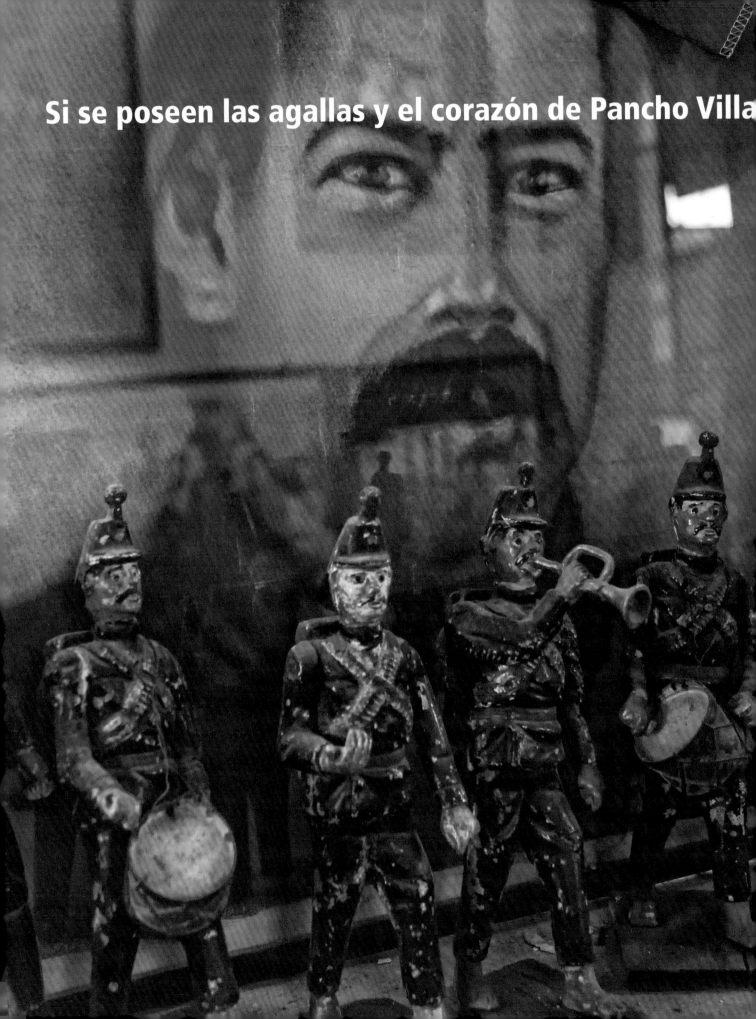

Si se poseen las agallas y el corazón de Pancho Villa

u astucia y tenacidad, el éxito está asegurado

El autor subraya con certeza que Villa utilizó anuncios clasificados de los periódicos para reclutar hombres en México y el extranjero; que era un maestro en las relaciones públicas, lo que le valió captar la atención de muchos para la División del Norte. De esta manera, si se poseen las agallas y el corazón de Pancho Villa, su astucia, resistencia y tenacidad, el éxito está asegurado. Tanto es así, que el autor se pregunta y le pregunta a sus lectores:

> *De acuerdo, entonces ¿cuándo empezamos a lanzar los dibujos animados, los juegos de computadora y de maquinitas de Pancho Villa, los sombreros oficiales, las camisetas y cananas en imitación de cuero; sin olvidar el software "Pancho Art" y la base de datos "Todo sobre Pancho Villa" (con un folleto de 40 páginas a todo color sobre grandes asaltos y batallas para toda la familia)? ¡Y entonces apenas se destapó el potencial para invitaciones generadas por computadora, papel membretado, signos, tarjetas, anuncios, recortes y mucho más!*

Pancho Villa fue enérgico, agresivo, perseverante, oportunista, carismático, ejemplar, misionero, leal, astuto, eficaz y duro

EL EFECTO

¡Extra!

El Correo

Hidalgo del Parral, Chihuahua

20 de Julio de 1923

Asesinan a Villa

LA EJECUCION DEL ATENTADO

«A las ocho de la mañana, yendo en automóvil el general Francisco Villa en compañia del coronel Trillo y cuatro hombres más de su escolta personal, seis hombres de a caballo, desconocidos, que estaban apostados en una de las orejas del puente de Guanajuato, con intención premeditada del asesinato del general Villa, al llegar al citado lugar el automóvil que ocupaba Villa y sus acompañantes, los que estaban apostados en el citado lugar hicieron intempestivamente una descarga sobre el auto haciendo blanco de los primeros tiros en el general Villa y el coronel Trillo que iban en el asiento delantero del automóvil y en uno más de los de la escolta que iba en el asiento de atrás; estos tres cuerpos quedaron arriba del auto; en uno de los cuartos adyacentes al lugar de la tragedia un particular que en él estaba, encontró la muerte al asomarse para inquirir la causa de los tiros. Otro particular fue herido en la cabeza por una bala perdida cayendo a este lado de acá del puente. Con deseo de informar pronto a nuestros lectores no hacemos más extensa nuestra noticia, pero en nuestro próximo número del domingo, prometemos dar una información amplia y detallada de los sangrientos sucesos de hoy.»

Texto original del Correo de Parral, tomado del libro «Yo maté a Villa», de Víctor Ceja Reyes. Foto: Archivo Casasola

VILLA

Villa es como la virgen de Guadalupe, un símbolo de la Nación

Un líder chiapaneco

En julio de 1961, próximos a cumplírse los 38 años del asesinato del general Villa, volaron sobre el cielo de Parral 50 avionetas estadounidenses: se trataba de The Western States Sheriff´s Air Squadrons, sus cien pasajeros dejaron caer, desde el lugar donde fue acribillado hasta el panteón de la ciudad, diez mil orquídeas hawaianas. Este acto es, quizás, el único documentado en el que un agredido rinde homenaje a su agresor.

El reportero Stanton Delaplane, del periódico *San Francisco Chronicle*, quien acompañó a la expedición, publicó la noticia el 17 de julio de 1961. En la misma ciudad de Parral, anualmente se conmemora el aniversario luctuoso de Villa y, en la semana correspondiente al 20 de julio, se llevan a cabo las "cabalgatas y Jornadas Villistas" cuyos creadores fueron Herberto Hamblenton y José Socorro Salcido. A instancias del primero se efectuó, en 1959, por vez primera, la conmemoración del aniversario luctuoso del general Villa y a él se debe la erección del monumento ecuestre y la colocación de placas en los inmuebles vinculados con la vida del líder norteño. A sugerencia de Friedrich Katz, el gran biógrafo de Villa, aquella ceremonia luctuosa se convirtió en las Jornadas Villistas.

En ciudad de Parral, anualmente se conmemor

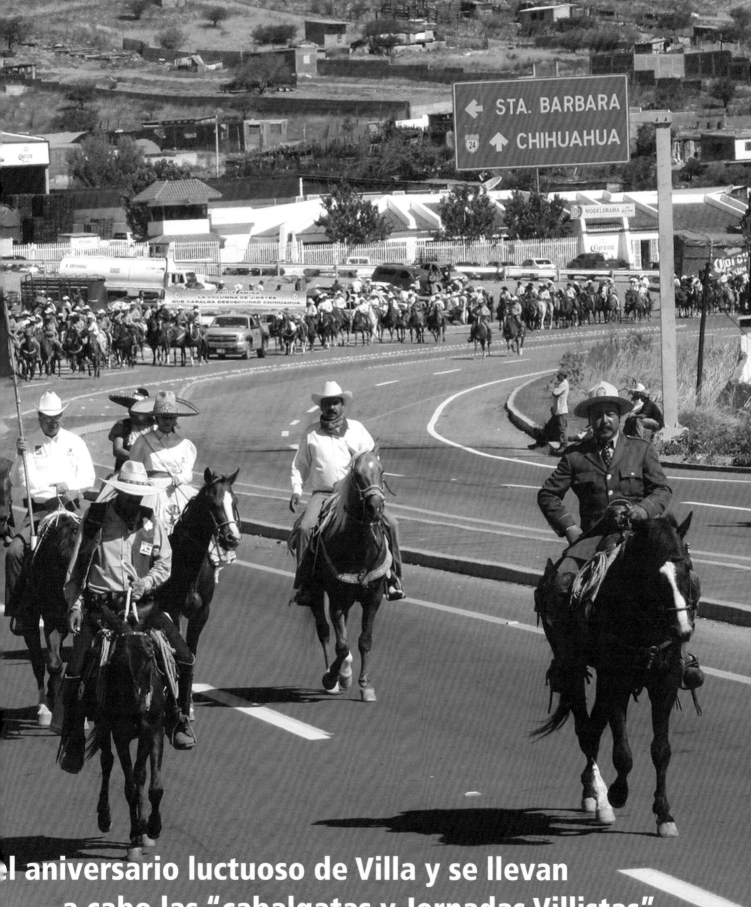

el aniversario luctuoso de Villa y se llevan
a cabo las "cabalgatas y Jornadas Villistas"

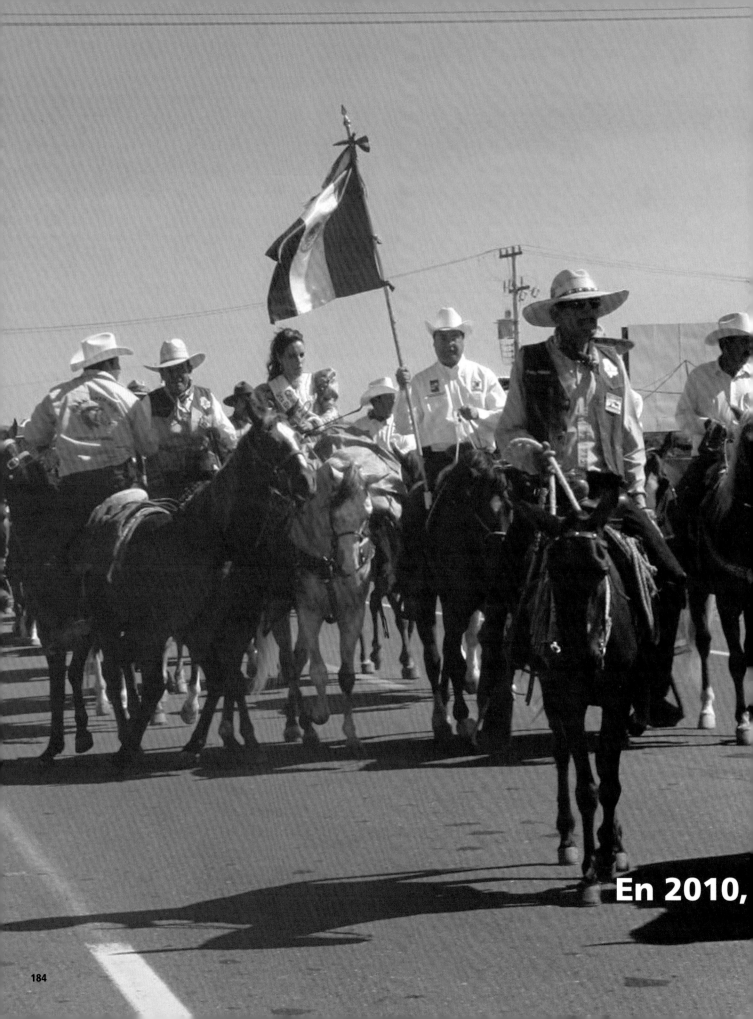

En 2010,

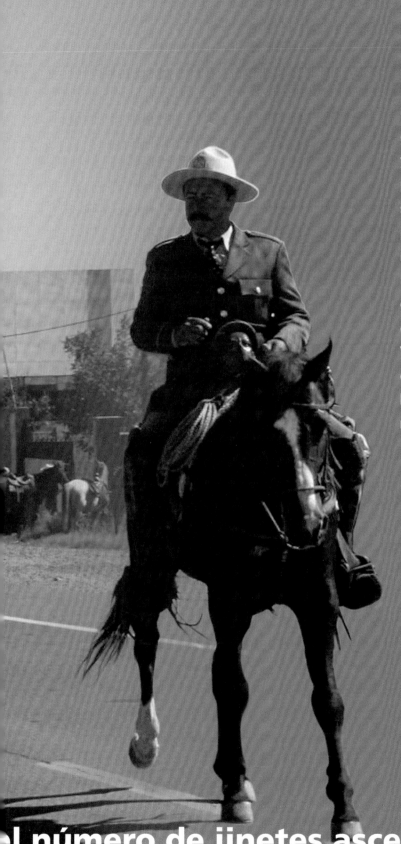

Las cabalgatas surgieron como una idea de quienes presidían el Frente Nacional Villista y fueron precursoras de otras que se han popularizado en todo el país. Ese mismo año, se llevaron a cabo las primeras ceremonias populares en Canutillo, Durango; sin embargo, más allá de los discursos alusivos a la fecha luctuosa, se presentaron bailables, una exposición fotográfica y se entonaron corridos de la Revolución. Actualmente, las Jornadas Villistas son precedidas por las cabalgatas que, en forma motorizada o a caballo, rinden homenaje al famoso centauro. En 2010, el número de jinetes ascendió a seis mil.

el número de jinetes ascendió a **seis mil**

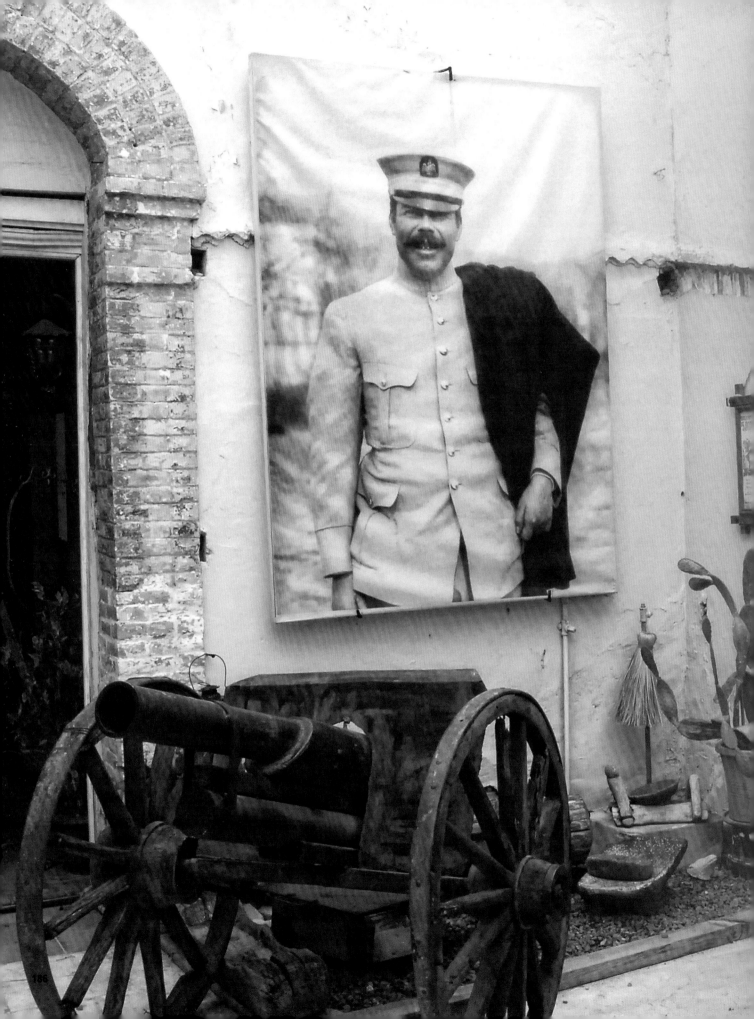

A principios de la década de los noventa, se escenificó en Parral, por primera vez, la muerte de Francisco Villa

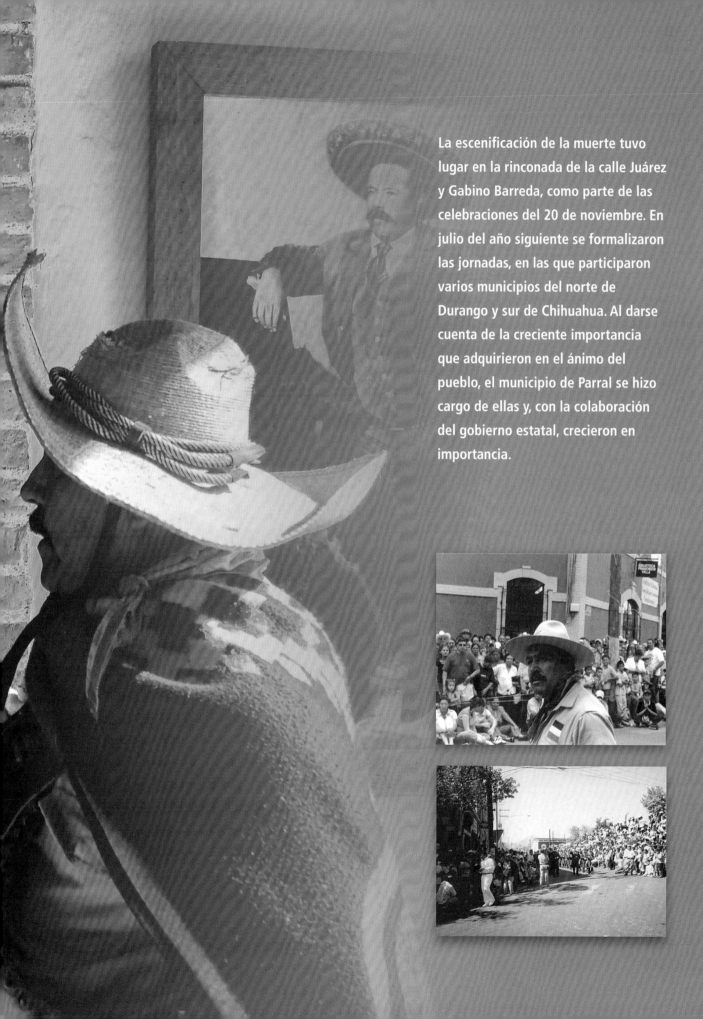

La escenificación de la muerte tuvo lugar en la rinconada de la calle Juárez y Gabino Barreda, como parte de las celebraciones del 20 de noviembre. En julio del año siguiente se formalizaron las jornadas, en las que participaron varios municipios del norte de Durango y sur de Chihuahua. Al darse cuenta de la creciente importancia que adquirieron en el ánimo del pueblo, el municipio de Parral se hizo cargo de ellas y, con la colaboración del gobierno estatal, crecieron en importancia.

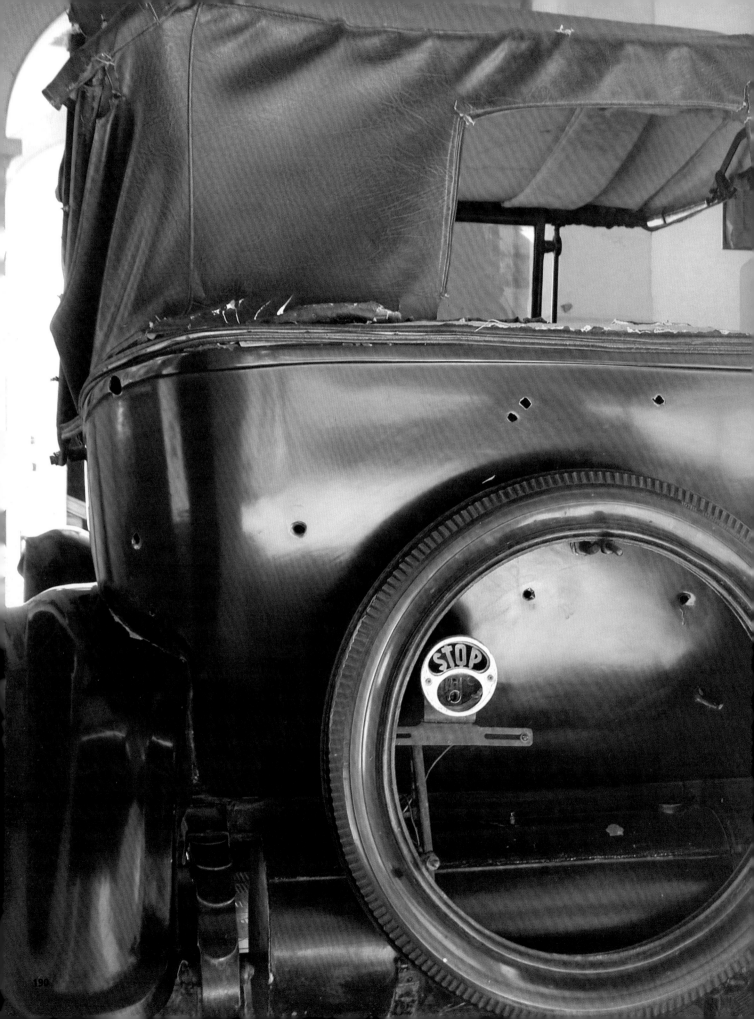

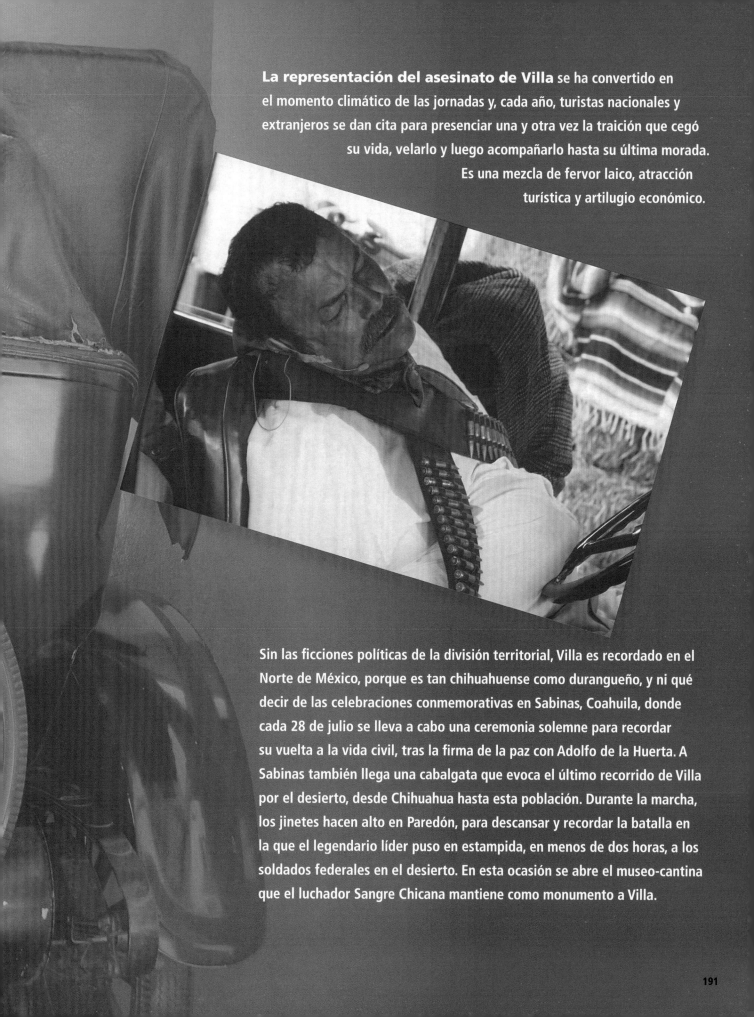

La representación del asesinato de Villa se ha convertido en el momento climático de las jornadas y, cada año, turistas nacionales y extranjeros se dan cita para presenciar una y otra vez la traición que cegó su vida, velarlo y luego acompañarlo hasta su última morada. Es una mezcla de fervor laico, atracción turística y artilugio económico.

Sin las ficciones políticas de la división territorial, Villa es recordado en el Norte de México, porque es tan chihuahuense como durangueño, y ni qué decir de las celebraciones conmemorativas en Sabinas, Coahuila, donde cada 28 de julio se lleva a cabo una ceremonia solemne para recordar su vuelta a la vida civil, tras la firma de la paz con Adolfo de la Huerta. A Sabinas también llega una cabalgata que evoca el último recorrido de Villa por el desierto, desde Chihuahua hasta esta población. Durante la marcha, los jinetes hacen alto en Paredón, para descansar y recordar la batalla en la que el legendario líder puso en estampida, en menos de dos horas, a los soldados federales en el desierto. En esta ocasión se abre el museo-cantina que el luchador Sangre Chicana mantiene como monumento a Villa.

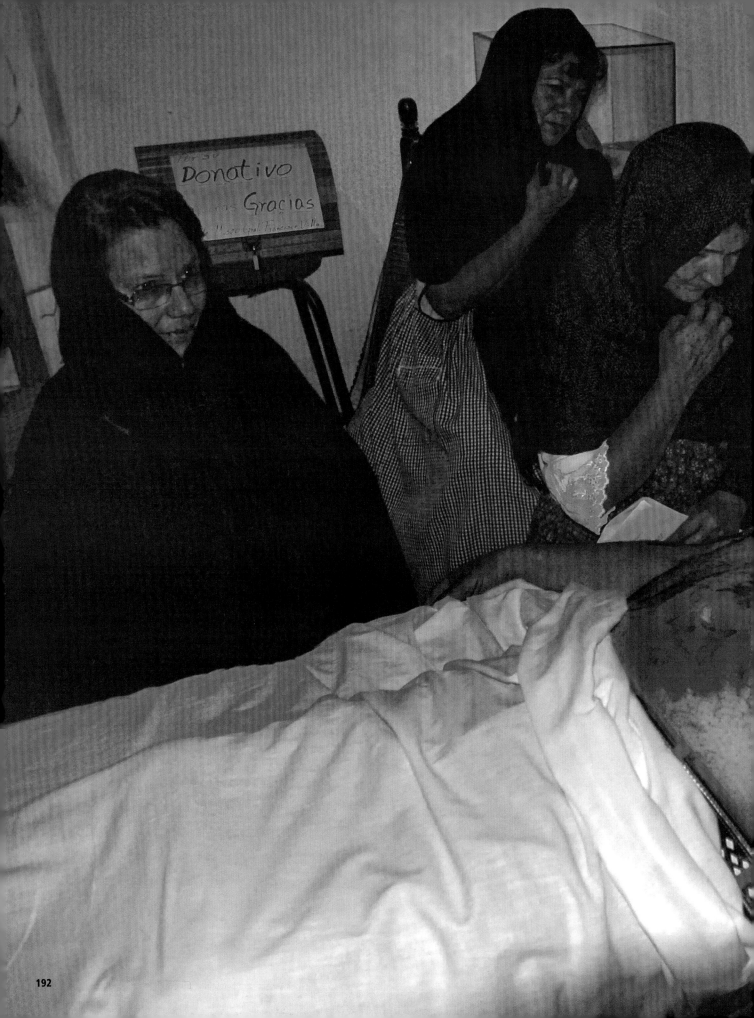

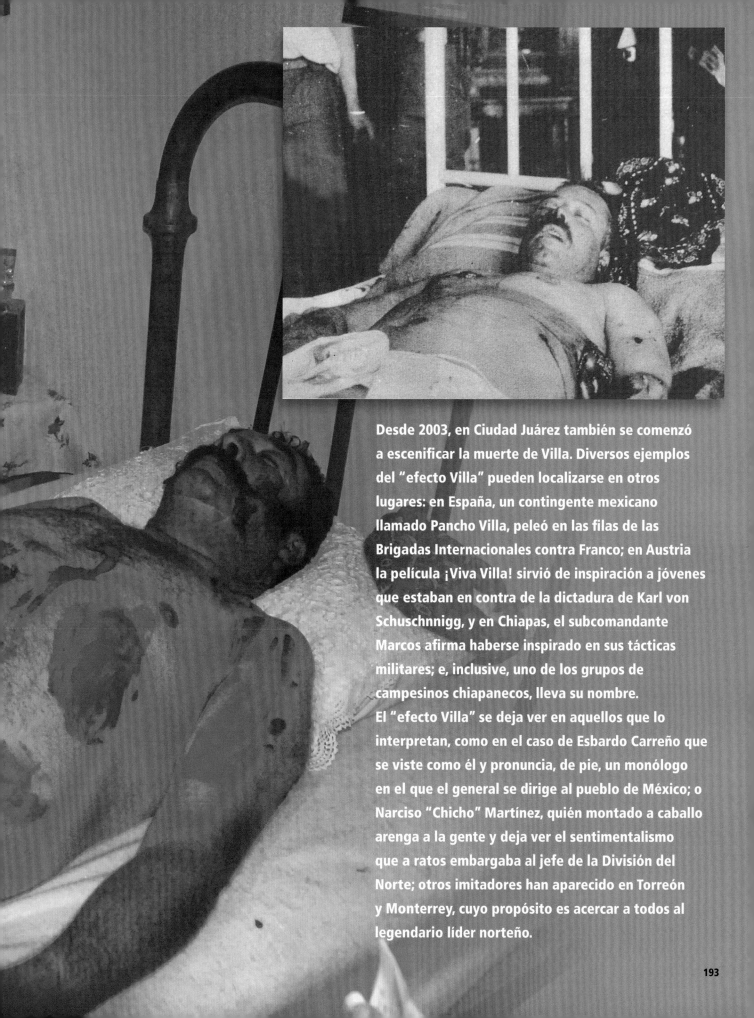

Desde 2003, en Ciudad Juárez también se comenzó a escenificar la muerte de Villa. Diversos ejemplos del "efecto Villa" pueden localizarse en otros lugares: en España, un contingente mexicano llamado Pancho Villa, peleó en las filas de las Brigadas Internacionales contra Franco; en Austria la película ¡Viva Villa! sirvió de inspiración a jóvenes que estaban en contra de la dictadura de Karl von Schuschnnigg, y en Chiapas, el subcomandante Marcos afirma haberse inspirado en sus tácticas militares; e, inclusive, uno de los grupos de campesinos chiapanecos, lleva su nombre.

El "efecto Villa" se deja ver en aquellos que lo interpretan, como en el caso de Esbardo Carreño que se viste como él y pronuncia, de pie, un monólogo en el que el general se dirige al pueblo de México; o Narciso "Chicho" Martínez, quién montado a caballo arenga a la gente y deja ver el sentimentalismo que a ratos embargaba al jefe de la División del Norte; otros imitadores han aparecido en Torreón y Monterrey, cuyo propósito es acercar a todos al legendario líder norteño.

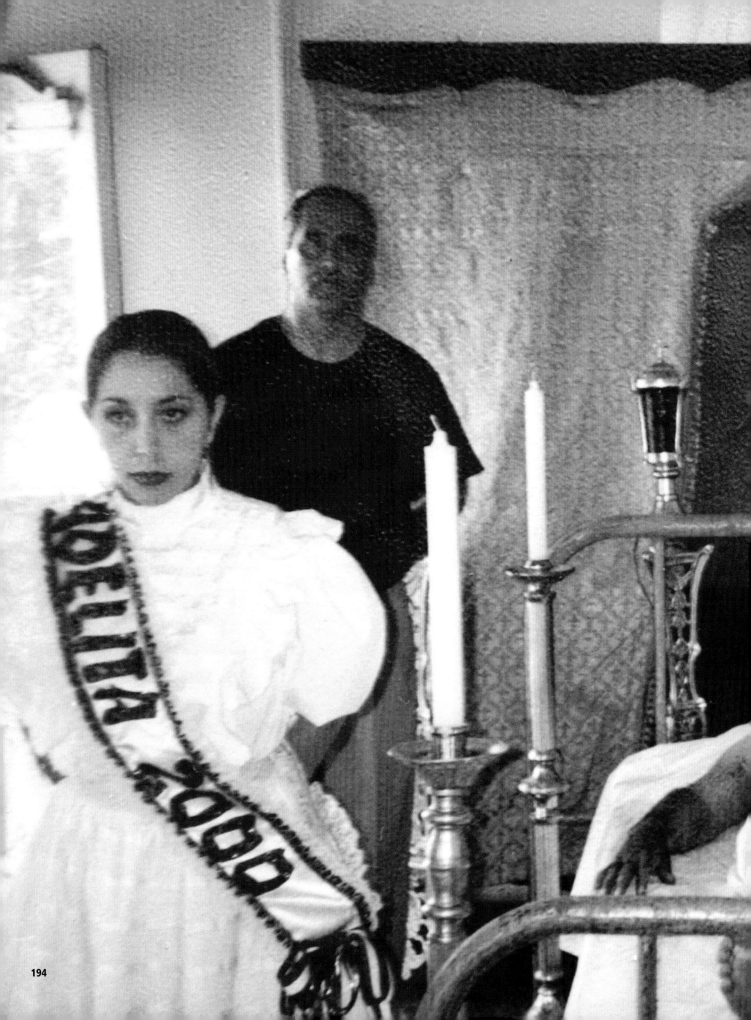

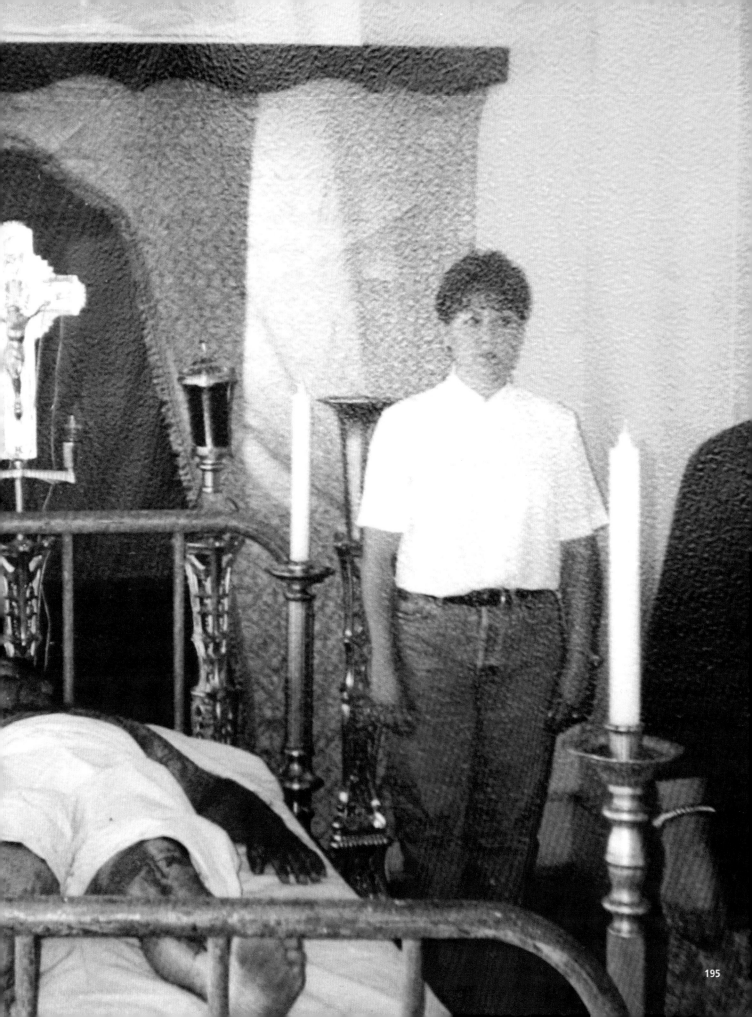

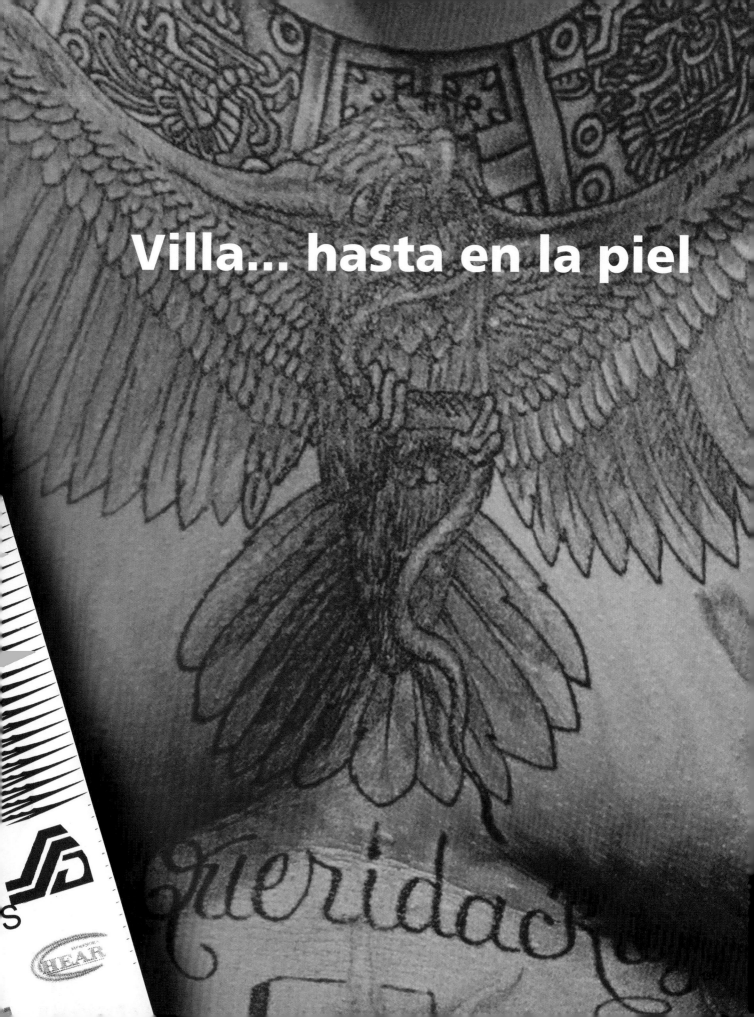

Villa... hasta en la piel

¿Por qué llevar a Villa metido más allá de la epidermis?

A través de la historia, la gente ha usado tatuajes para identificar su filiación religiosa, la señal de su devoción o de sus creencias espirituales.

La decoración del cuerpo está relacionada con lo sensual y lo erótico; sin embargo, los tatuajes han sido parte de ritos y, también, están ligados a la realeza y la vulgaridad. Son símbolos que expresan devoción espiritual y religiosa; marcas de bravura y valentía; son atracción sexual, prenda de amor, castigo, marcas infamantes para esclavos, desterrados y criminales.

Los tatuajes también son talismanes o amuletos, y ese parece ser el propósito de quienes llevan a Villa en la piel.

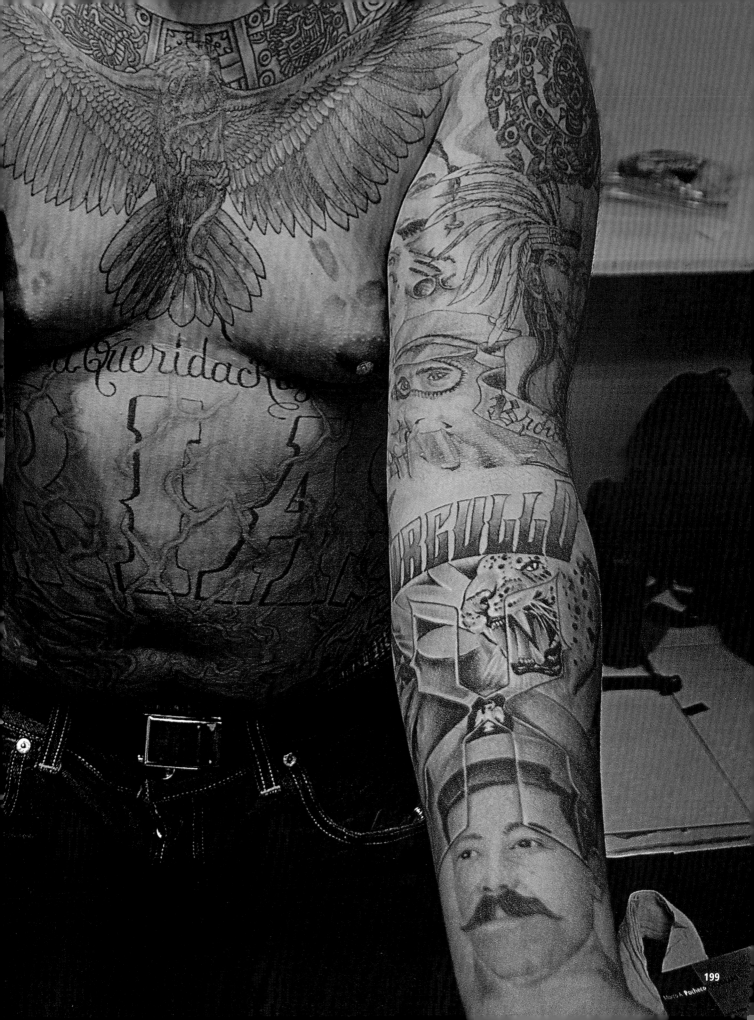

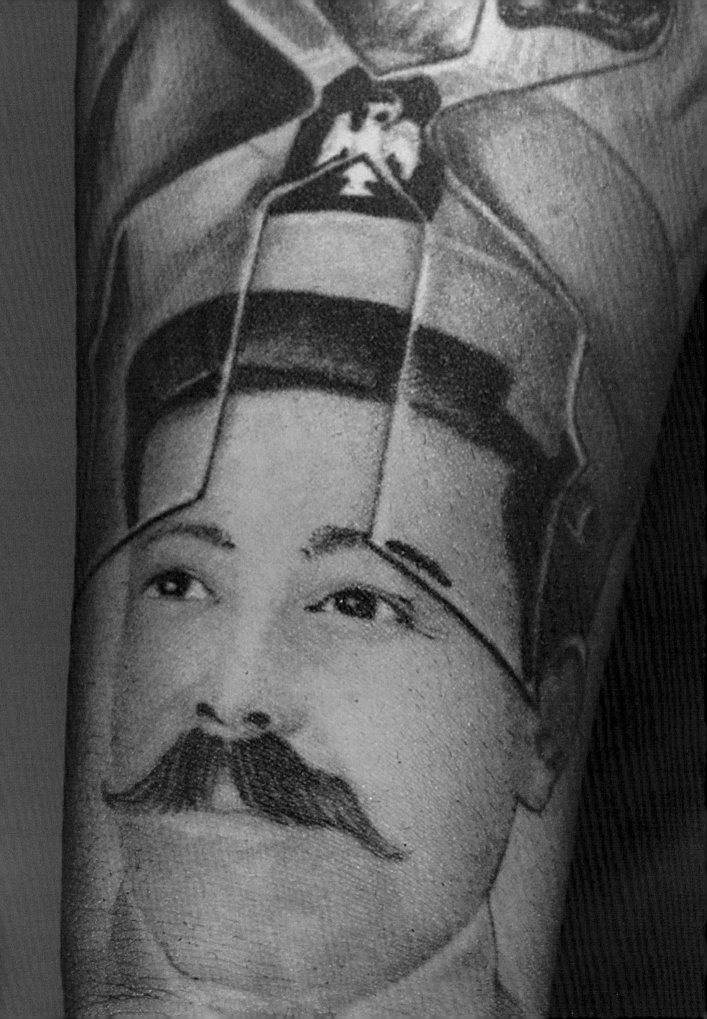

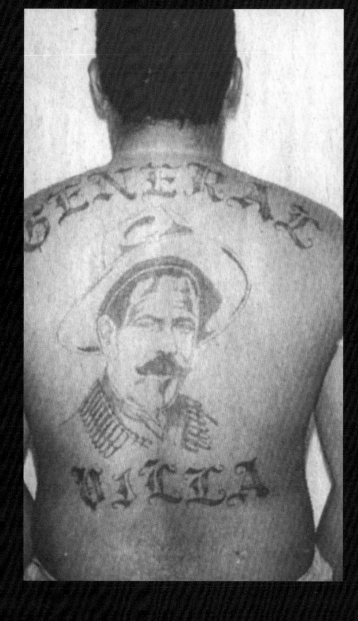

Casi todas las culturas que lo practican tienen la creencia de que algunos pueden proteger contra el mal y darles fortuna, por lo tanto, quienes optan por tatuarse a Pancho Villa, garantizan su custodia: una creencia compartida entre individuos y ciertos grupos delincuenciales. De alguna manera, el tatuaje guarda ciertos significados y puede ser llevado como apoyo. El tatuaje no es sólo una manifestación cultural; es diseño, arte, creencia: un modo de vinculación entre los miembros de una comunidad, entre sus deseos, su pasado y sus proyectos comunes.

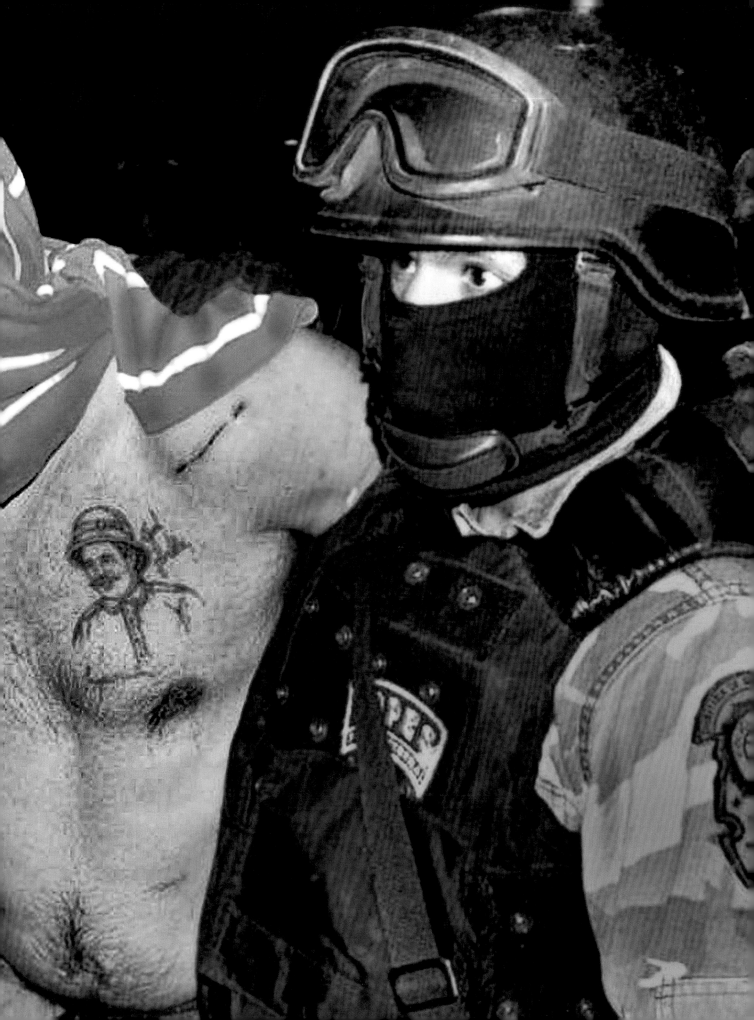

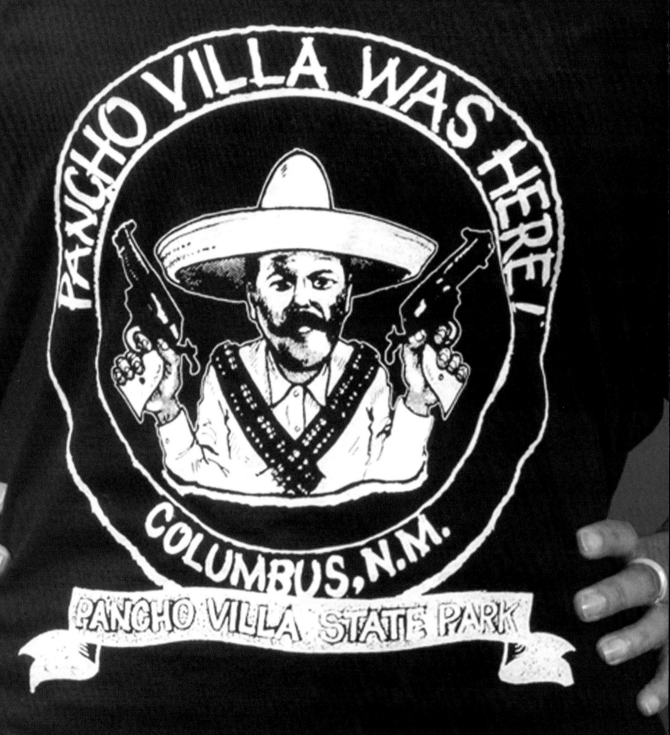

Además del Villa que ilustra la piel

está el que la cubre con camisetas

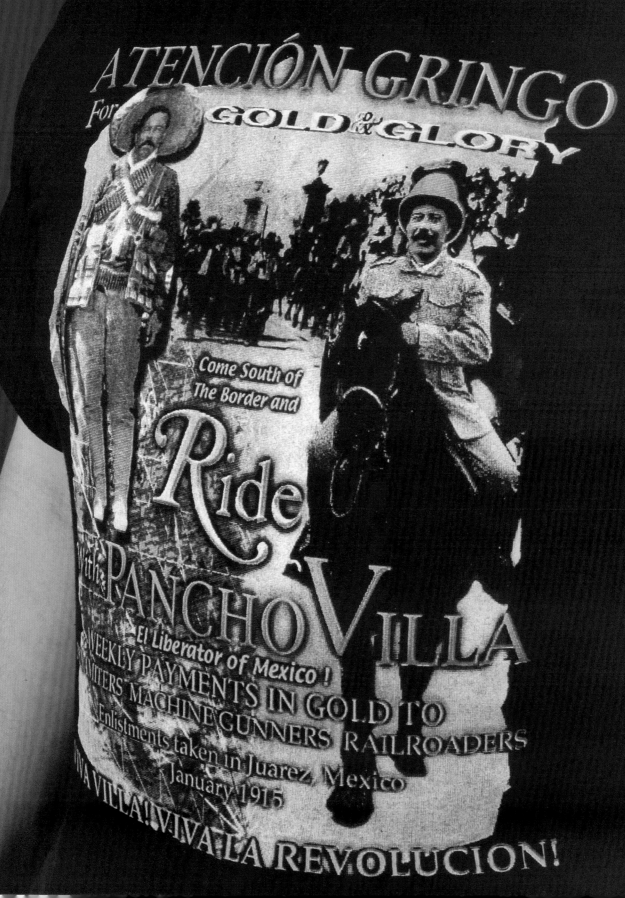

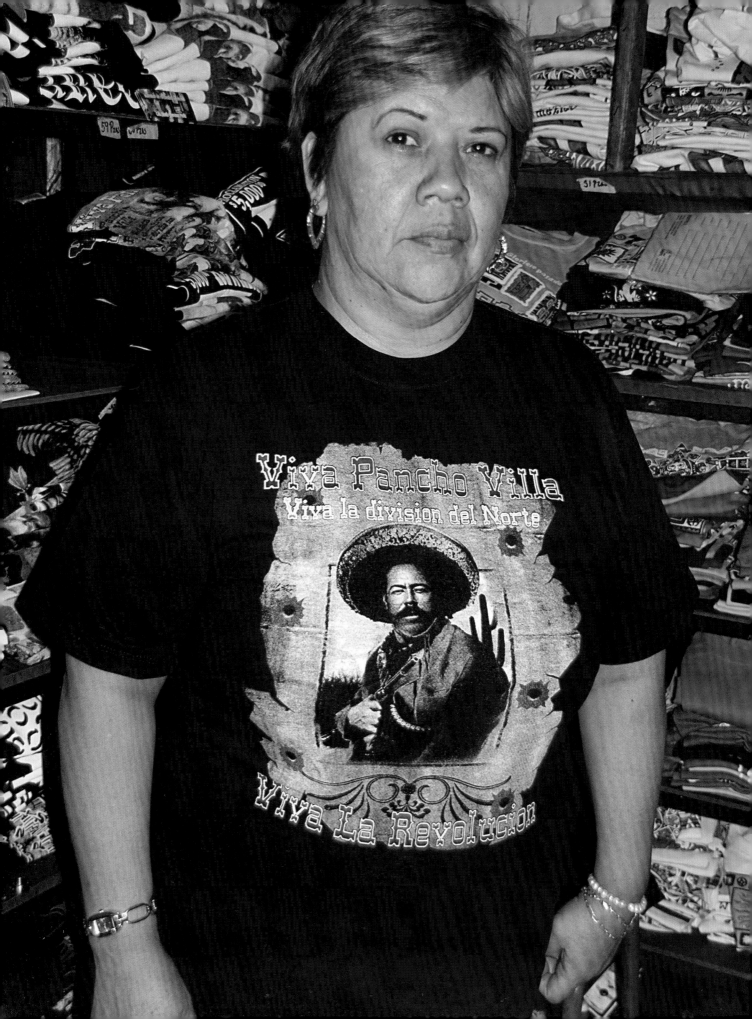

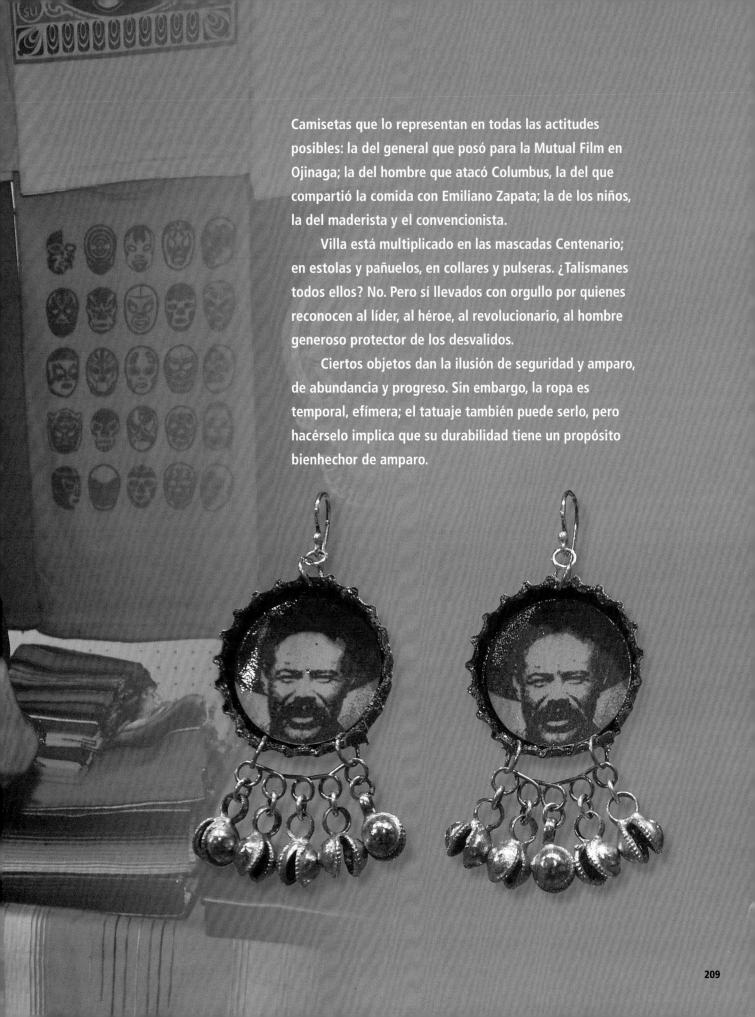

Camisetas que lo representan en todas las actitudes posibles: la del general que posó para la Mutual Film en Ojinaga; la del hombre que atacó Columbus, la del que compartió la comida con Emiliano Zapata; la de los niños, la del maderista y el convencionista.

Villa está multiplicado en las mascadas Centenario; en estolas y pañuelos, en collares y pulseras. ¿Talismanes todos ellos? No. Pero sí llevados con orgullo por quienes reconocen al líder, al héroe, al revolucionario, al hombre generoso protector de los desvalidos.

Ciertos objetos dan la ilusión de seguridad y amparo, de abundancia y progreso. Sin embargo, la ropa es temporal, efímera; el tatuaje también puede serlo, pero hacérselo implica que su durabilidad tiene un propósito bienhechor de amparo.

PANCHO

PONCHA

REVOLUCION 1910

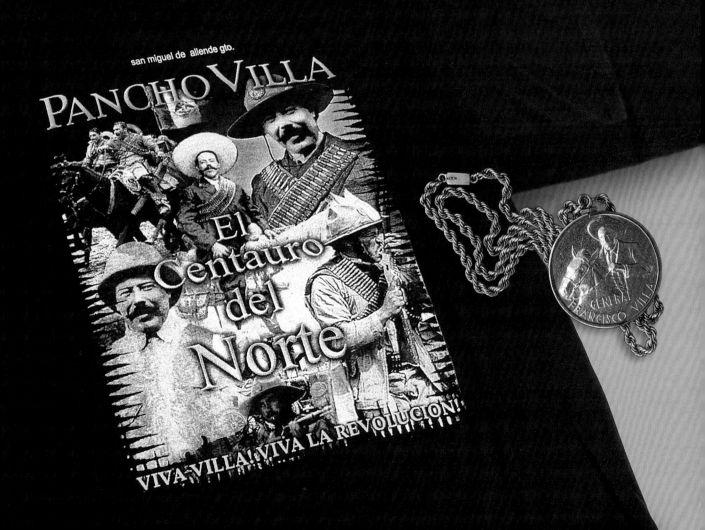

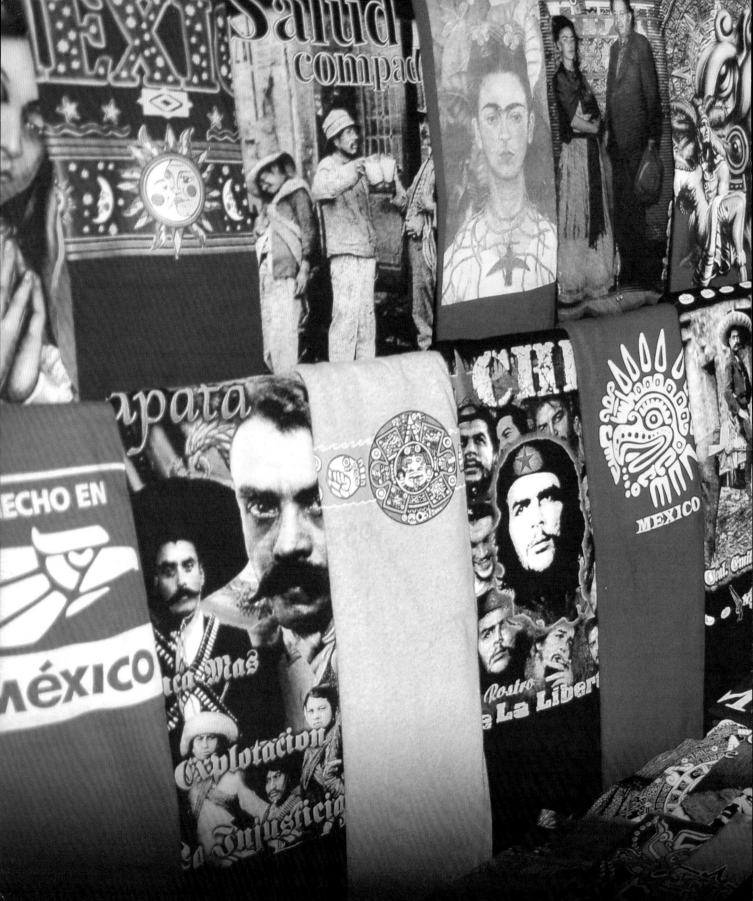

Villa en la piel tiene un

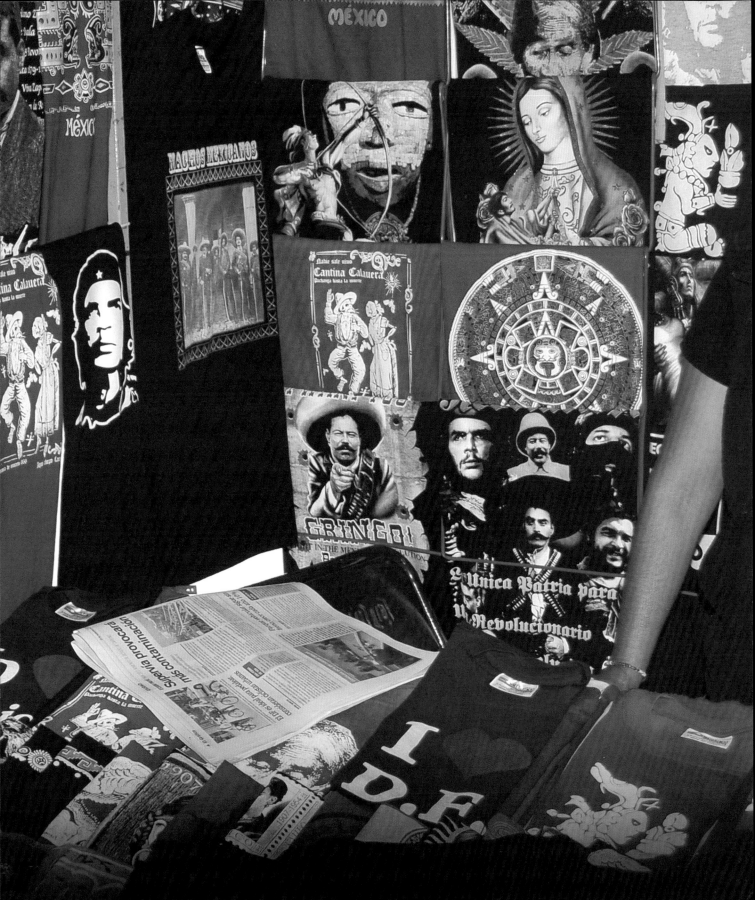

propósito bienhechor de amparo

SANTO DE

En nombre de Dios
espíritus que te prot...

Así como ayudas
necesita...

Así como enciste ...

Así como enciste re...

Así te p... ta ...
libra

MI DEVOCIÓN

...NCHO VILLA

...ación a...

...stro Señor invoco a los
...a que me ayudes.

...el mundo terrenal... los

...derosos.

...r a tus enemig...

...n espiritu... ...me
...es el
...ntarm...

La verdad del mito no está en su contenido, sino en el hecho de ser una creencia aceptada por vastos sectores sociales. Es una creencia social compartida, no una verdad sujeta a verificación. Su validez y eficacia residen en su credibilidad

Enrique Florescano

La metamorfosis del personaje histórico lo llevó a convertirse en un "santo laico", si tal cosa existe. ¿Cómo y cuándo comenzó a extenderse esta especie de culto? Es difícil precisarlo con certeza, Pancho Villa es un símbolo reivindicador de los oprimidos, un protector del pueblo al que le habla y aconseja. Es el amuleto sanador, es la veladora que alumbra la esperanza, es la plegaria a la que se aferran los desvalidos, la oración que se invoca para pedir favores; es la llave maestra para conquistar el corazón de las mujeres; es la imagen tatuada en el cuerpo que garantiza la custodia. Para muchos ese es Villa, su Pancho Villa, el líder legendario, el santo vengador de la raza que parece condenada a sufrir injusticias eternamente.

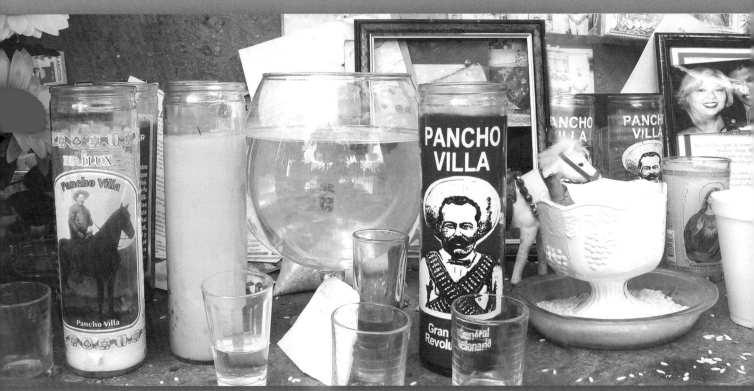

un "santo laico"

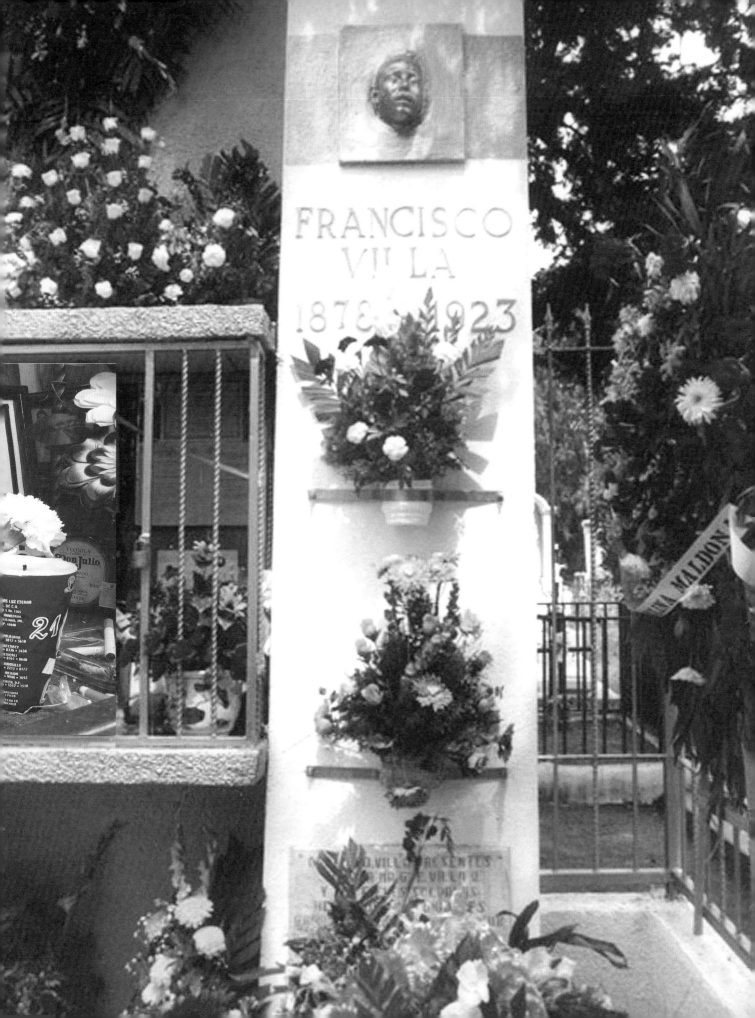

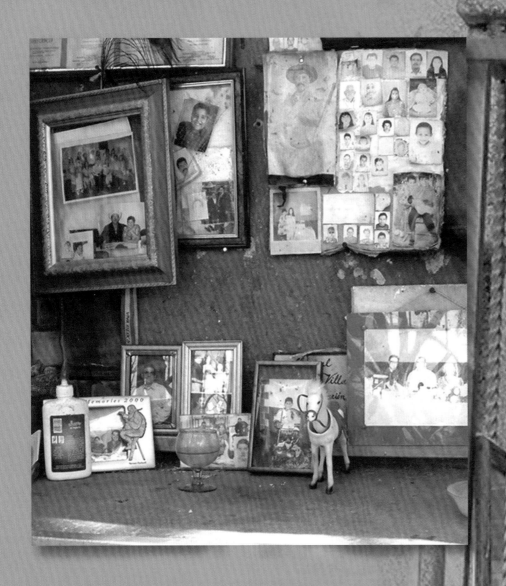

Según sugiere un sociólogo, cuando el medio ambiente es hostil, violento, con carencias de todo tipo, la gente busca asideros en los cuales depositar su fe. Villa es considerado como patrono de casos difíciles, a él se le pide trabajo, dinero y amor. En algunos mercados se pueden encontrar locales —cuyos productos están relacionados con brujerías, curanderías o santerías— en los que pueden coincidir el líder norteño, Jesús Malverde y la "Santa Muerte", y toda una gama de amuletos, remedios maravillosos, elíxires, pócimas, lociones, veladoras y oraciones que les son propias.

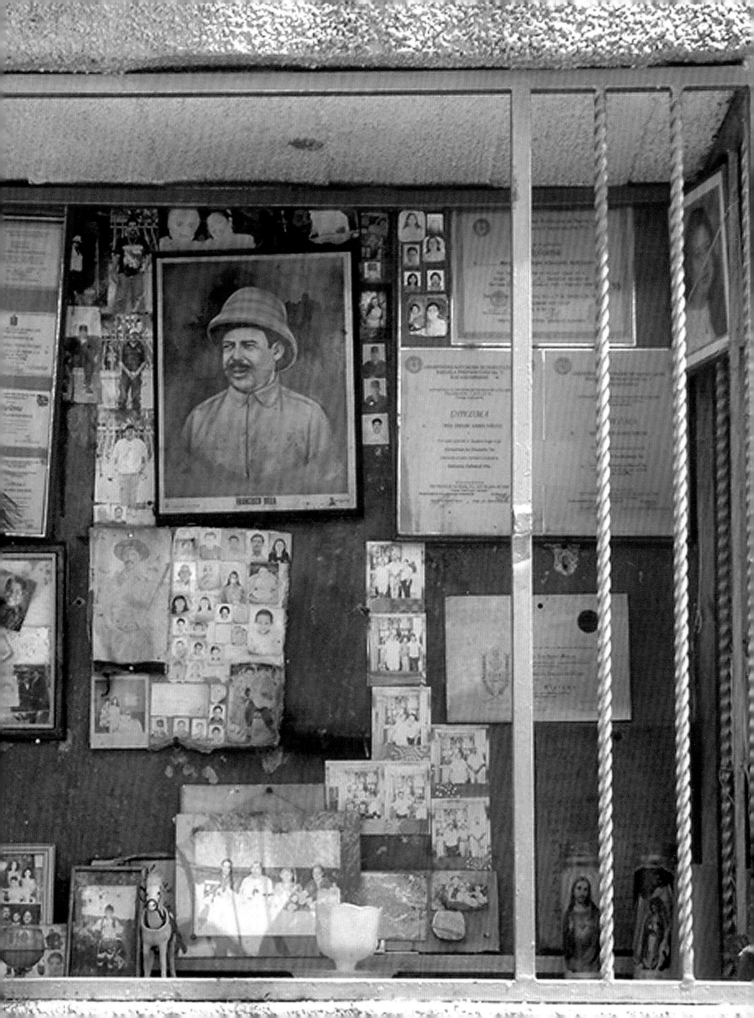

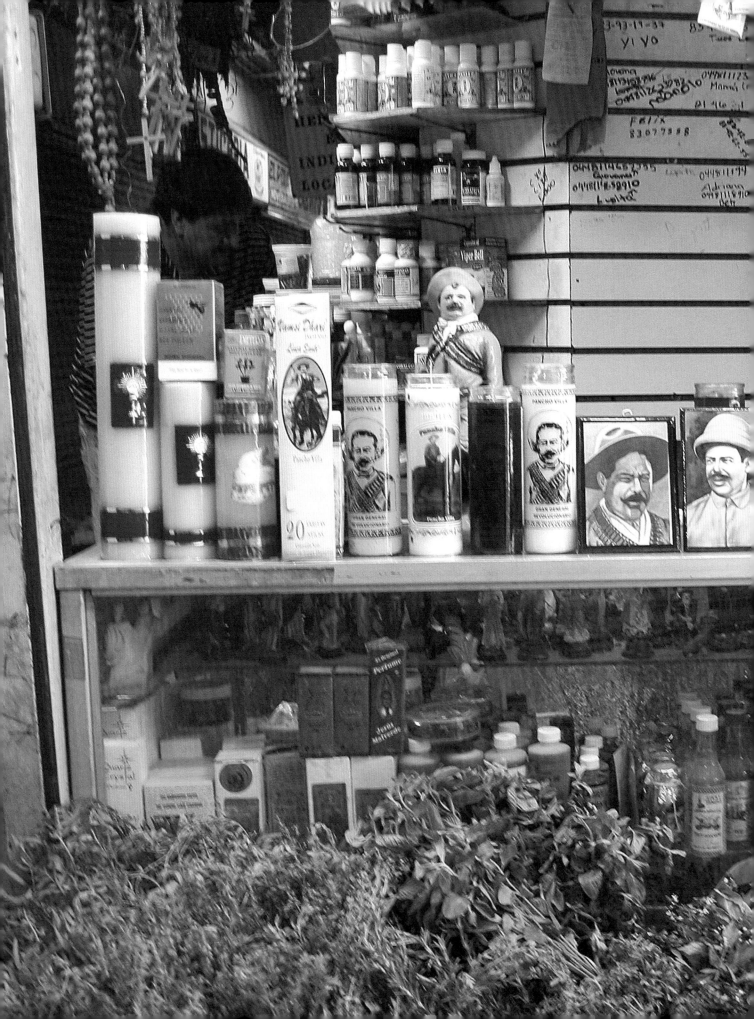

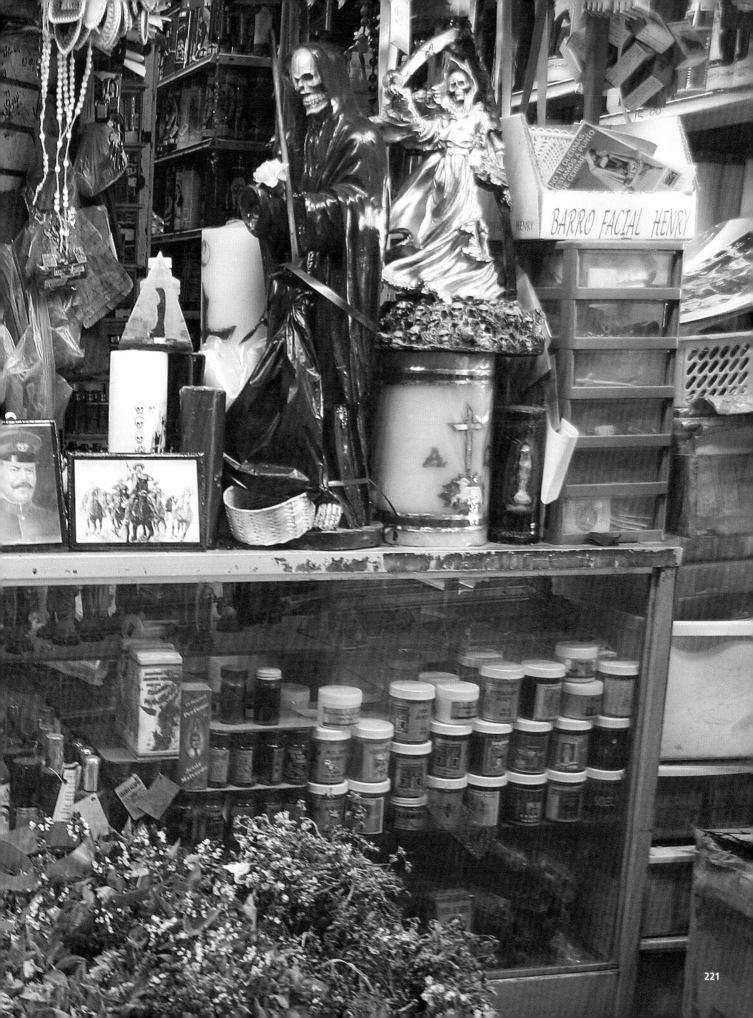

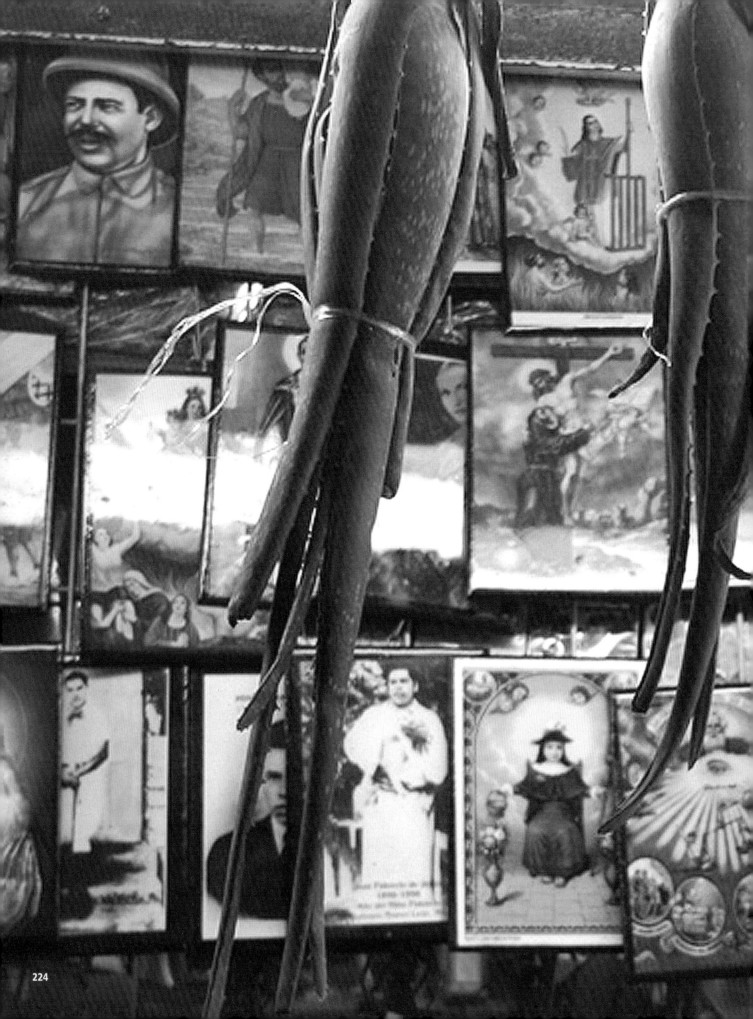

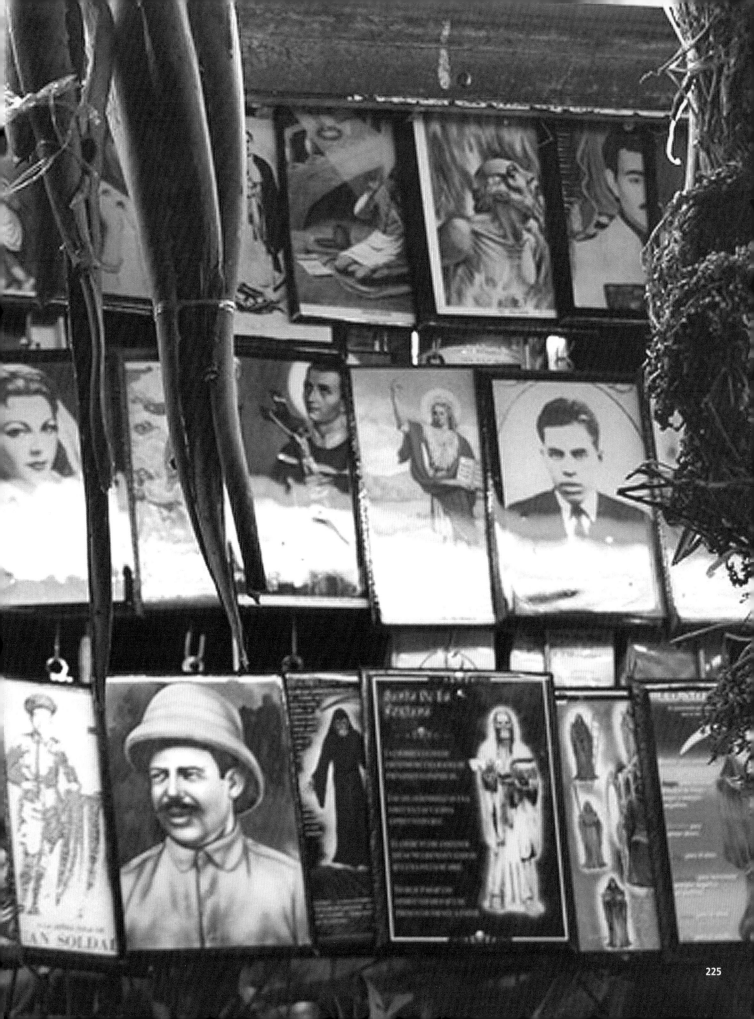

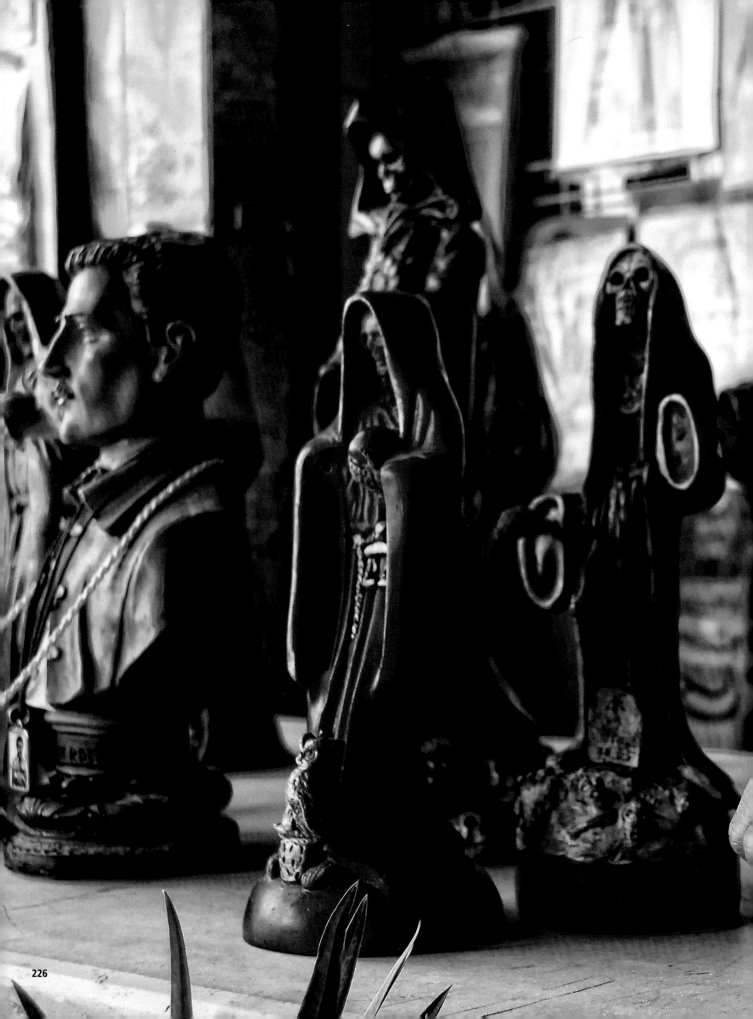

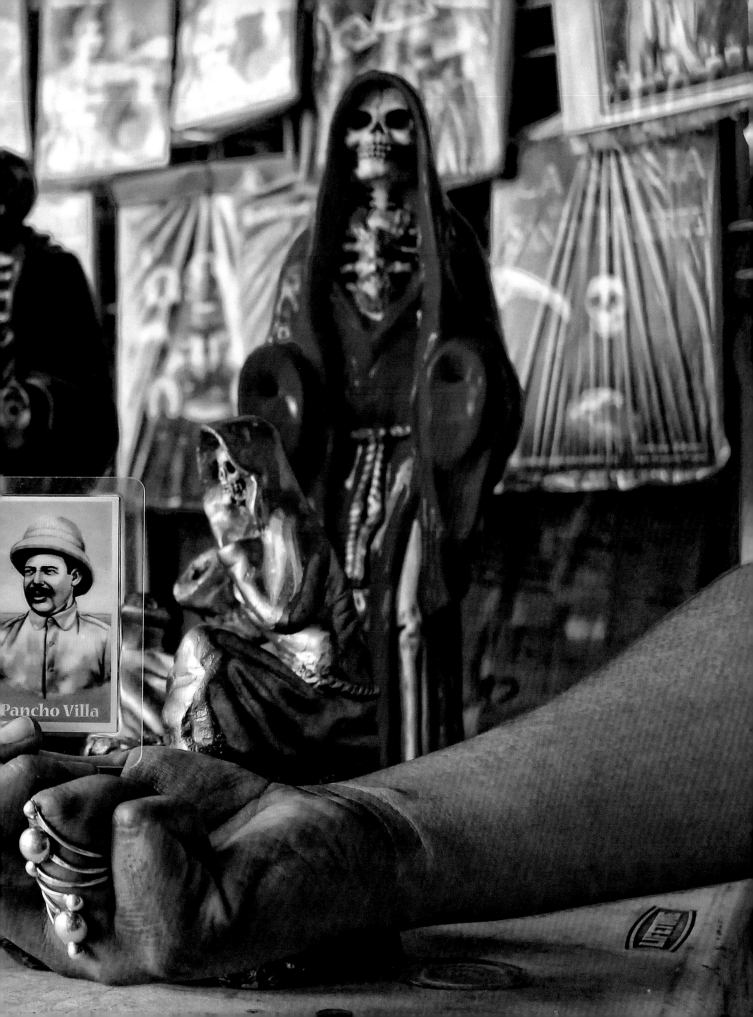

Pancho Villa

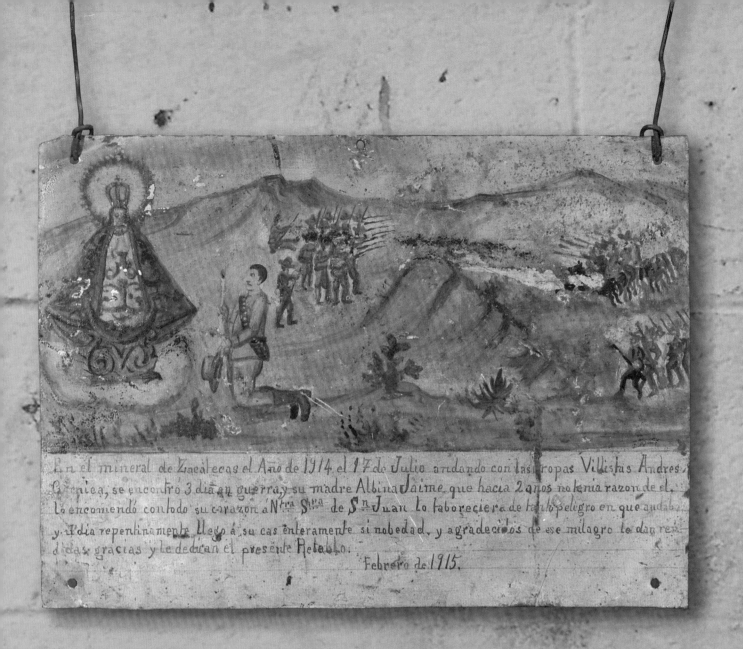

En el mineral de Zacatecas el Año de 1914 el 17 de Julio andando con las tropas Villistas Andres Garnica, se encontró 3 días en guerra y su madre Albina Jaime que hacia 2 años no tenía razon de el, lo encomendó con todo su corazón a Ntra Sra de Sn Juan lo faboreciera de tanto peligro en que andaba y ese dia repentinamente llego á su casa enteramente si nobedad, y agradecidos de ese milagro le dan rendidas gracias y le dedican el presente Retablo.

Febrero de 1915.

En la historia de Jesús Malverde, cuya existencia se ha puesto en duda, se pueden encontrar algunas semejanzas con la de Pancho Villa. Personaje originario del estado de Sinaloa, los relatos sobre su vida son diversos, aunque algunos coinciden en situarlo como bandolero que operaba en los altos de Culiacán, y cuyas ganancias, obtenidas de los ricos de la región, eran repartidas entre los pobres. Igual que a Villa, se le conoce como un Robin Hood. Se afirma que sus padres fueron víctimas de abusos por parte de terratenientes de ahí que hiciera de éstos su blanco favorito. Malverde desempeñó muchos y variados trabajos: albañil y obrero en el tendido de las vías férreas, actividades también desempeñadas por el líder norteño. Entre 1905 y 1909 —año en que murió— estuvo vigente el ofrecimiento de una recompensa por su captura. También la cabeza de Villa tuvo precio, aunque por razones distintas.

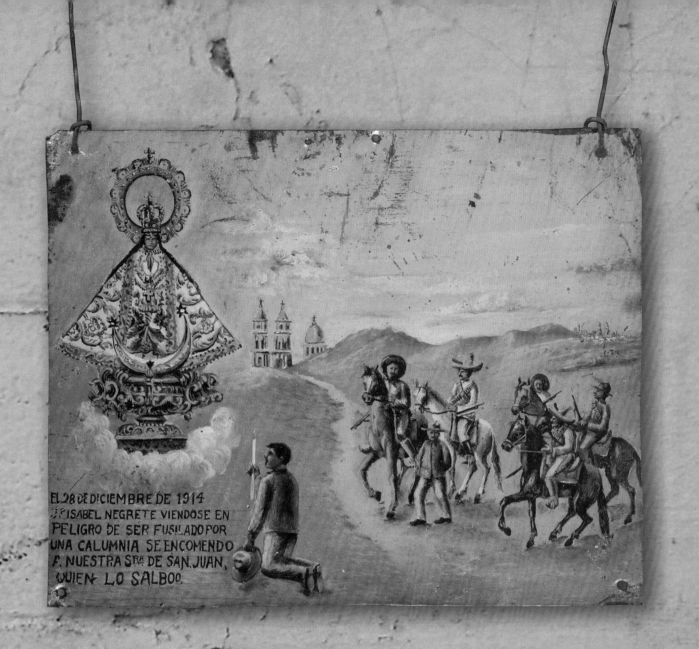

EL 28 DE DICIEMBRE DE 1914
J. ISABEL NEGRETE VIENDOSE EN
PELIGRO DE SER FUSILADO POR
UNA CALUMNIA SE ENCOMENDO
A NUESTRA Sra. DE SAN JUAN,
QUIEN LO SALBOo.

El culto a Jesús Malverde se extendió por Sinaloa, la capilla originaria se localiza en Culiacán, y pronto alcanzó otros lugares en el norte y centro del país. Inclusive se le han construido capillas fuera de las fronteras de México como en Chicago y Los Ángeles. En la carretera Anáhuac – Lampazos, existe una dedicada a la "Santísima Muerte" y en su interior pueden verse imágenes de Jesús Malverde y Pancho Villa. A éstos últimos se les solicitan bendiciones y se les atribuyen diversos milagros relacionados con sanación. Las atribuciones que la gente ha conferido a Villa contribuyen a la expansión de lo que parece ser un culto, llevándolo del ámbito rural a las urbes. Todo parece indicar que éste y Malverde comparten algunos fieles: familias desvalidas y cierto tipo de delincuentes que invocan su protección.

En el panteón de Parral, donde estuvieron los restos de Villa, existe una especie de altar con fotografías, exvotos y testimonios de gratitud por los "milagros" y favores que la gente ha recibido del general. Es ahí, en la tumba abandonada, donde integrantes de las "misiones villistas" —movimiento espiritista-religioso que se ha extendido por Tamaulipas, Nuevo León y el sur de Texas—, se reúnen bajo el amparo de Villa, a quien han tomado como su protector. En cada ocasión, un joven médium, vestido de "Dorado de Villa", rocía con agua bendecida por el mismísimo general a los presentes. Luego les muestra un medallón con la imagen del jefe de la División del Norte y, de una pequeña bolsa, extrae una piedra acompañada de un papel que dice:

Amuleto Piedra Imán Espiritual
ORACIÓN
Al espíritu mártir de Pancho Villa,
gran general revolucionario

En el nombre de Dios Nuestro Señor invoco a los espíritus para que te protejan. Para que me ayudes. Así como ayudaste en el mundo terrenal a los necesitados, así como venciste a los poderosos, así te pido tu protección espiritual, para que me libres de todo mal y me des el ánimo necesario y el valor suficiente para enfrentarme a lo más difícil que se me presente en la vida. Amén

Haga esta oración nueve días seguidos al caer la tarde y después cárguela siempre al lado de su corazón, para la protección contra todo mal.

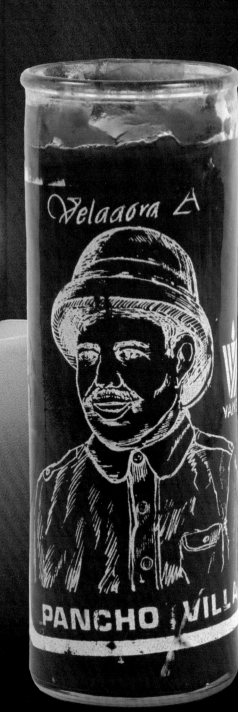

PANCHO VILLA

GRAN GENERAL
REVOLUCIONARIO

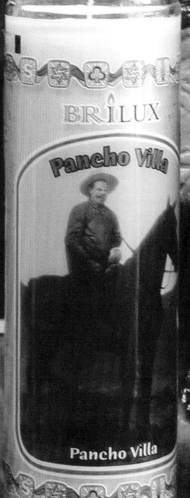

BR ILUX

Pancho Villa

Pancho Villa

PANCHO VILLA

GRAN GENERAL
REVOLUCIONARIO

Esta y otras oraciones son elevadas para rogar, pedir o suplicar a Villa. Una mujer, afanadora en un club deportivo, siempre lleva consigo una oración que su madre le regaló en su boda: "mira m´hijita, cuando tengas un apuro gordo, rézale a Pancho Villa, verás que te ayuda. A mí, nunca me ha fallado". En una casa del barrio del Montecillo, en la ciudad de San Luis Potosí, hay un salón con un altar, lleno de veladoras, que es visitado a lo largo del día, por aquellos que le rinden culto al general.

Los casos de quienes invocan a Villa a través del espiritismo se presentan en México y Estados Unidos. En la ciudad de Roma, Texas, hay quien sostiene que el general se hace presente cuando se le implora. La antropóloga Ruth Behar afirma que en un poblado potosino se lleva a cabo una ceremonia en que la que, a través de un médium, Pancho Villa bendice la comida que están por tomar los participantes, a quienes promete: "no morirán de hambre, porque no es mi deseo". Al final del rito los asistentes gritan ¡Viva Villa!

En la Coyotada, municipio de San Juan del Río, Durango, la noche de cada cinco de junio —aniversario de su natalicio— se celebra un conmovedor acto espírita, alumbrado por miles de veladoras, en el que se invoca la presencia del general. La fuerza espiritual atribuida a Villa, es inimaginable, radica en la atracción, la fe, la creencia en un alma capaz de sanar al enfermo, de proteger al desvalido, de vengar injusticias e, incluso, apadrinar bautizos y ser el compadre que tiende puentes entre el más allá y el más acá.

JABON
PANCHO VILLA

Al Espíritu Mártir de Pancho Villa Gran General Revolucionario.

En el nombre de Dios nuestro Señor invoco a los espíritus que te protejen para que me ayudes. Así como ayudaste en el mundo terrenal a los NECESITADOS. Así como venciste a los PODEROSOS. Así como hiciste retroceder a tus ENEMIGOS. Así te pido tu protección espiritual, para que me libres de todo mal y me des el ánimo necesario y el valor suficiente para enfrentarme a lo más difícil que se me presente en la vida. Amén.

Rece esta oración 9 días seguidos con fé al caer la tarde. Y consérvela siempre al lado del corazón para su protección.

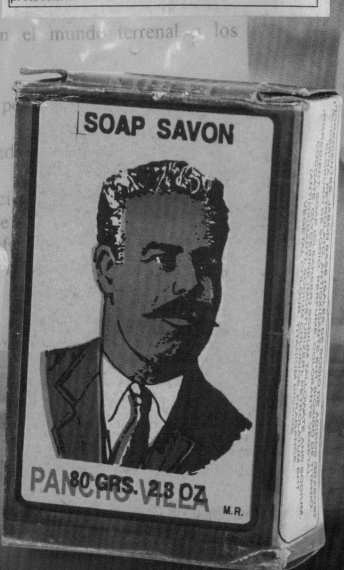

SOAP SAVON

PANCHO VILLA 80 GRS. 2.8 OZ

M.R.

Pancho Villa

H. MEX.

ORACION

OH QUERIDO HERMANO, TU QUE SUPISTE VENCER A TUS MAS FIEROS ENEMIGOS, HAZ QUE TRIUNFE EN MIS MAS DIFICILES EMPRESAS, ME SOCORRAS EN MI NEGOCIO Y PROBLEMAS. A TI INVOCO DE TODO CORAZON ASI PUES TE SIRVAS DARME VALOR. TU QUE FUISTE IGUAL QUE LOS DESAMPARADOS Y SUFRIDOS DAME TU PENSAMIENTO Y TU AYUDA. AMEN

ORACION AL ESPIRITU DE PANCHO VILLA

Querido hermano, tú que supiste vencer a tús más fieros enemigos, haz que triunfe en mis más dificles empresas.

Me socorras en mi negocio y penalidades; a ti te invoco de todo corazón, así pues, te sirvas darme valor, tu que fuiste guía de los desamparados y sufridos, dadme tu pensamiento y tu osadía. Así sea.

Se rezan tres Padres Nuestro y Tres Ave Marías.

GENERAL PANCHO VILLA THE MAN DARED TO INVADE U. S.A

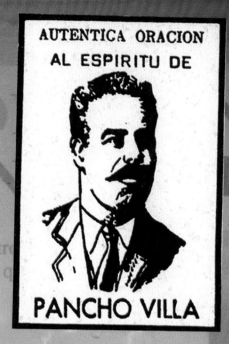

AUTENTICA ORACION AL ESPIRITU DE PANCHO VILLA

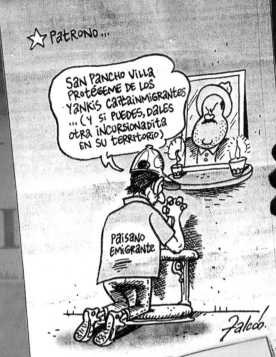

☆ Patrono...

San Pancho Villa protégeme de los yankis cazainmigrantes ...(y si puedes, dales otra incursionadita en su territorio)

Paisano Emigrante

Falcó.

PANCHO VILLA

En el nombre de Dios invoco a los espíritus que te protegen para que me ayudes así como ayudaste en el mundo terrenal a los necesitados, así como venciste a los poderosos, así como hiciste retroceder a tus enemigos, así te pido protección espiritual para que nos libres de todo mal y me des el ánimo necesario y el valor necesario para enfrentarme a los problemas mas difíciles que se me presentan en la vida.

Amén.

DOY GRACIAS AL ESPÍRITU DE PANCHO VILLA
Por milagro concedido
CRUZ Y CARLOS

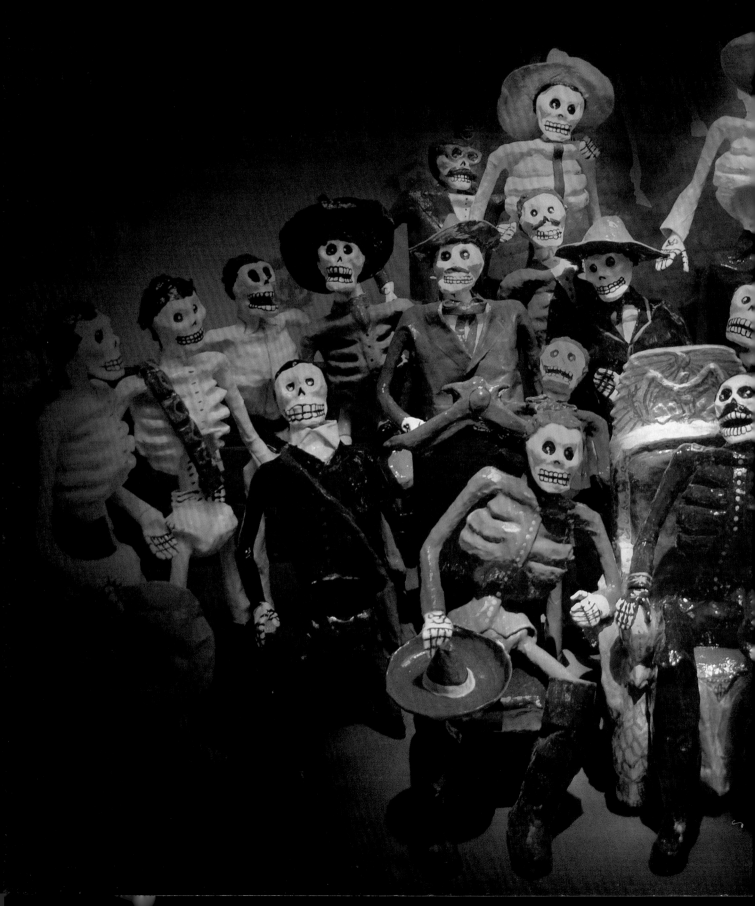

Dame el valor suficiente para enfrentarme a

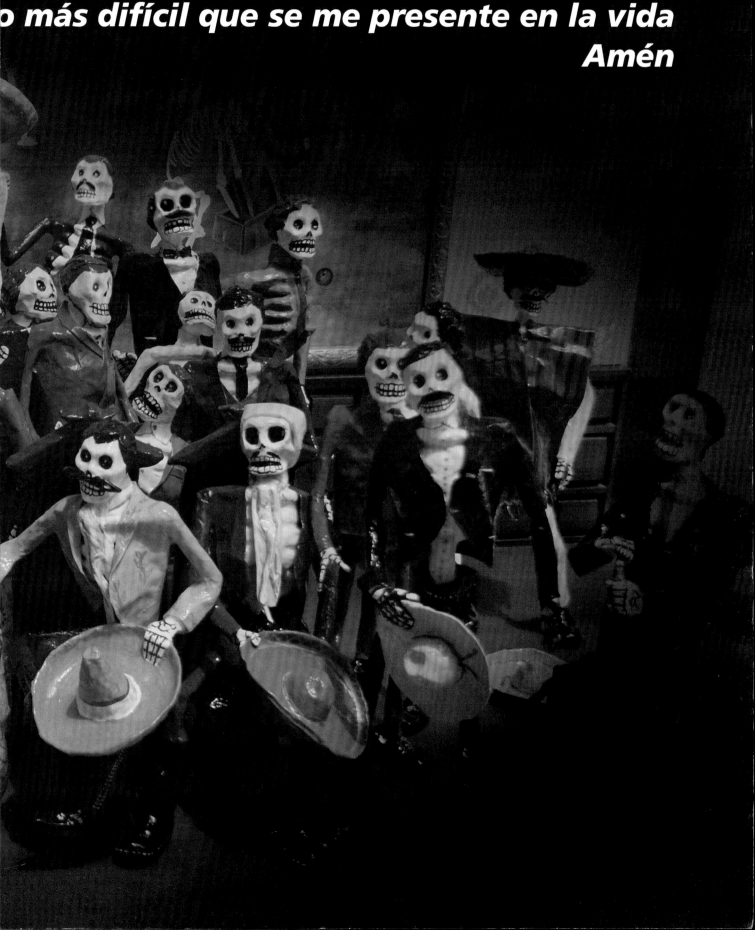

o más difícil que se me presente en la vida
Amén

Agradecimientos

Nobleza obliga, han dicho los franceses, y fieles a esa consigna, debemos ante todo agradecer el privilegio de ser testigos de lo que ocurre en el alma de tantos mexicanos que, desde hace un siglo, mantienen vivo el recuerdo de Pancho Villa.

¡Qué dichosa fortuna! ver de cerca un fenómeno poco usual: canonización laica del héroe y poder observar todo aquello que bien puede ubicarse en el surrealismo mexicano en mercados, bazares, tiendas de antigüedades, bares, restaurantes y librerías, en México y el extranjero.

En los largos años invertidos en recorrer diversos lugares reuniendo toda clase de objetos, pudimos enriquecer nuestras respectivas colecciones y contagiar con la obsesión que nos acometió a familiares, amigos y conocidos, quienes con su generosidad aumentaron —hasta la locura— nuestra compilación. Para todos ellos nuestra gratitud, así como para quienes nos apoyaron de diversas maneras en la preparación de éste libro.

Ante la imposibilidad de incluir el vasto material que, en variadas calidades, hasta ahora poseemos, la editorial optó por ejemplificar algunas de las representaciones que han mantenido, mantienen y, sin duda, seguirán manteniendo vivo y cercano a Pancho Villa en el imaginario colectivo.

Nuestra gratitud para:

Graziella Altamirano Cozzi
Walther Boelsterly Urrutia
Sylvia Brenner
Alicia Coello Fragoso
Guadalupe Dorantes
Francisco Durán Martínez
Luis García Moreno
Tenoch González
Xavier Guzmán Urbiola
Emiliano Hernández Camargo
María de los Ángeles Leal Guerrero
Tere Márquez Diez-Canedo
Ricardo Martínez Galla
Miguel Ángel Martínez Navarro
Pablo Méndez
Daniel Mendoza Castañón
Mayra Mendoza Villa
Arturo Navarro
César Navarro Gallegos
Pavel Navarro Valdez
Ramón Ortiz Aguirre

Patricia Quijano Ferrer

Jesús Ramírez

Gerardo Ramos Romo

Guadalupe Rodríguez López

María Inés Roque

Salvador Rueda Smithers

Guillermo Salazar González

José Socorro Salcido

Laura Suárez de la Torre

Margarita Valdéz Martínez

Amor Villa Guerrero

Octavio Villa Guerrero

Carolina y Régulo Zapata

Verónica Zárate Toscano

Héctor Zarauz López

Adalberto Álvarez Marínez, maestro cartonero de Ayotzingo

Gregorio Barrio Montoya, artesano de la chaquira

Juan Rubén, Angel Alejandro y Javier Efraín Bobadilla Vidal, maestros cartoneros

Paco Calderón, caricaturista

Colectivo La Piztola-Asaro, estencileros de Oaxaca

José Francisco Chalico Sánchez, maestro cartonero de Tepeapulco

Manuel Falcón, caricaturista

Adan González Enciso, maestro artesano del Estado de México

José Manuel Hernández Lara, maestro artesano de Metepec

Hugo Peláez Goycochea

Colectivo UROBORUS, Alebrixes y Cartonería, S.C. (Lizet Nayeli Sánchez Nájera,
José Daniel Chávez Pozos, Ramón Espinoza Martínez, Guillermo Agustín Contreras Uribe,
Benjamín Eder Huerta Barbosa, Arnulfo Calderón Esquivel y Juan Manuel Velasco Quintana)

Beatriz Ponce de León

Además:

Archivos Plutarco Elías Calles y Fernando Torreblanca (FAPEC)

H. Ayuntamiento de San Juan del Río, Durango.

Diario Pulso, San Luis Potosí

Escuela Secundaria Técnica 44 Francisco Villa, México, D.F.

Hemeroteca Nacional (UNAM)

Instituto Mexicano de Cinematografía (IMCINE)

Instituto Nacional de Antropología e Historia (INAH)

Museo de Arte Popular (MAP)

Museo Nacional de Historia (INAH)

Pancho Villa State Park, Columbus, N.M.

Hotel La Hacienda de Villa

Despedida no les doy
la angustia no es muy sencilla
¡la falta que hace a mi patria
el general Pancho Villa!

Ezequiel Martínez
La muerte de Pancho Villa

Este libro se terminó de imprimir en el mes de Noviembre de 2010, en TIPSSA, S.A. de C.V. Av. Hidalgo Núm. 141 Col. Santa Anita, C.P. 08300 México, D.F.